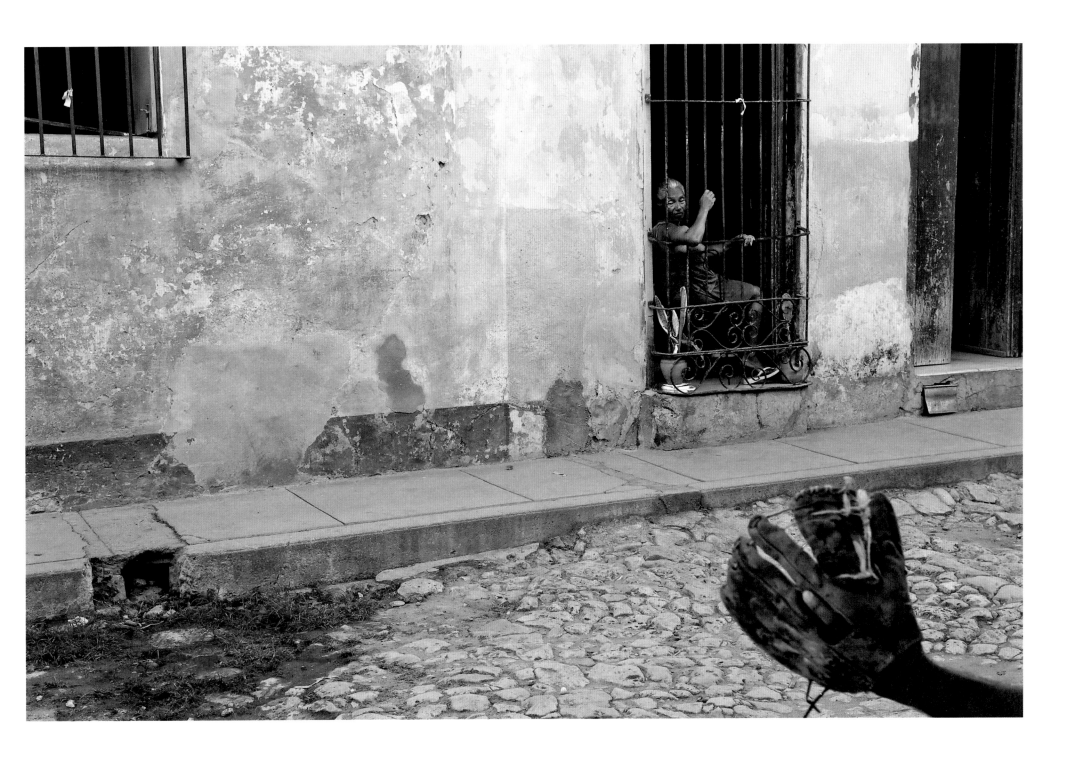

THIS BOOK IS DEDICATED to Virginia Hatcher Combs and Beckham Combs, my mother and father.

My parents taught me respect by example, inspired me to find excitement in learning, encouraged me to seek intellectual challenges and to overcome geographical boundaries while remaining mindful of my heritage. They gave me the gift of responsibility to conduct my own life and they let me discover that life should always be exciting and a little scary every day.

From their love I learned that I could also love.

Este libro está dedicado a Virginia Hatcher Combs y a Beckham Combs, mi madre y mi padre.

Mis padres me enseñaron el respeto mediante su ejemplo. Me dieron la inspiración para encontrar fascinación en el aprendizaje y me motivaron a buscar retos intelectuales y vencer las fronteras geográficas sin olvidarme de mis tradiciones. Me dieron el don de la responsabilidad para conducir mi propia vida y me permitieron descubrir que la vida debe estar siempre llena de emociones y hacernos sentir algo de temor cada día.

De su amor aprendí que yo también podía amar.

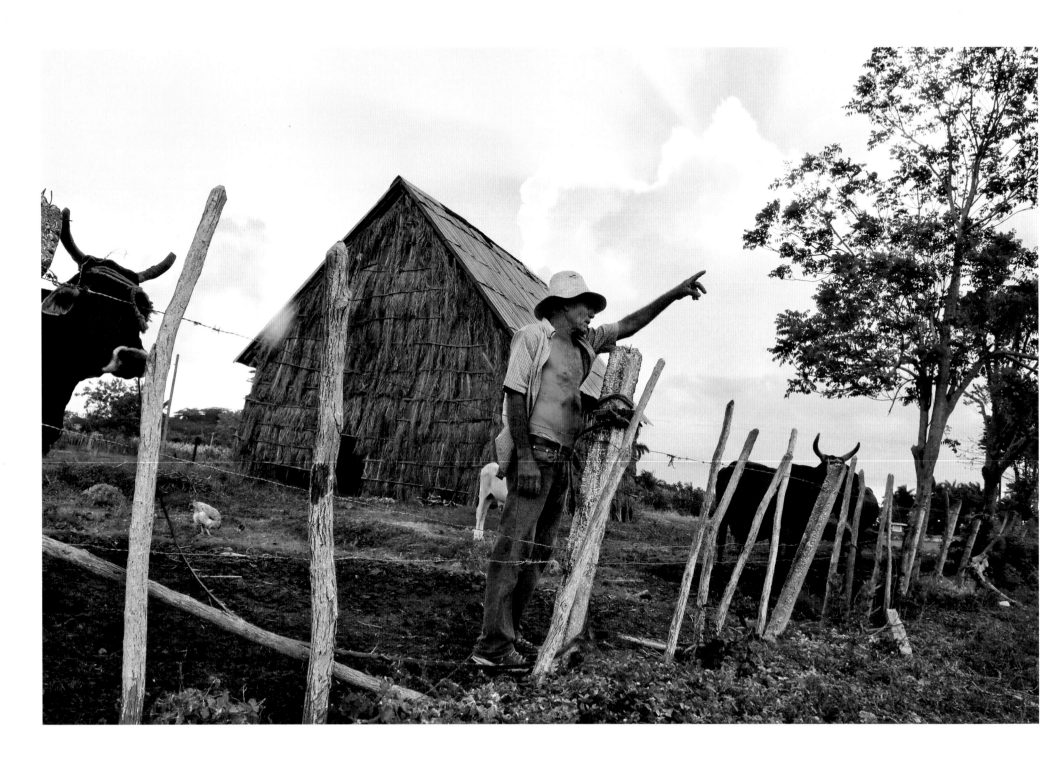

Jack Beckham Combs

THE CUBANS

Project Editor Brenda Kelley

Foreword by Jennifer L. McCoy, Ph.D.

Essay by Julia E Sweig, Ph.D.

Distributed by the University of Virginia Press

For Barbara —
Who worked with me
in Sam Abell's class
and has her own
book in the
making. Great
class and great to
know you.
Best wishes,
affectionately,
Jack

Cómo podré escribir
el verso de tu rostro
sin que me falten la justa palabra,
la coma precisa y no sea bastante.

"Tienta paredes"

How shall I describe
The verse of your face
Without missing the right word
the right comma, without being enough.

"Wall Groping"

YUSA

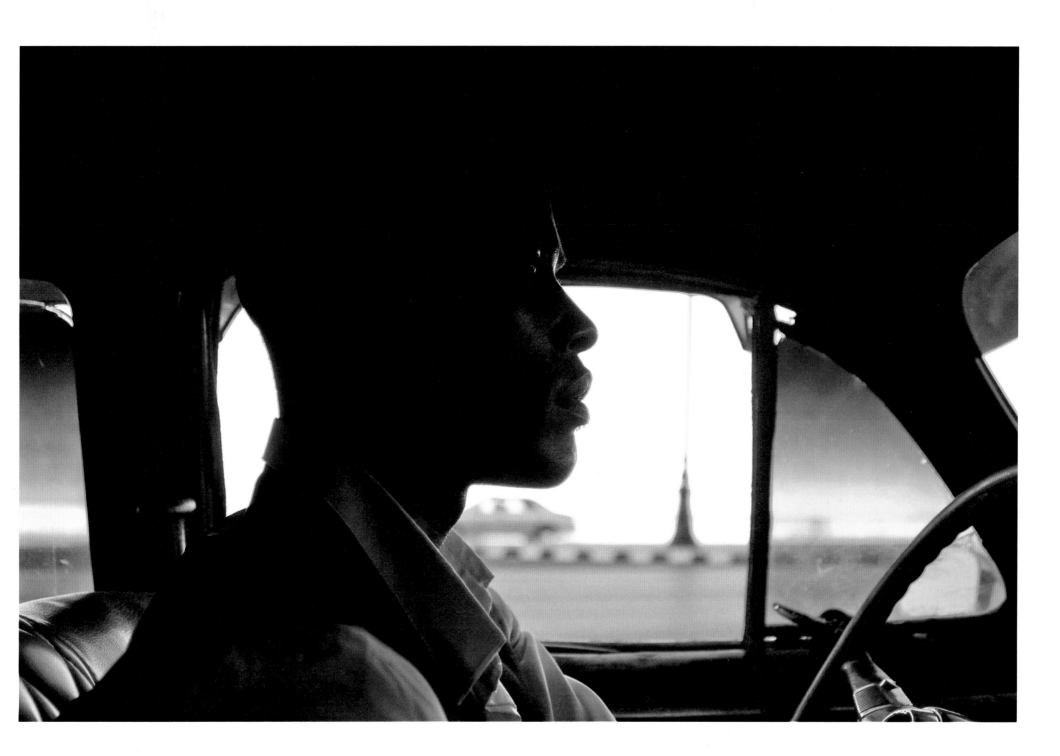

Entre tú y yo se cierne solo la lluvia que espejea tus brazos.

"Con pies de gato"

Only the rain silvering your arms hovers between us.

"On Cat's Feet"

MIGUEL BARNET

Foreword

WHEN I FIRST SAW JACK COMBS' PHOTOGRAPHS of Cubans pursuing their everyday lives, I felt awed by the beauty, passion, and reality that they evoke. The overall impression is one of grace and dignity under conditions of austerity.

In 1959 the Cuban Revolution sought to remedy the inequality and corruption of the Batista years. Cuba under Batista was a playground for wealthy and middle-class Americans able to travel the mere ninety miles across the water from Florida to visit the island's beaches and nightlife. After the Revolution our two countries entered into an uneasy stand-off. The U.S. tried to isolate Cuba economically through a trade embargo (now nearing five decades). The Cuban leadership defiantly tried to export its revolution while refusing to bend to the will of the U.S. government. The result, in part, was a nation striving to survive economic scarcity.

The Revolution brought literacy and healthcare to the Cuban population. But its egalitarian philosophy under a state-led revolutionary regime tended to equalize life for all citizens under more austere conditions. With the withdrawal of United States investment and trade, Cuba turned to the Soviet Union in the early 1960s and received subsidized oil and aid until the collapse of the USSR in 1990. The loss of that aid threw Cuba into a severe recession from which it is still emerging.

Jack Combs' photographs capture the hardships caused by the Socialist experiments, the U.S. trade embargo, and the loss of Soviet subsidies. But his photographs also show Cubans creatively enduring shortages and demonstrating ingenuity under conditions of scarcity. Their ability to resourcefully make do is shown in their inventive repair of machines and cars with few available spare parts. Shown also is the realism of abandoned Soviet-era half-constructions, worn colonial buildings, and rural landscapes with ox-drawn plows. One of the distinguishing features of this book is the presence of photographs from regions of the island far from Havana where few travelers venture and few photographs are made.

Difficult to show are the remarkable advances Cuba has made in the medical world. Cuba's new vaccines and treatments for diseases such as

Prólogo

LA PRIMERA VEZ QUE VI LAS FOTOGRAFÍAS *hechas por Jack Combs de los cubanos en sus luchas cotidianas, me impresionó la belleza, la pasión y la realidad que evocan. En términos generales, la idea que dan es de gracia y dignidad en condiciones de austeridad.*

En 1959 la Revolución Cubana buscó soluciones a la desigualdad y la corrupción bajo el gobierno de Batista. Cuba se convirtió en el área de juegos de estadounidenses ricos y de clase media, quienes viajaban tan solo 90 millas desde la Florida con el objetivo de disfrutar de las playas y de la vida nocturna de la isla. Después de la Revolución, nuestros países comenzaron un difícil período de distanciamiento. Los Estados Unidos trató de aislar a Cuba de forma económica mediante un embargo que tiene casi cinco décadas de existencia. El gobierno cubano, en un acto de desafío, trató de exportar su Revolución al resto del mundo, mientras se negaba a doblegarse ante la voluntad del gobierno estadounidense. En parte, una de las consecuencias ha sido la de una nación que lucha para sobrevivir la escasez económica.

La Revolución trajo consigo alfabetización y atención médica para el pueblo cubano. Pero la filosofía de igualdad impuesta por el régimen revolucionario tuvo la tendencia a igualar la vida de todos los cubanos bajo condiciones de mayor austeridad. Con la retirada del comercio y la inversión de capital estadounidense, Cuba recurrió a la Unión Soviética a principios de los años 60, por lo que recibió petróleo subsidiado y otros tipos de ayuda. Ello desapareció con el colapso de la misma en 1990. Esta pérdida originó un severo período de recesión del que aún está emergiendo.

Las fotografías de Jack Combs captan las dificultades originadas por los experimentos socialistas, el embargo estadounidense y la pérdida de los subsidios soviéticos. Pero las fotografías también muestran a los cubanos lidiando con las carencias de una forma creativa y demostrando ingenuidad en condiciones de privación. La habilidad y el ingenio que utilizan es evidente en las reparaciones que hacen de automóviles y maquinarias con limitadas piezas de repuesto. También se puede apreciar el realismo de las construcciones abandonadas y a medio terminar de la era soviética, construcciones de la era colonial en mal estado y paisajes rurales con arados de bueyes. Una de las características distintivas de este libro es la presencia

hepatitis B and C and meningitis could fruitfully be shared if their scientists were free to travel to scientific meetings in the U.S. And Cuba's medical education system is so extensive that Cuban doctors are sent abroad to provide medical assistance in Africa and Latin America. Cuba's medical school provides scholarships to students from Latin America, Africa and even the United States. People from throughout Latin America travel to Cuba for specialized medical treatments. The preventative medicine approach provides basic free heathcare to all. In Cuba HIV/AIDS rates are the lowest in the region and birth rates are also low in part due to modern sex education. Nevertheless, shortages are evident in the primary clinics with their minimal equipment and supplies, and pharmacies often lack medicines.

In the face of these adversities the Cuban passion for family and personal relationships shines through in Combs' photographs. Social pastimes such as dominoes and dancing reflect an emphasis on human relations. One manifestation of this is in the arts, which in Cuba are well developed. Cuban music and dance are world-renowned. Ballet in particular is beautifully depicted in Combs' images.

Cuba is a true melting pot of African and European peoples, and Cuban national identity is strong. Ardent attachment to the homeland and personal identity with the nation may explain, in part, the strong emotions and resentments of those who felt forced to leave Cuba in the early years of the Revolution. Strong family ties with the island are retained by more recent exiles.

Geographical closeness to the United States is perhaps best expressed in a passion for baseball—from Fidel Castro to the scrappy kids on the street corners playing with makeshift gear. When I visited Cuba with former President Jimmy Carter during his historic trip in 2002 the Cuban All-Star baseball game took place. Prior to the game President Carter gave a speech at the University of Havana telecast live to the Cuban nation. In his speech he asked Fidel Castro, sitting in the front row, to bring democracy and human rights to his country. Following the speech President Castro made one request of President Carter. He asked Carter to accompany him, without any security, to the pitcher's mound of the All-Star game. Carter complied with Castro's request and in front of 50,000 Cubans the first ball was thrown out. That baseball, signed by both men, now sits in the Carter

de fotografías tomadas en parajes lejos de La Habana, en lugares visitados por muy pocos viajeros y casi nunca fotografiados.

Es difícil mostrar los grandes avances de Cuba en el campo de la salud. Las nuevas vacunas y tratamientos creados por Cuba para tratar enfermedades como la hepatitis B y C y la meningitis pudieran ser compartidos con el resto del mundo si los investigadores tuvieran la libertad de asistir a los eventos científicos en los Estados Unidos. El sistema de educación médica de Cuba es tan extensivo que los médicos cubanos son enviados al extranjero a dar asistencia en países de África y América Latina. La escuela de medicina de Cuba otorga becas a estudiantes de América Latina, África y hasta de los Estados Unidos. Personas de toda América Latina viajan a Cuba en busca de tratamientos médicos especializados. La medicina preventiva garantiza atención médica gratuita para todos. En Cuba la tasa de personas infectadas con VIH/SIDA es la más baja de la región, y la tasa de natalidad es también baja, producto en parte de la educación sexual moderna. A pesar de todo esto, las escaseces son evidentes en las clínicas primarias con sus equipos limitados y pocos suministros, y en las farmacias donde con frecuencia hay escasez de medicamentos

Frente a todas estas adversidades, en las fotografías de Combs brilla la pasión de los cubanos por la familia y las relaciones interpersonales. Entretenimientos sociales como el dominó y el baile reflejan la importancia de las relaciones humanas. Esto también se manifiesta en el arte cubano, en el que hay un gran desarrollo. La música y el baile tienen renombre internacional. El ballet específicamente está representado de excelente manera en las imágenes de Combs.

Cuba es una verdadera mezcla de africanos y europeos, y la identidad nacional tiene gran fuerza. Un ardiente apego a la patria y la identidad personal con la nación pudieran en parte explicar las fuertes emociones y resentimientos de los que se vieron forzados a abandonar a Cuba en los primeros años de la Revolución. Las nuevas generaciones de exiliados mantienen fuertes vínculos con la familia.

La pasión por el béisbol, desde Fidel hasta los niños que compiten en las esquinas con equipamiento improvisado, es tal vez la mejor expresión de la cercanía geográfica con los Estados Unidos. En mi visita a Cuba junto con el antiguo presidente Jimmy Carter en el año 2002, tuvo lugar el Juego de las Estrellas. Antes del juego el presidente Carter pronunció un discurso en la Universidad de La Habana, el cual fue transmitido en vivo por la televisión cubana. En este discurso le pidió a Fidel Castro, sentado en la primera fila, que llevara la democracia y los derechos humanos

Presidential Library and Museum in Atlanta. The episode was a vivid demonstration to the world that a Cuban leader and an American president could walk together in Cuba without risk.

In his speech at the University of Havana, Carter also made a plea for a new start in the relationship between Cuba and the United States. He said, "Our two nations have been trapped in a destructive state of belligerence for 42 years, and it is time for us to change our relationship and the way we think and talk about each other. Because the United States is the most powerful nation, we should take the first step. My hope is that the Congress will soon act to permit unrestricted travel between the United States and Cuba, establish open trading relationships, and repeal the embargo. I should add that these restraints are not the source of Cuba's economic problems. Cuba can trade with more than 100 countries, and buy medicines, for example, more cheaply in Mexico than in the United States. But the embargo freezes the existing impasse, induces anger and resentment, restricts the freedoms of U.S. citizens, and makes it difficult for us to exchange ideas and respect."

This book is also a call for a new relationship. Cubans, like Americans, are survivors—inventive, passionate and proud of their country. I hope that these photographs will contribute to the exchange of ideas and mutual respect.

Jennifer L. McCoy
Atlanta, Georgia

al país. Después del discurso el presidente Castro le hizo una petición al presidente Carter. Le pidió que lo acompañara, sin la seguridad personal, al montículo del Juego de las Estrellas. Carter accedió a la petición de Castro y frente a 50,000 cubanos, la primera bola fue lanzada. Esa bola de béisbol, firmada por ambos, se encuentra en la Biblioteca y Museo Presidencial Carter en Atlanta. El episodio fue una demostración vívida de que un líder cubano y un presidente estadounidense pueden caminar por Cuba sin ningún riesgo para sus vidas.

En su discurso en la Universidad de La Habana, Carter también hizo un pedido a un nuevo comienzo en las relaciones entre Cuba y los Estados Unidos. Dijo: "Durante 42 años, nuestras dos naciones se han encontrado atrapadas en un dañino estado de beligerancia. Ha llegado la hora de cambiar nuestras relaciones y la forma en la que pensamos y hablamos uno del otro. Debido a que los Estados Unidos es la nación más poderosa, somos nosotros quienes debemos dar el primer paso. En primer lugar, tengo la esperanza de que el Congreso de los Estados Unidos actúe pronto para permitir viajar sin restricciones entre los Estados Unidos y Cuba, establecer relaciones de comercio abiertas y revocar el embargo. Debo también añadir, que este tipo de restricciones no son la causa de los problemas económicos de Cuba. Cuba tiene intercambio comercial con más de 100 naciones y, por ejemplo, puede comprar medicinas a mejor precio en México que en los Estados Unidos. Pero el embargo congela el presente estancamiento, induce a la ira y al resentimiento, restringe la libertad de los ciudadanos de los Estados Unidos y dificulta el que podamos intercambiar ideas y mostrar respeto".

Este libro también es un llamado a nuevas relaciones. Tanto los cubanos como los estadounidenses son sobrevivientes natos—creativos, apasionados y orgullosos de su país. Espero que estas fotografías contribuyan al intercambio de ideas y el respeto mutuo.

Jennifer L. McCoy
Atlanta, Georgia, U.S.A.

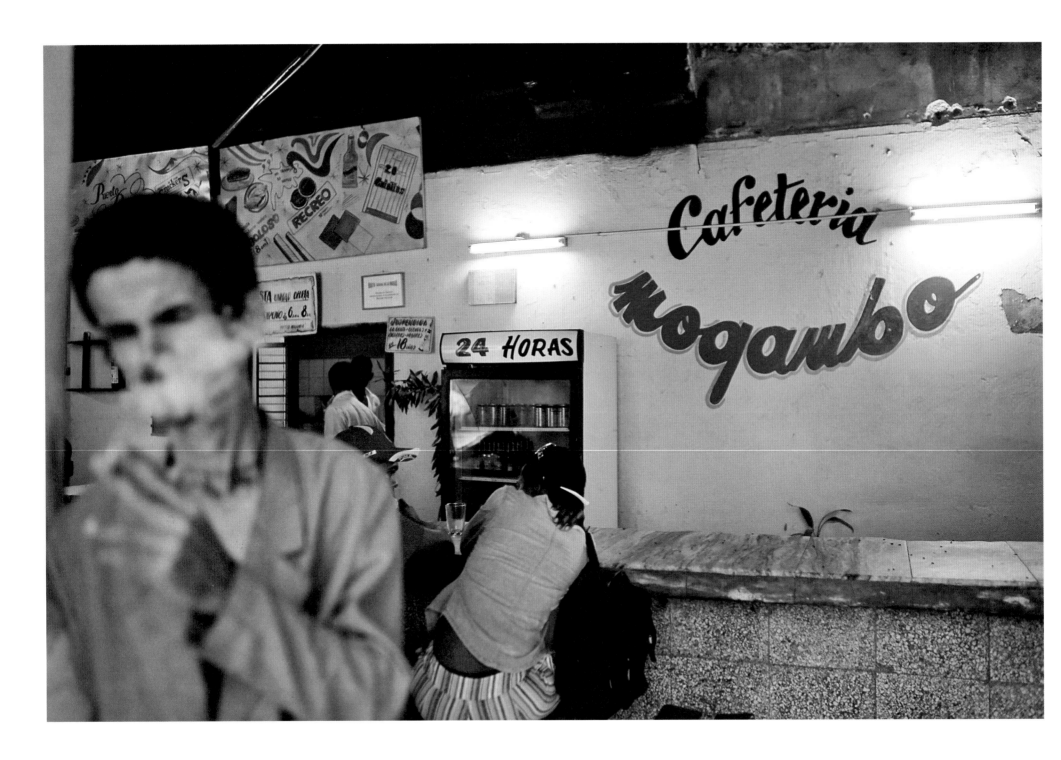

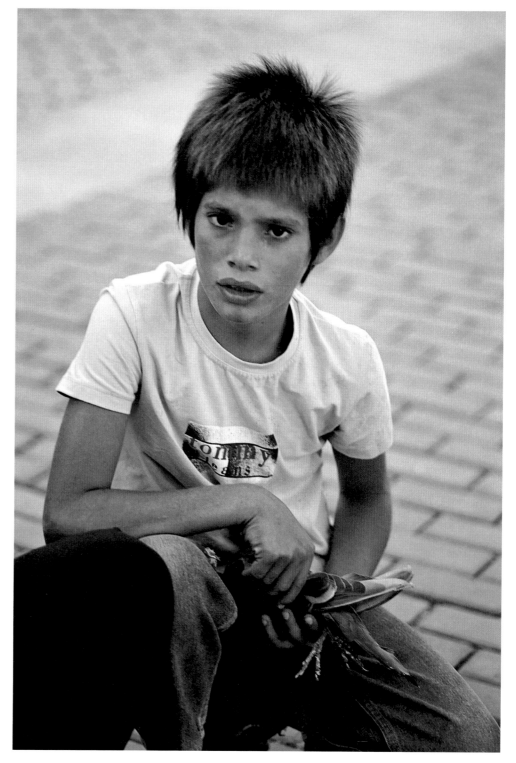

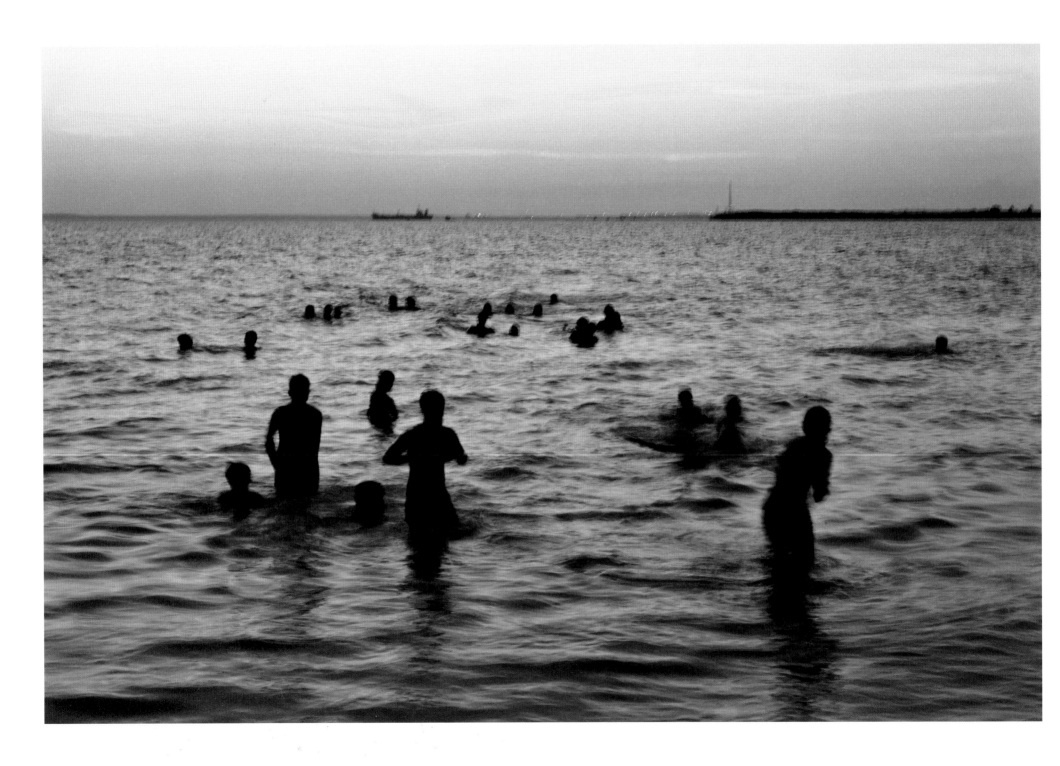

The Emerging Cubans

IF I WERE TO BE STRANDED ON A DESERT ISLAND for 50 years, and could have only one person with me, I would choose a Cuban. Until the Revolution, Cubans endured the previous 450 years under the dominance of a ruler—be it Spain, the United States, United Sugar and the American mob, and a brutal puppet president/dictator.

Since the Revolution, they have not merely persevered, but have continued to love and be loved, make music, dance, sing, and play chess, dominoes and world-class baseball—all the while living their lives under a Communist rule with dignity and grace in the face of conditions beyond their control, which at times should have crushed them.

For 30 years the Soviet Union provided Cuba with an economy and a period of relative prosperity. In 1991, things collapsed overnight with the breakup of the Soviet Union, disclosing to the world—and more importantly, to the Cuban people—the tragic misconception of the Revolution: that Cuba was, and could remain, economically independent. It was not and could not. Cuba then entered what is called the "special period in time of peace," which has never been declared to have ended.

While the United States and its political leaders continued to provide a goat to scape, the reality was the Cuban government was unable to fulfill most of its promises, other than those that were instituted within the first three years following the Revolution. That failure has become evident to the Cuban people. What happens to their economy is now of ultimate importance. Cubans suffer from a lack of sufficient food, jobs, housing, transportation, and access to material goods. However, they retain the social programs which date from 1959–61: free universal education, medical care, and a stipend which partially provides other necessities. Despite it all they stick together with a national pride in their successes, without ignoring the shortcomings of the government's promises.

Diversity is no longer a significant impediment to unity—Cubans view themselves as Cuban, not divided by race or gender. The Revolution changed the realities and perception of division. Racial and sex discrimination have, over the past 50 years, largely dissipated, although some cultural differences

El emerger de los cubanos

SI TUVIERA QUE VIVIR EN UNA ISLA DESÉRTICA *durante 50 años, y sólo pudiera elegir tener a una persona conmigo, yo escogería a un cubano. Hasta la Revolución, los cubanos resistieron los 450 años anteriores bajo el dominio de un gobernante, ya fuera España, Estados Unidos, United Sugar, la mafia americana y un títere como presidente y dictador.*

A partir de la Revolución, no sólo han perseverado, sino que han continuado amando y siendo amados, componiendo música, bailando, cantando y jugando ajedrez, dominó y béisbol de nivel mundial. Todo esto mientras viven sus vidas bajo un régimen comunista, manteniendo la dignidad y la gracia frente a condiciones que se escapan de su control y que en algunas ocasiones hubieran podido vencerlos.

Durante 30 años la Unión Soviética proveyó a Cuba de una economía y de un período de relativa prosperidad. En 1991, todo colapsó de la noche a la mañana con la desintegración de la Unión Soviética, revelando al mundo, y principalmente al pueblo cubano, el trágico error de la Revolución: que Cuba era y podía mantenerse económicamente independiente. No era el caso ni podía serlo. Entraron en lo que se conoció como "período especial en tiempo de paz", el cual nunca se ha declarado terminado.

Mientras que los Estados Unidos y sus líderes políticos continúan proporcionándoles un chivo expiatorio, el gobierno cubano ha sido incapaz de cumplir la mayoría de sus promesas, sólo las que fueron instauradas durante los primeros tres años de la Revolución. Este fracaso es ahora evidente para el pueblo cubano. Lo que le ocurra ahora a su economía es de fundamental importancia para los cubanos, quienes han sufrido la escasez de comida, trabajo, vivienda, transporte y poco acceso a bienes materiales. Conservan los programas sociales que datan de 1959 a 1961: educación y atención médica gratuitas, y estipendios que les cubren algunas de sus necesidades. Sin embargo, se mantienen unidos con un orgullo nacional por los éxitos logrados, sin ignorar las promesas incumplidas por el gobierno.

La diversidad no es un impedimento a la unidad de los cubanos. Ellos se identifican como cubanos, sin importar género o raza. La Revolución cambió la realidad y el concepto de división. La discriminación por raza o género se ha disipado en gran medida durante los últimos 50 años, aunque aún quedan algunas diferencias culturales. A los cubanos les gusta decir: "Cuba es como un gran ajiaco".

remain. Cubans like to say that "Cuba es como un gran ajiaco" (Cuba is like a big soup [of races]). Personality, appearance and culture are a blend of Moorish, Spanish, African and native peoples, all subsumed into one people—the Cubans. Their diversity has melded them into something quite unlike populations in other Western Hemisphere countries, and they have a unifying national pride as Cubans. There is much to be learned from them.

I hope the images in this book show the Cubans as they are, and their country, government, and daily life as objectively as is possible for a camera to capture. "Plus ça change, plus c'est la même chose." The more things change, the more they stay the same. These images are observations of people who happen to live in Cuba, and are only as unique as each individual pictured. They are not models—none was posed nor paid. Nothing was arranged or prepared for the making of the images. Nothing was moved for a prettier or easier photograph—or to make a point. There was no governmental assistance or intervention. Similarly, no group or organization provided any input or aid. This is Cuba as it appears to someone who loves Cubans and been loved in return. The photographs were taken over a period of eight years—from 2002 to 2009. Cuba as a country has walked onto the world stage from time to time, while its people stood as still as the innumerable busts of José Martí, a great national hero. The people changed to meet changing (and usually worsening) circumstances, and it is hoped that these photographs portray their individual and collective courage, existentialism, and love of life.

These images are mine alone, and I take responsibility for the making and publishing of them. For the most part, time, name and place are unimportant. Most of the people portrayed in these photographs never knew their image was captured or, if they did, never gave it a second thought; nor did they imagine that their picture would end up in a book. Neither did I, until I saw that as a whole these photographs represent the millions of people of Cuba and the love, admiration, and respect I have for them.

Jack B. Combs
Santa Fe, New Mexico

Su personalidad, apariencia y cultura son una mezcla de moros, españoles, africanos y aborígenes, formando una nacionalidad: los cubanos. Su diversidad hace que sean diferentes a las poblaciones del hemisferio occidental y tienen un orgullo nacional que los une como cubanos. Hay mucho que aprender de ellos.

Espero que las imágenes en este libro muestren a los cubanos como son, su país, su vida cotidiana de la forma más objetiva que una cámara puede captar. "Plus ça change, plus c'est la meme chose." Mientras más cambia, más se mantiene igual. Estas son imágenes que captan momentos de la vida de personas que viven en Cuba, y cada uno de ellos es tan único como estas imágenes. No son modelos, ninguno de ellos posó o recibió dinero. Nada fue montado o preparado en la concepción de estas imágenes. Nada se cambió para embellecer, hacer más fácil la fotografía o transmitir un mensaje. El gobierno no intervino ni ayudó. De igual manera, ningún grupo ni organización ayudó o influyó en el proyecto. Esta es Cuba, tal como la ve una persona que ama y ha sido amada por los cubanos. Las fotografías fueron tomadas durante un período aproximado de ocho años, desde el 2002 hasta el 2009. Cuba ha aparecido en ocasiones en la escena mundial, mientras que su pueblo ha permanecido inalterable, como los numerosos bustos de José Martí, el héroe nacional. El pueblo ha cambiado para ajustarse a la realidad que cambia y por lo general empeora. Es nuestra esperanza que estas fotografías reflejen el coraje individual y colectivo, el existencialismo y el amor por la vida de los cubanos.

Estas fotos son de mi propiedad y asumo la responsabilidad total de su creación y publicación. La mayoría de las personas en las fotografías nunca se enteraron que fueron retratadas, y las que sí, no dudaron ni por un segundo. Ninguno de ellos se imaginó que terminaría siendo parte de un libro. Tampoco esa fue mi intención original, hasta que vi reflejado en estas imágenes al pueblo cubano y todo el amor, admiración y respeto que siento por ellos.

Jack B. Combs
Santa Fe, New Mexico, U.S.A.

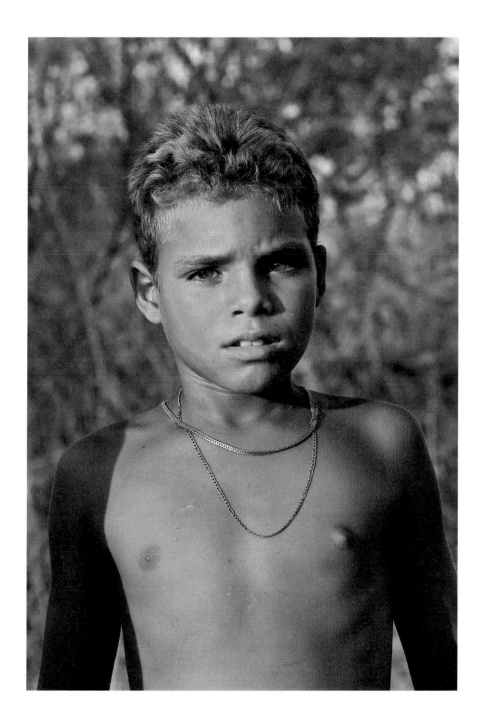

[H]e reminded . . . [one] of an otter.
He had the same color hair as an otter's fur
and it had almost the same texture as that of an underwater animal
and he browned all over in a strange dark gold tan.

Islands In The Stream

Él recordaba una nutria.
Su pelo era del mismo color de la piel
de la nutria y tenía la misma textura de la de un animal acuático.
Tenía el bronceado de un extraño color oro oscuro.

Islas en el golfo

ERNEST HEMINGWAY

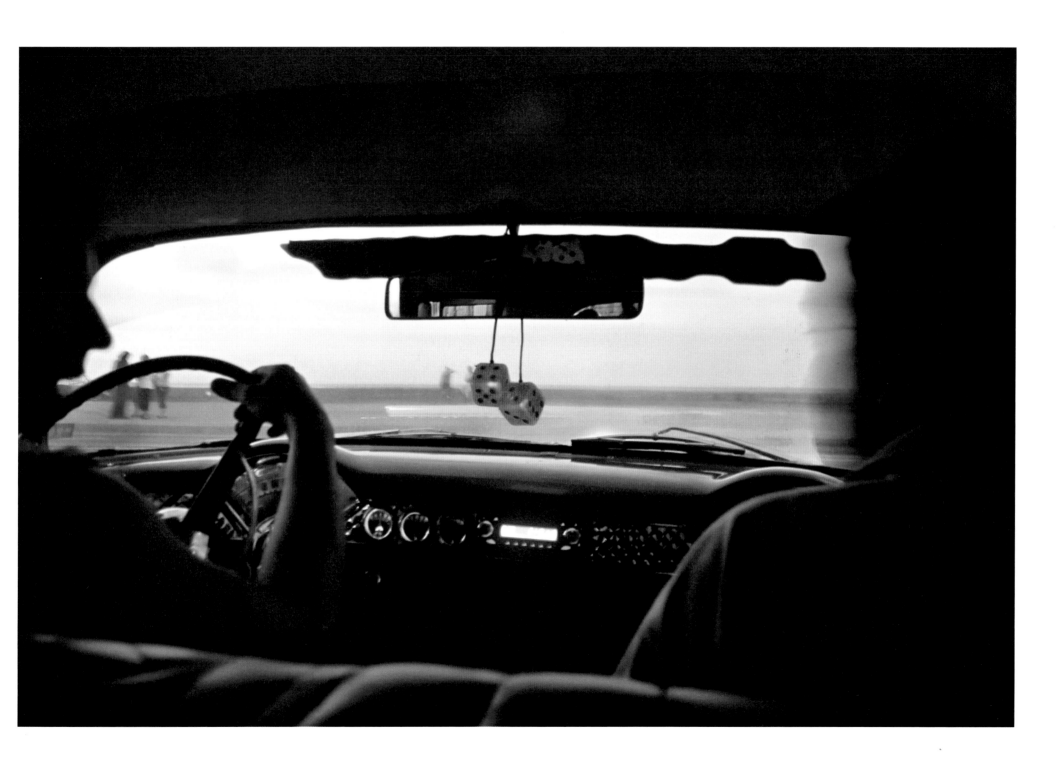

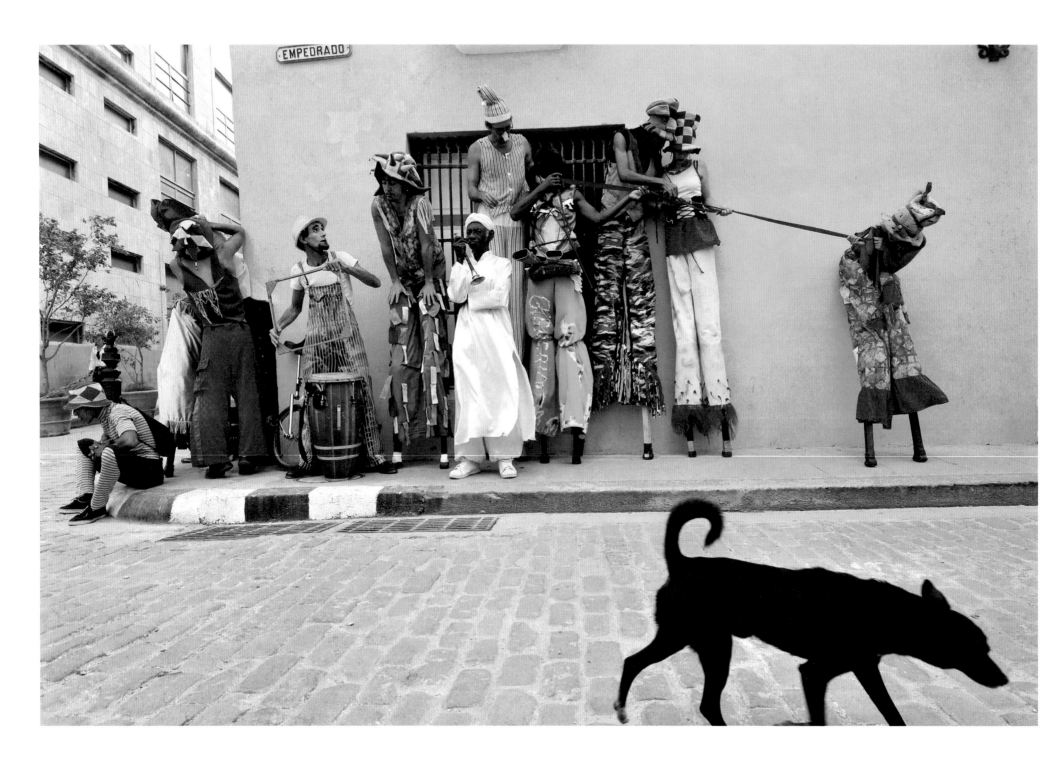

Cuba in Limbo

I HAVE READ VOLUMES OF HISTORY written by and about Cubans and their riveting national narrative of defiance, slavery, upheaval, independence, polarization, revolution, international notoriety, diplomatic victory and defeat, and cultural distinction. It is a story of a perpetual quest to define the essentials of Cuban national identity, Cubanidad, Cubanness. The written word can do a pretty good job of capturing this compelling story.

In the twenty-five years that I have been visiting Cuba, I have almost never brought a camera. Photo-ready as Cuba is—Havana with its centuries-old architecture, and the countryside and coasts saturated with color—cameras have always obstructed my view.

Now, through Jack Combs' eyes, I've found someone who captures the visceral and intangible elements that make this country and the Cuban people so magnetic. Music, dance, love, play, gossip, goofing off. Intimacy, scarcity, deprivation, elegance, dynamism, grandeur, loss, drive. Heat, light, fragility, toughness. Race, class, growth, atrophy, ambition. Color, intensity, disillusion, youth, age. Humanity, solidarity, sensuality. Africa, Spain, the U. S. of A. An endless sky. Isolation, spaciousness, devotion. Ingenuity, timelessness.

Combs' photographs capture, unlike any I have seen before, the Cuba that I have come to know since my first visit. It shows a functioning society, a real country, but one that is clearly poised to become something quite different than it was during fifty years of revolution.

These images, the photographs and the graphic reproductions of posters and postage stamps that punctuate them, are a visual and utterly unabashed love letter. Together with the snippets of poetry, lyrics, and personal meditations Combs has pulled together, the book is also an unvarnished look at the period in Cuban history, 2002–2009, when the Revolution's founding fathers and mothers were stepping aside or dying. Fidel Castro no longer runs the country. After a three-year illness that nearly killed him, he has recovered and seems to have found a way to live—involved in major decisions but not governing—without the adrenalin rush of his half-century in power. His brother Raúl, just shy of eighty years old himself,

Cuba en transición

HE LEÍDO VOLÚMENES DE HISTORIA ESCRITA *por y sobre los cubanos y su absorbente gesta nacional de rebeldía, esclavitud, insurrección, independencia, divisiones, revolución, fama internacional, victorias y derrotas diplomáticas y distinción cultural. Es la historia de la búsqueda constante de lo esencial de la identidad nacional cubana, la cubanidad. La expresión escrita puede ser una buena vía de recopilar esa historia fascinante.*

En mis veinticinco años de visitas a Cuba, casi nunca he llevado una cámara. A pesar de ser Cuba muy fotogénica, La Habana y su arquitectura con varios siglos de historia, el campo y las zonas costeras saturados de colores; las cámaras siempre han entorpecido mi visión.

Ahora, a través de los ojos de Jack Combs, he descubierto a una persona que atrapa los elementos viscerales e intangibles que contribuyen al magnetismo de los cubanos y su país. Música, baile, amor, juegos, chisme, pereza. Intimidad, escasez, privaciones, elegancia, dinamismo, esplendor, pérdida, ímpetu. Calor, luz, fragilidad, tenacidad. Raza, clase, crecimiento, decadencia, ambición. Color, intensidad, desilusión, juventud, edad. Humanidad, solidaridad, sensualidad. África, España, los Estados Unidos de América. Un cielo infinito. Aislamiento, amplitud, devoción. Ingenuidad, eternidad.

Las fotografías de Combs capturan, a diferencia de cualquiera de las imágenes que he visto antes, la Cuba que conozco desde mi primera visita. Muestran una sociedad que funciona, un país real, pero claramente destinado a convertirse en algo diferente de lo que fue durante cincuenta años de revolución.

Estas imágenes, fotografías y las reproducciones gráficas de carteles y sellos de correo que les sirven de marco, nos revelan una carta de amor visual y totalmente desinhibida. Junto con los segmentos de poesía, letras de canciones y reflexiones personales reunidos por Combs, el libro es también una mirada sincera al período de la historia de Cuba entre el 2002 y el 2009, en el que los padres y madres fundadores de la Revolución se alejaban del proceso o morían. Fidel Castro ya no gobierna el país. Después de tres años de enfermedad que casi acaban con su vida, se ha recuperado y parece haber encontrado una forma de vivir. Involucrado en decisiones vitales, pero sin gobernar, sin la adrenalina de su primera mitad de siglo de gobierno. Su hermano Raúl, también muy cerca de cumplir ochenta años de edad, es ahora el presidente de

is now president of the republic. Raúl, who has assembled a team of trusted comrades—from the 1950s battles against the dictator, from the revolutionary armed forces he built, and from the old-timers and up-and-comers of the Communist party—will try to leave in place a state and society that the majority of Cubans can regard as their own. This will be no easy task. Sixty percent of Cuba's population was born after the 1959 revolution; anyone under thirty years old knows only the deprivations and growing inequality of the "special period" since the Soviet bloc and subsidies disappeared.

Cubans are now casting about for solutions to the most fundamental and long-suppressed questions they face. With the passing of the founding generation imminent, Cubans are expecting answers that will, as Raúl Castro promised in his 2008 inaugural address, improve the "material and spiritual" lives of the Cuban people. They are less interested in the genesis of the Revolution or the nature of what Che Guevara once coined "the new Cuban man." Instead, Cubans are asking about the durability of the Revolution's legacy: what to preserve, and what to discard? What is the meaning of Socialism in the twenty-first century? How will the second and third generations, with their talent and desire for opportunity, nurture their parents and grandparents' vision for a just society? What is the practical mix of state and market? What responsibility does an individual have to provide for his or her own well-being, versus the paternalism of the ubiquitous state? Given Cuba's stridently independent ethos and its fundamental dependence on the outside world, how will Cubans reinvent their social contract to address the excruciating challenges of globalization?

Combs' photographs show Cuba as it is today. It is tricky to recognize transformation in a single frame. Perhaps more telling will be the moments when we look at Combs' photos next year, in five years, in ten years. I would bet that we'll find he has captured the tipping point. Indeed, things are changing in Cuba, perhaps imperceptibly, before our eyes.

While the state still provides cradle to grave care—food, healthcare, and shelter—all these services have deteriorated in recent years. A move is underway to subsidize people rather than goods. The new government is eliminating a long list of freebies that the state provided for decades— from wedding cakes to lunches at public offices. Cuba's low birth rate and the longevity of its elderly compound the complexity of the passing of the

la república. Raúl, quien formó un equipo con sus camaradas de confianza, compañeros en las batallas de los años cincuenta contra el dictador, miembros de las Fuerzas Armadas Revolucionarias que el construyó y de la vieja y nueva guardia del Partido Comunista; tratará de mantener un estado y una sociedad que la mayoría de los cubanos puedan sentir como suyos. Esta no será una labor fácil. El sesenta por ciento de la población cubana nació después de la Revolución de 1959, todas las personas menores de treinta años, conocen solamente las carencias y desigualdades en aumento del "periodo especial" desde la desaparición del bloque soviético y los subsidios.

Los cubanos hoy buscan respuestas a las cuestiones más importantes y por mucho tiempo reprimidas que tienen ante sí. Con el fin inminente de la generación fundacional, los cubanos están a la expectativa de las soluciones que, tal como prometió Raúl Castro en su discurso inaugural en el 2008, mejorará las condiciones de vida "materiales y espirituales" del pueblo cubano. Están menos interesados en los orígenes de la Revolución o en la esencia de lo que en una ocasión el Che Guevara definió como "el nuevo hombre cubano". En cambio, los cubanos se preguntan sobre la supervivencia del legado de la Revolución: ¿Qué debe conservarse y qué debe desecharse? ¿Cuál es el significado del socialismo en el siglo XXI? ¿Cómo la segunda y tercera generación, con el talento y el deseo de oportunidades, sustentará la visión de sus padres y abuelos para una sociedad justa? ¿Cuál es la mezcla práctica de estado y mercado? ¿Qué responsabilidad tiene un individuo de procurar su propio bienestar, en contraste con el paternalismo de un estado omnipresente? Tomando en consideración la estridente idiosincrasia independentista del pueblo cubano y su dependencia vital del mundo exterior, ¿cómo transformarían los cubanos su contrato social para responder a los dolorosos desafíos de la globalización?

Las fotografías de Combs muestran a la Cuba de hoy. Es difícil advertir los cambios en una imagen. Quizá pasado un año, cinco o diez; el volver a mirar las fotografías de Combs será más revelador. Apuesto a que descubriremos que él logró captar el punto crítico del cambio. Sin duda hay cambios en Cuba, posiblemente imperceptibles ante nuestra mirada.

Aunque el estado todavía está a cargo del cuidado de la población, desde el nacimiento hasta la muerte —comida, salud y vivienda— todos estos servicios se han deteriorado en años recientes. Hoy existe una tendencia hacia el subsidio de la persona y no de los productos. El gobierno está eliminando una larga lista de gratuidades provistas por el estado durante décadas —desde tortas de bodas hasta almuerzos en los centros de trabajo estatales. La baja tasa de nacimientos en Cuba

revolutionary generation. Cubans want the state to get out of the way. But as the only functioning welfare state in the developing world, after half a century Cubans still have a sense of entitlement that the state will and should provide the basics.

Subsidizing food for everyone is no longer a sustainable policy. The ration card—icon of the Socialist egalitarian ethos—is going the way of history, and the agricultural system is moving towards cooperatives and private farming. Tobacco, a cash crop already cultivated mainly by private growers, may well point the way for the agrarian reform that has begun to put land in the hands of those who wish to work it. Cuba has vast stretches of uncultivated land and imports eighty percent of its food. It is still unclear whether the state can reduce imports by turning over land to the willing tiller. The government has so far stopped short of allowing private enterprise to connect fruit and vegetable crops to the farmers' markets in the cities. The systems of transportation and sales to the consumer are pretty much broken and may see only partial fixes because of the government's reluctance to allow the explosion of private economic activity.

Technology in Cuba—like agriculture—hovers somewhere in the grey zone between state control and private access. Since Raúl took office, Cubans can now buy cell phones and computers. But access to the Internet is still heavily controlled—not only because the government hasn't figured out how to deal with the onslaught of exposure and information, but also because the American embargo pretty much prevents Cuba from plugging into the world through broadband and fiber optics. Combs writes that Cubans drop by one another's homes unannounced, to gossip, catch up, just hang out. His photos capture beautifully this aspect of Cuban social life. But with the lowest rate of telephones per capita in the Western Hemisphere, I suspect this kind of old-fashioned intimacy will morph once the digital revolution really hits the island.

Piecemeal labor and wage reforms are underway, but policy and public opinion edge reluctantly towards change. Cubans can now legally work more than one full-time job and the cap on wages has been lifted. Yet a bizarre system of multiple currencies still exists, perhaps the single largest reason why Cubans feel their system is unfair and increasingly unequal. Those who have access to dollars, Euros, or the CUC (the Cuban convertible currency

y la longevidad de sus ciudadanos de avanzada edad agravan la complejidad del fin de la generación revolucionaria. Los cubanos desean que el gobierno se aparte del camino. No obstante, debido a que es el único estado de bienestar social activo en los países en desarrollo, después de medio siglo, los cubanos aun preservan la creencia de que el estado les debe proveer los servicios básicos.

Subsidiar la comida ya no es una política sostenible. La libreta de abastecimiento —símbolo de la cultura igualitaria del socialismo— está en camino de ser historia y el sector agrícola se dirige hacia sistemas cooperativistas y de propiedad privada. El tabaco, en estos momentos un cultivo rentable en su mayor parte en manos privadas, puede ser un punto de referencia excelente que indique la dirección de la reforma agraria que ya comenzó a poner la tierra en manos de quienes desean trabajarla. Cuba posee grandes extensiones de tierra sin cultivar y, sin embargo, importa un 80 por ciento de sus alimentos. Todavía no queda claro si el estado puede reducir las importaciones con la devolución de tierras al labrador diligente. Hasta el momento el gobierno ha impedido a la empresa privada establecer la conexión de las frutas y vegetales con los mercados campesinos en las ciudades. Los sistemas de transporte y ventas al consumidor son prácticamente inservibles y quizás sean tratados sólo con soluciones parciales debido a la negativa del gobierno de aceptar la explosión de actividad económica privada.

El sector tecnológico en Cuba —como la agricultura— se desenvuelve en el terreno impreciso entre el control estatal y el acceso privado. Desde la llegada al poder de Raúl Castro, los cubanos ahora pueden comprar teléfonos celulares y computadoras. Sin embargo, el acceso a Internet todavía sigue fuertemente controlado —no sólo porque el gobierno no ha encontrado la manera de lidiar con el embate de información y apertura al exterior, sino también a causa del embargo estadounidense, el cual todavía impide la conexión de Cuba con el mundo a través de la banda ancha y la fibra óptica. Combs describe cómo los cubanos visitan sin anunciarse para chismear, ponerse al día o divertirse. Sus fotos capturan brillantemente este aspecto de la vida social en Cuba. No obstante, sospecho que esta intimidad tradicional, en un país con la tasa más baja de teléfonos por habitantes en las Américas, experimentará cambios una vez que la revolución digital arribe con toda su fuerza a la isla.

Las reformas laborales y salariales hechas a retazos están en marcha, pero la política y la opinión pública se mueven cautelosamente al cambio. Los cubanos pueden hoy en día tener más de un trabajo a tiempo completo y el tope salarial ha sido eliminado. Sin embargo, todavía subsiste un sistema raro de varias monedas,

equivalent), can buy goods in hard currency markets. But most Cubans are still paid in pesos alone and their purchasing power is almost nil as a result. Private enterprise and private property, on a small scale, may well become part of the new status quo again in Cuba. Pent-up demand and the desire for real opportunity are strong currents running through Cuba today. If the black market in goods and services were to become legal, the state could capture revenue in the form of taxes—which are still virtually unheard of in Cuba—to subsidize social services. Then again, not all Cubans are ready for the inequality that a market economy would bring. One strong current today leans heavily towards limiting the kinds of class divisions that once yielded acute political polarization in the country before the Revolution. Another would accept more of an income gap as the price of increased autonomy and opportunity.

Agriculture, technology, and labor are just a few of the issues that Cubans and the Cuban government are currently navigating and reimagining. Is there a template elsewhere that Cubans will adapt as their own? The Chinese, Vietnamese, Singaporean and even Scandinavian models have been thrown around at academic conferences about Cuba's transition since the Berlin Wall fell two decades ago. Whatever hybrid model does emerge, it will undoubtedly be homegrown.

It's hard to say exactly when, in a place of constant but also slow motion experimentation, Cuba's tipping point will be recognizable to any outside observer—photographer or historian. I know that what I see in Combs' photos may reflect my own hopes for real momentum rather than the government's actual readiness to make and implement decisions that will make life easier and Cuban society more open. Indeed, that society remains inherently cautious, leery of rapid change, and anxious to preserve the sense of solidarity borne of a collective history of deprivation, endurance, and national accomplishment. I can only hope that Jack Combs will be back to document this transformation.

Julia E. Sweig
Washington, D.C.

quizás la principal razón por la cual los cubanos consideran el sistema injusto y crecientemente desigual. Aquellos con acceso a los dólares, euros o al CUC (el equivalente cubano de una divisa convertible) pueden comprar productos en los mercados de moneda dura. No obstante, la mayoría de los cubanos tiene un salario sólo en pesos cubanos y, en consecuencia, su poder adquisitivo es casi nulo. La propiedad y las empresas privadas, a pequeña escala, pueden convertirse otra vez en parte de la realidad cubana. La demanda reprimida y el deseo de oportunidades reales son corrientes fuertes en la Cuba de hoy. Si el mercado negro de bienes y servicios se legalizara, el estado podría obtener ingresos a través de los impuestos —algo todavía prácticamente inaudito en Cuba— para subsidiar los servicios sociales. Vale repetir que no todos los cubanos están listos para enfrentar las desigualdades de una economía de mercado. Una tendencia importante en estos momentos se inclina fuertemente a limitar el tipo de división en clases que engendró la polarización aguda en el país antes de la Revolución. Por el contrario, hay otros que aceptarían una mayor desigualdad en la riqueza si es el precio de una mayor autonomía y oportunidad.

La agricultura, la tecnología y el sector laboral son sólo algunas de las cuestiones que los cubanos y su gobierno están tratando de resolver y reinventar. ¿Existe un modelo en este mundo que los cubanos puedan adaptar a su realidad? Los modelos de China, Vietnam, Singapur e inclusive el escandinavo han sido tema de conversación en las conferencias académicas sobre la transición de Cuba, desde la caída del Muro de Berlín hace dos décadas. Cualquiera que sea el modelo híbrido elegido, será sin duda un modelo hecho en Cuba.

En un ambiente de constante pero lenta experimentación, es difícil determinar de manera exacta cuando el momento clave de cambio en Cuba podrá ser reconocido por un observador ajeno —fotógrafo o historiador. Reconozco que en las fotos de Combs veo reflejadas quizá mis propias esperanzas de la existencia de un verdadero impulso, más que la voluntad real del gobierno, de tomar e implementar las decisiones necesarias para hacer más fácil la vida y más abierta a la sociedad cubana. Efectivamente, la sociedad está naturalmente cautelosa, recelosa de los cambios vertiginosos y ansiosa por preservar el sentimiento de solidaridad nacido de un pasado colectivo de privaciones, resistencia y logros nacionales. Sólo espero que Jack Combs retorne para documentar esa transformación.

Julia E. Sweig
Washington, D.C., U.S.A.

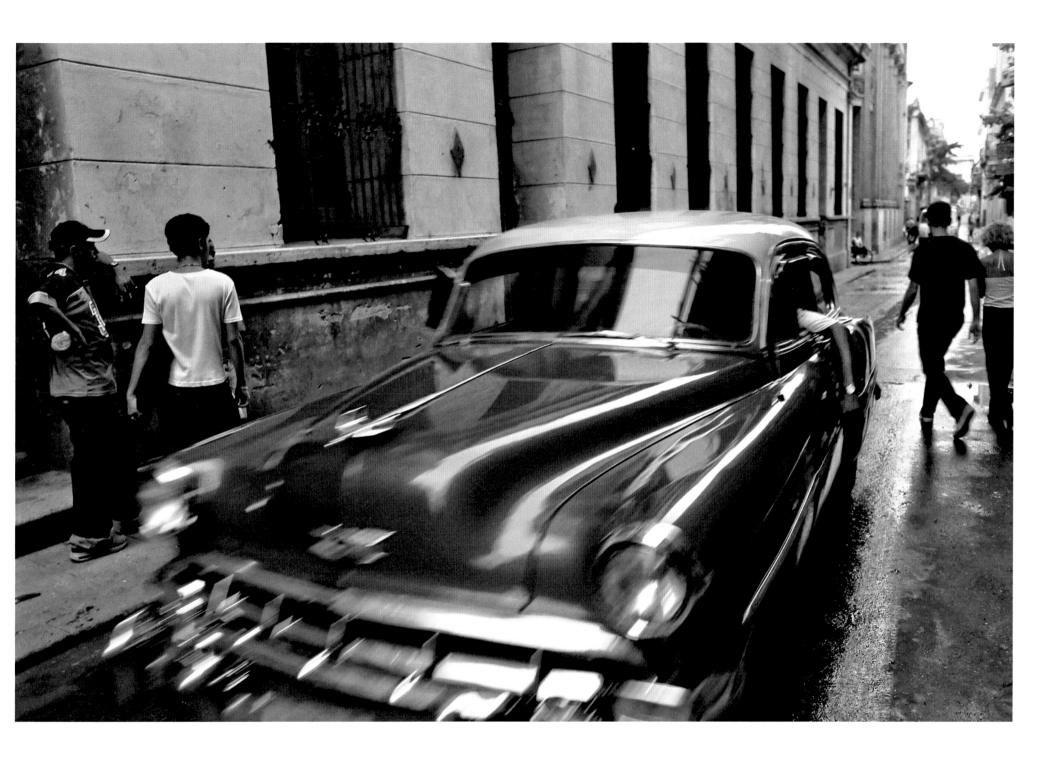

Si coges la calle
me vas a encontrar del otro lado
si cruzas la acera
te espero, espero, desde mi esquina.

"Cuestión de ángulo"

If you take to the street
You'll find me on the other side
If you cross the sidewalk
I'm waiting, waiting for you on my corner.

"A Question of Angle"

YUSA

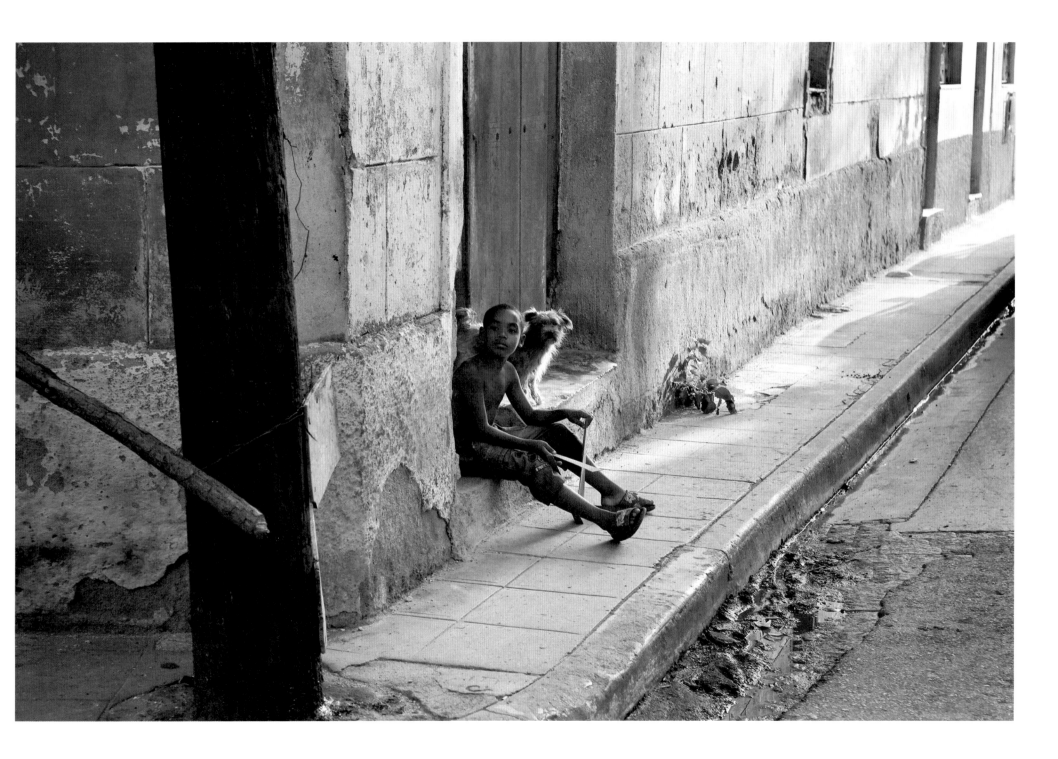

HOME IS WHERE THE HEART IS, whether it needs a coat of paint or lacks plumbing. The lack of furniture and materials such as paint do however make many homes appear neglected. They are not. Cubans love and respect their homes. But they have learned not to worry about the exterior condition or appearance. Their interests are in people rather than things. Cubans spend their time and energy with their family, friends and neighbors.

Hogar es donde se encuentra el corazón, aunque necesite una capa de pintura o le falten las tuberías. Sin embargo, tanto la falta de muebles y de materiales como la pintura le dan un aire de abandono a las casas. No lo están. Los cubanos aman y respetan sus casas, pero han aprendido a no agobiarse por las condiciones en que se encuentran o su apariencia. A ellos les interesan más las personas que las cosas. Los cubanos emplean su tiempo y energía en sus familiares, amigos y vecinos.

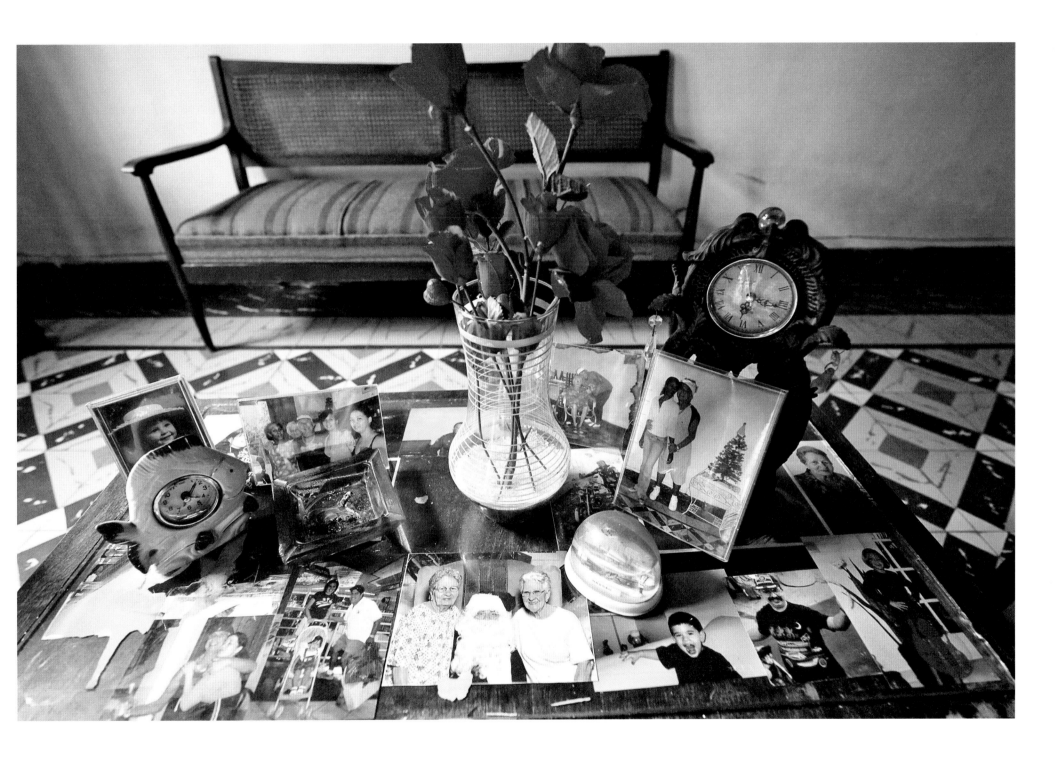

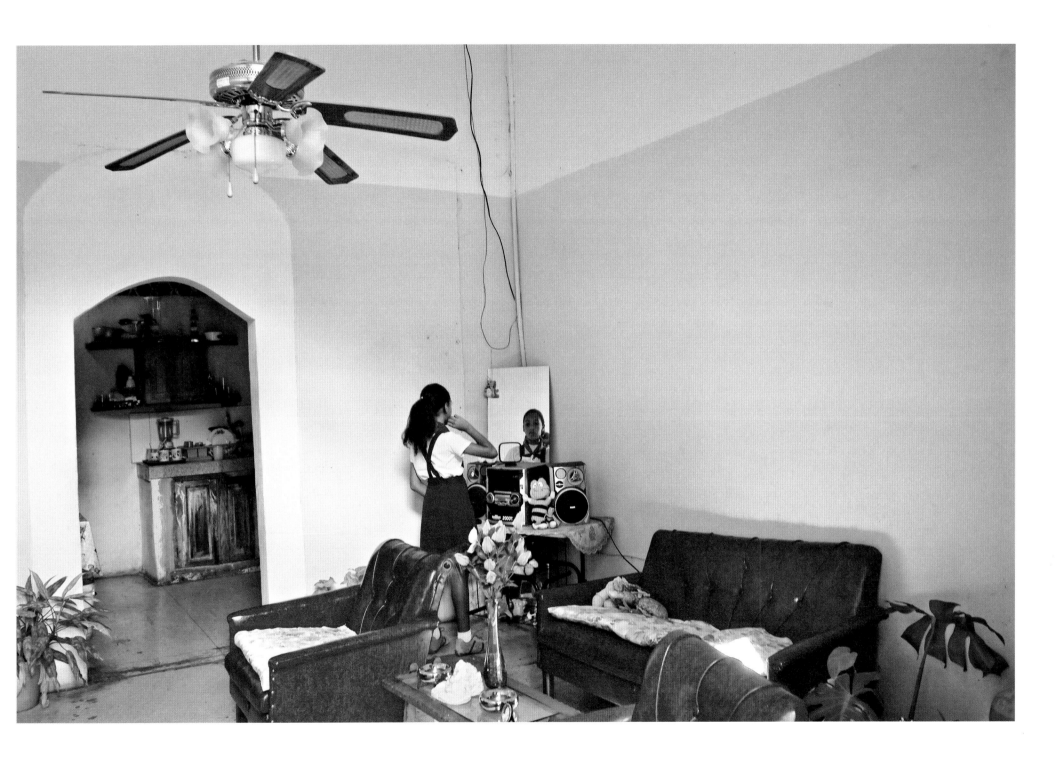

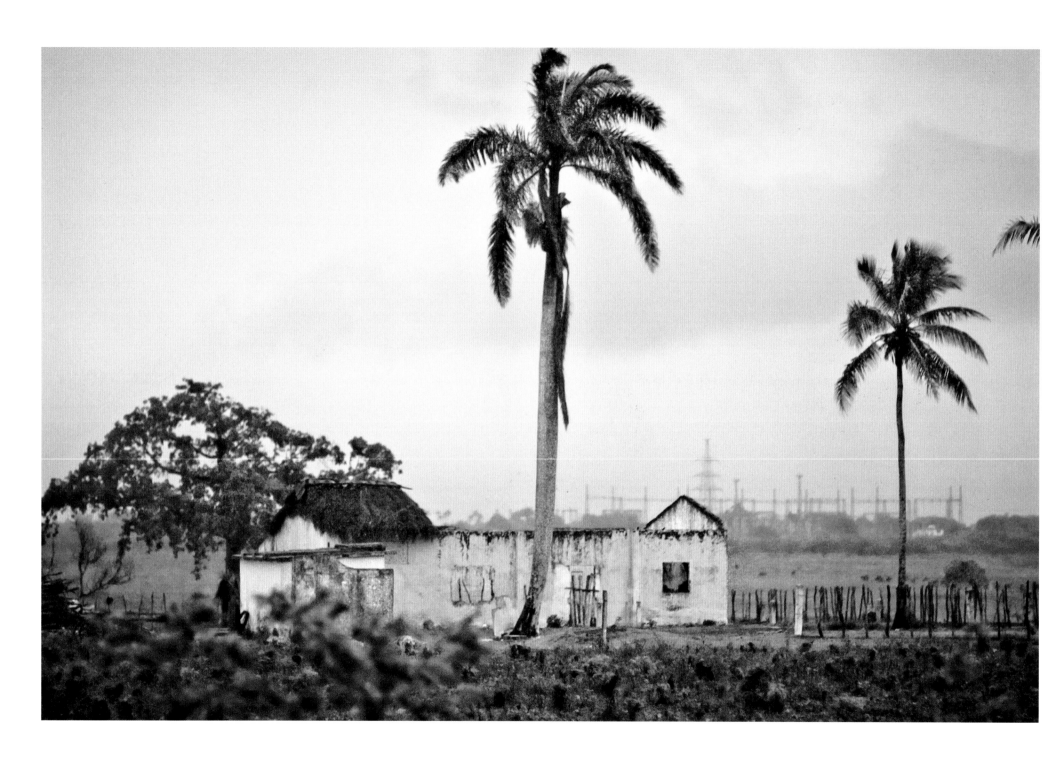

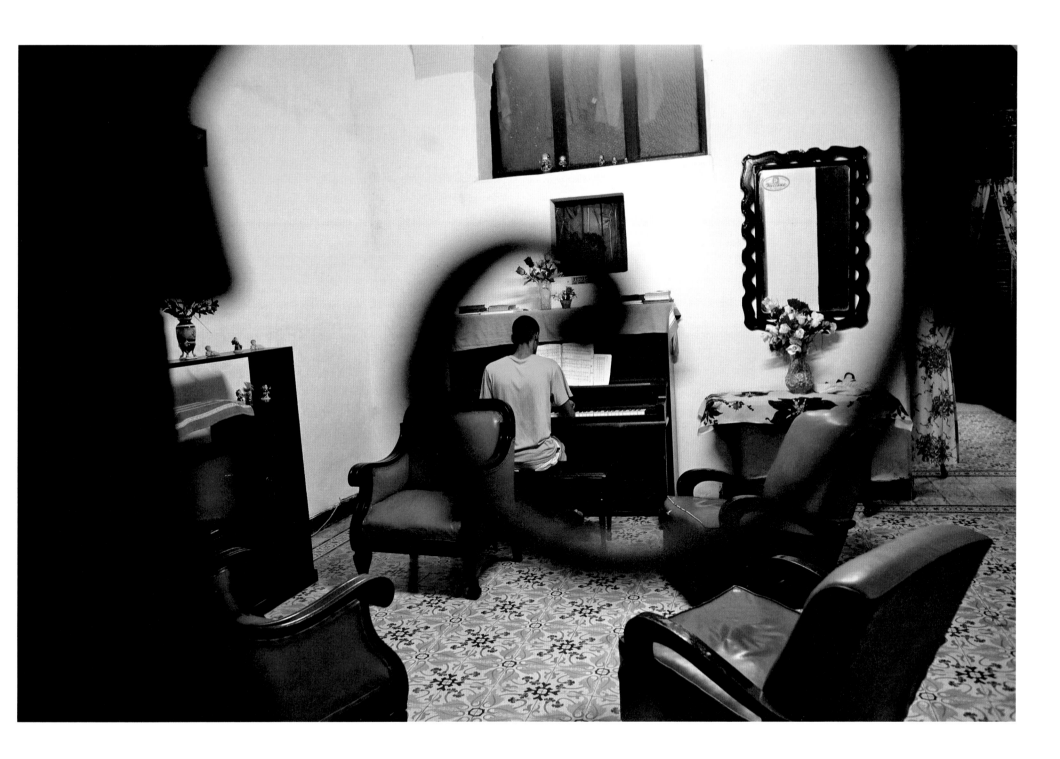

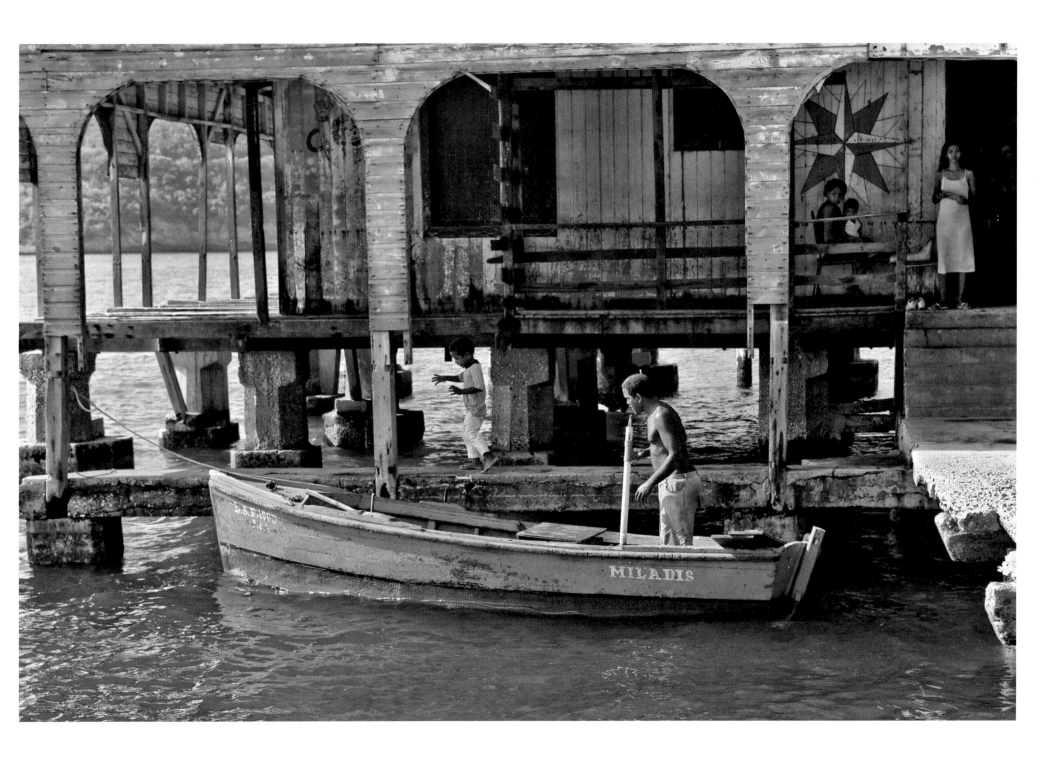

"Si hubiésemos seguido el camino de las posesiones,
hubiésemos desaparecido hace mucho tiempo.
Nosotros los cubanos somos muy afortunados en ese sentido."

*"If we'd followed the way of possessions
we would have disappeared long ago.
We Cubans are very fortunate in that regard . . ."*

Buena Vista Social Club

IBRAHIM FERRER

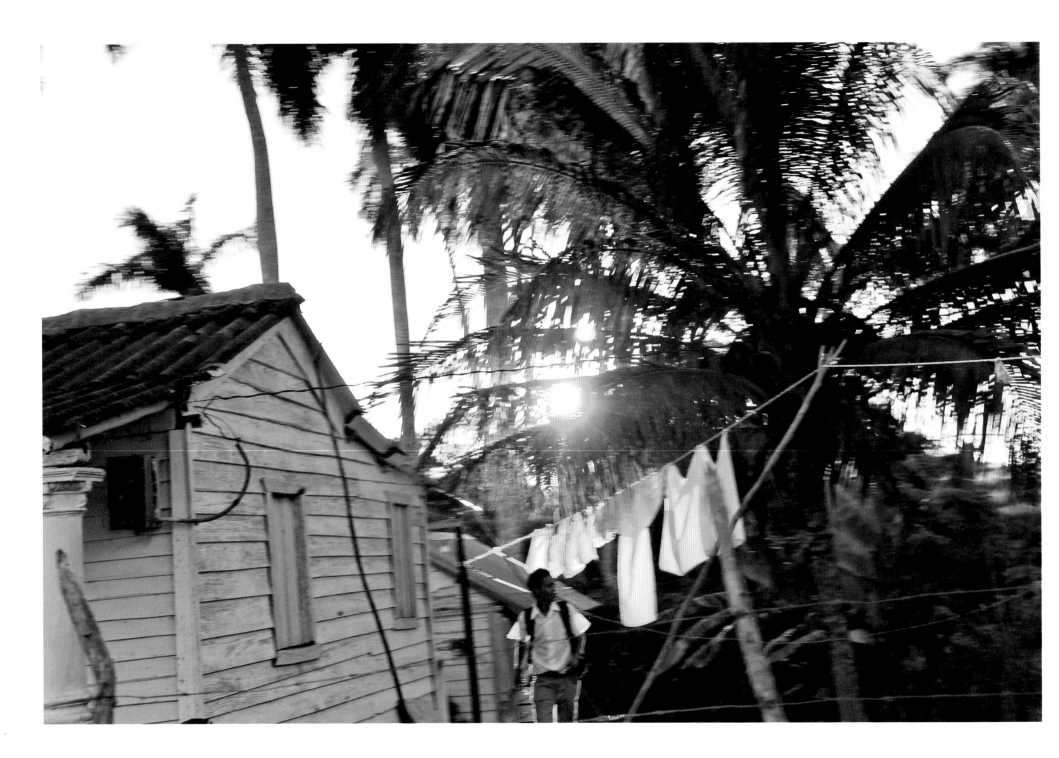

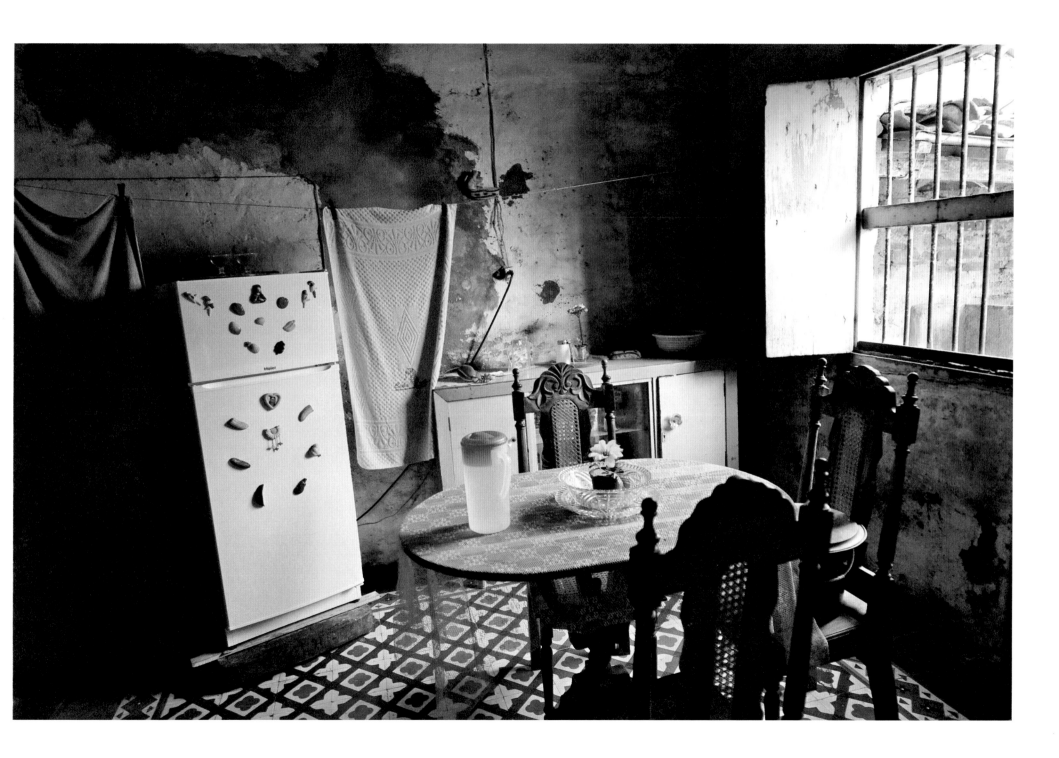

Los ruidos cotidianos fatigan el ambiente:
pregones vocingleros de diarios matinales,
bocinas de carruajes que pasan velozmente,
crujidos de maderas y golpes de metales.

Sinfonía urbana

Daily noises exhaust the atmosphere:
Vociferous cryouts of morning newspapers,
Horns of carriages that run swiftly,
cracks of wood and blows of metals.

Urban Symphony

RUBÉN MARTÍNEZ VILLENA

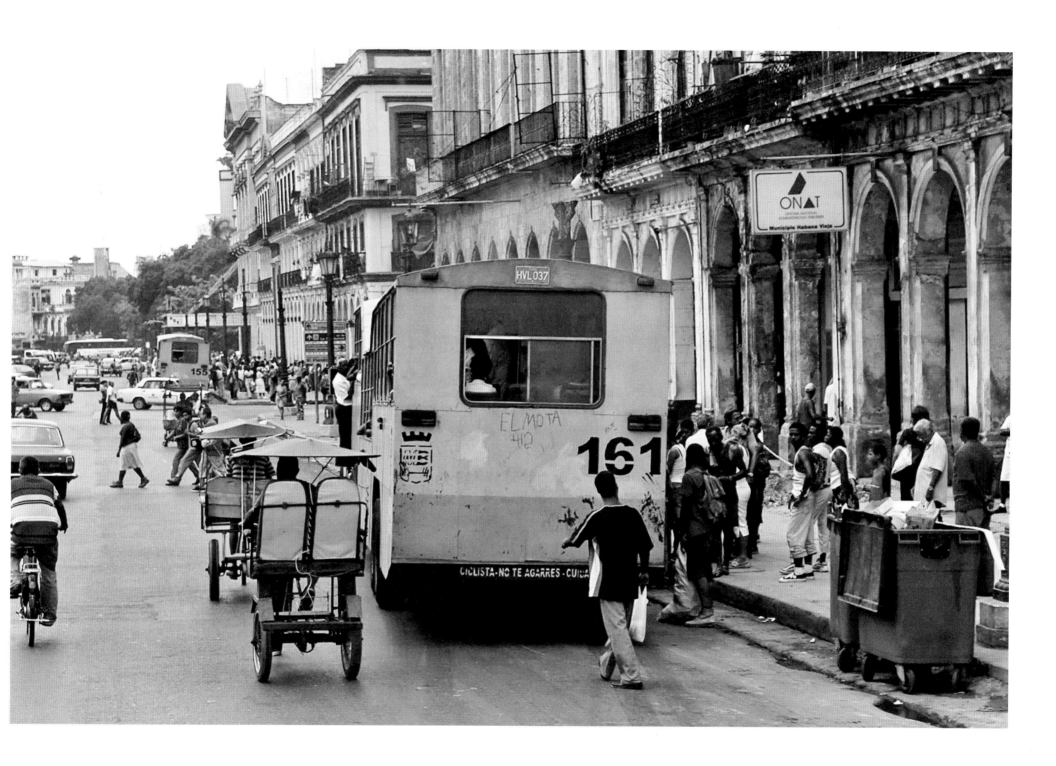

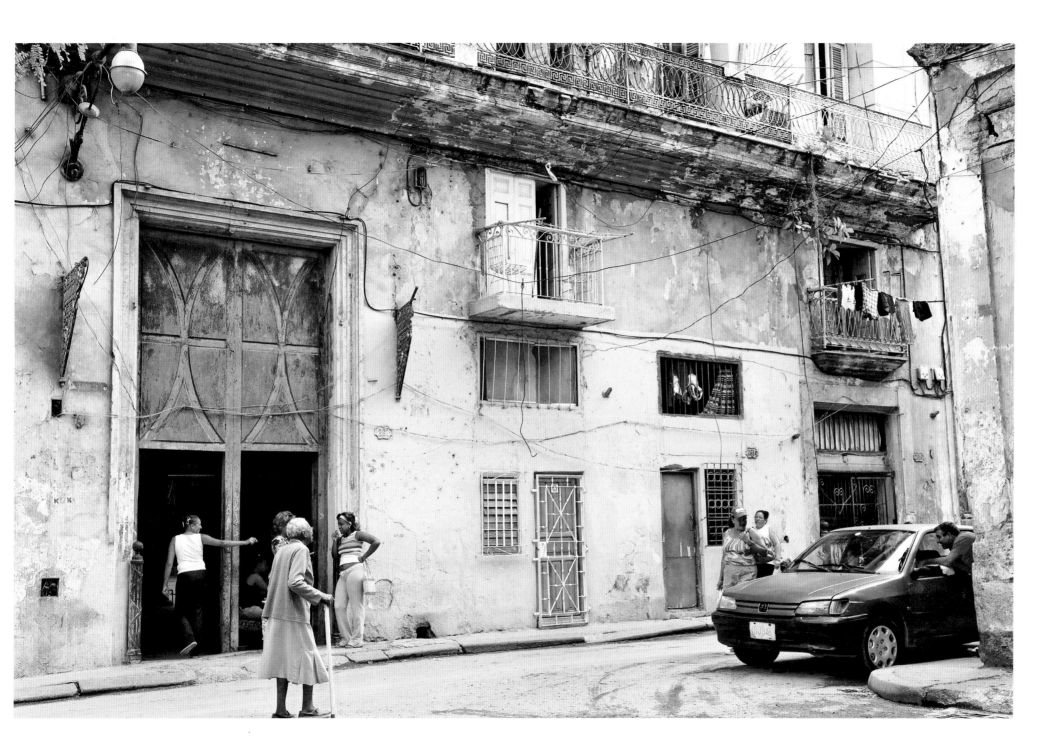

CUBANS ADORE GOSSIP (EL CHISME). They are candid in questions and answers, and inquire into matters that may be considered personal and private in other countries.

If a Cuban runs into a friend, a conversation is not only socially proper, it is obligatory. When Cubans wish to communicate with friends or family, they go to that person's home—unannounced. The unannounced visitor is treated deferentially, and warmly invited in, no matter the pending plans of the host. Any breach of this social grace ensures that the offender will become the subject of "chisme."

A los cubanos les encanta el chisme. Son cándidos en preguntas y respuestas, e inquieren sobre temas que serían considerados personales y privados en otros países.

Si un cubano se encuentra con un amigo, una conversación no es solo socialmente necesaria, sino obligatoria. Cuando quieren hablar con algún amigo o familiar, van a su casa, sin avisar. El visitante es tratado con gran cortesía, y es invitado a quedarse de manera amistosa y libre, sin importar los planes que tenga su anfitrión. Un dasaire a dicha invitación convertirá al visitante en objeto de chisme.

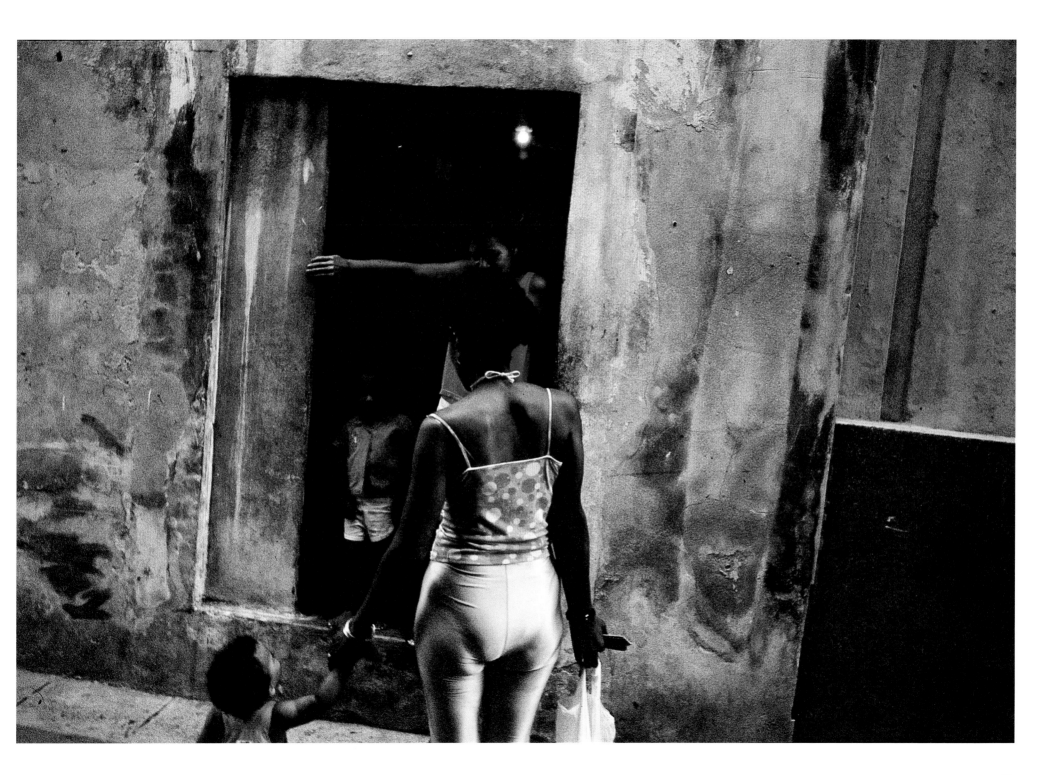

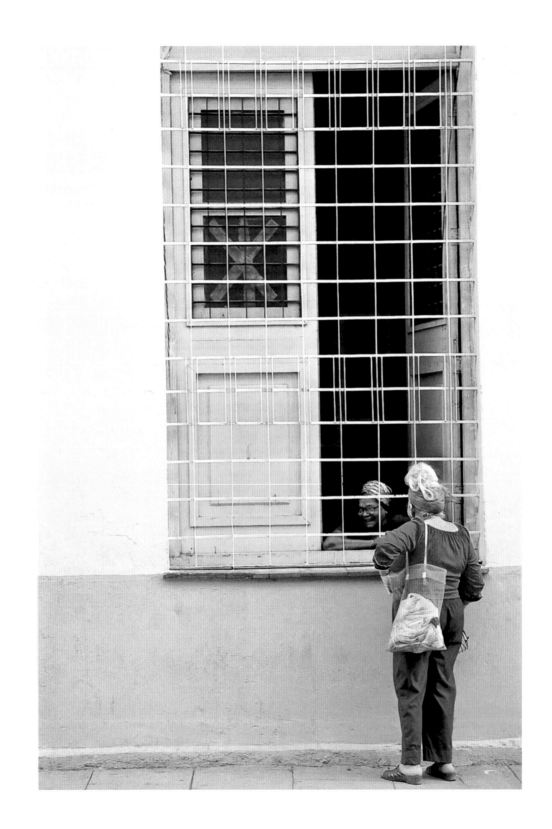

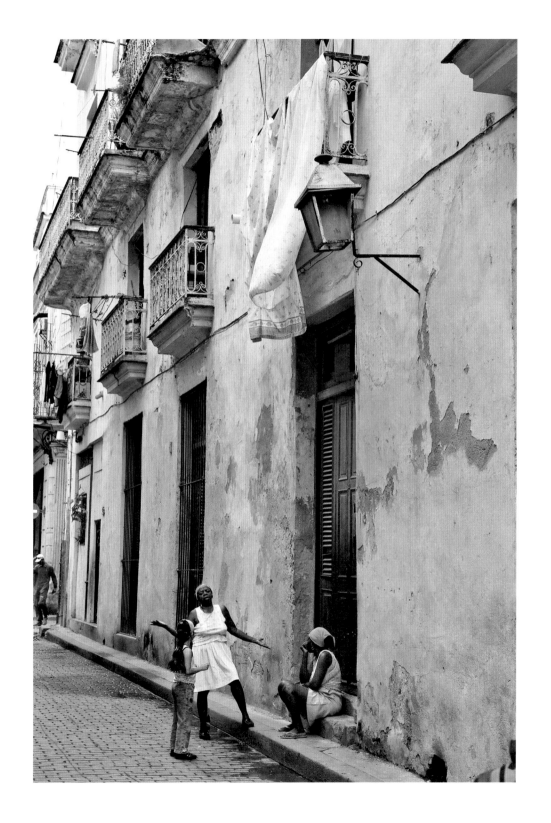

Habana, Habana si bastara una canción, para devolverte todo,
lo que el tiempo te quitó.

Habáname

*Havana, Havana if only a song would be enough to give you
back everything time has taken away from you.*

Habáname

CARLOS VARELA

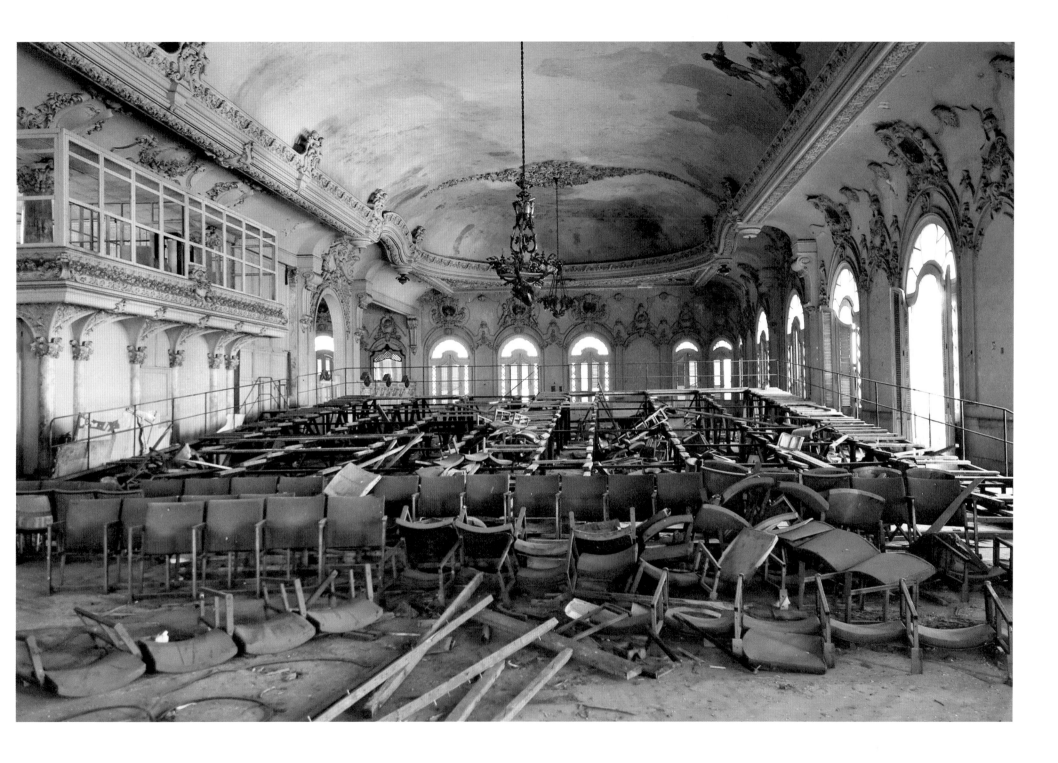

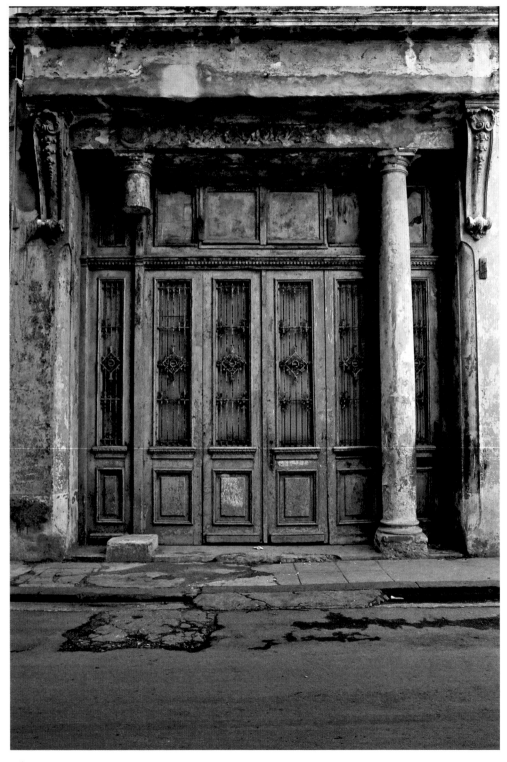

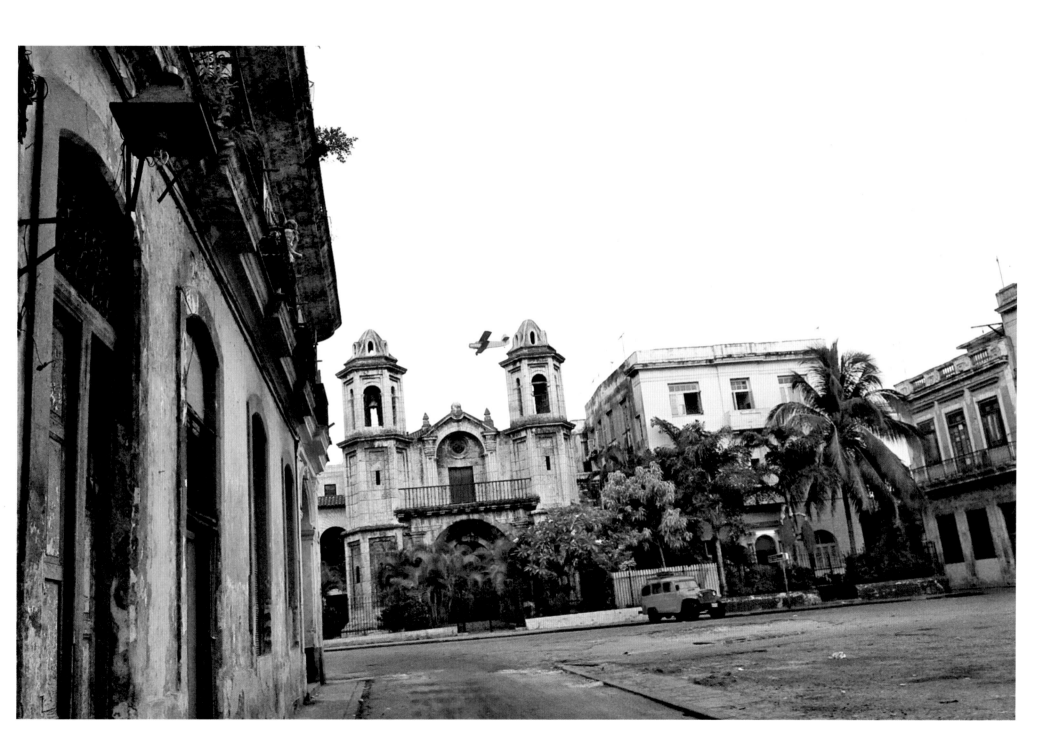

Todo se ha derramado
como si en el aire la existencia fuera
ese gotear silencioso,
este reblandecimiento de las paredes
que todo lo desciende, lo despoja,
lo transfigura.

Lluvia

Everything has overflowed
as if existence in the air were
a silent downpour,
this softening of walls
that everything descends, washes away
or transfigures.

Rain

JOSÉ ABREU FELIPPE

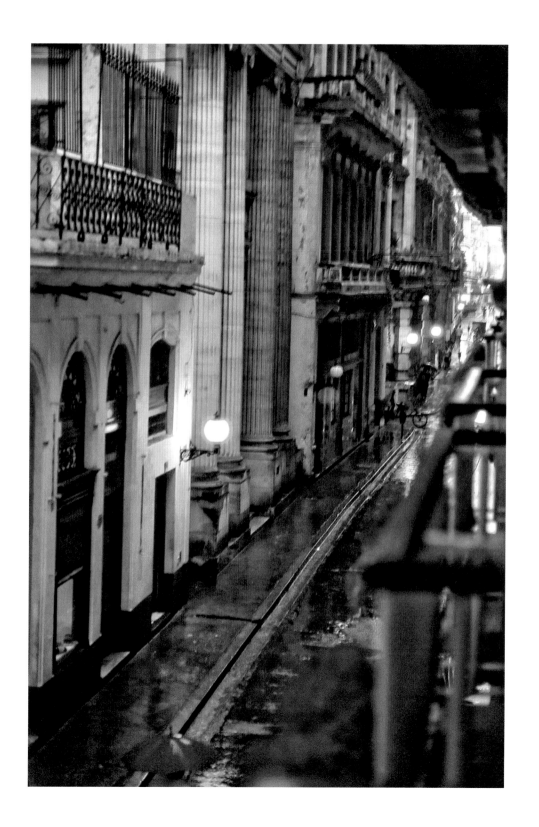

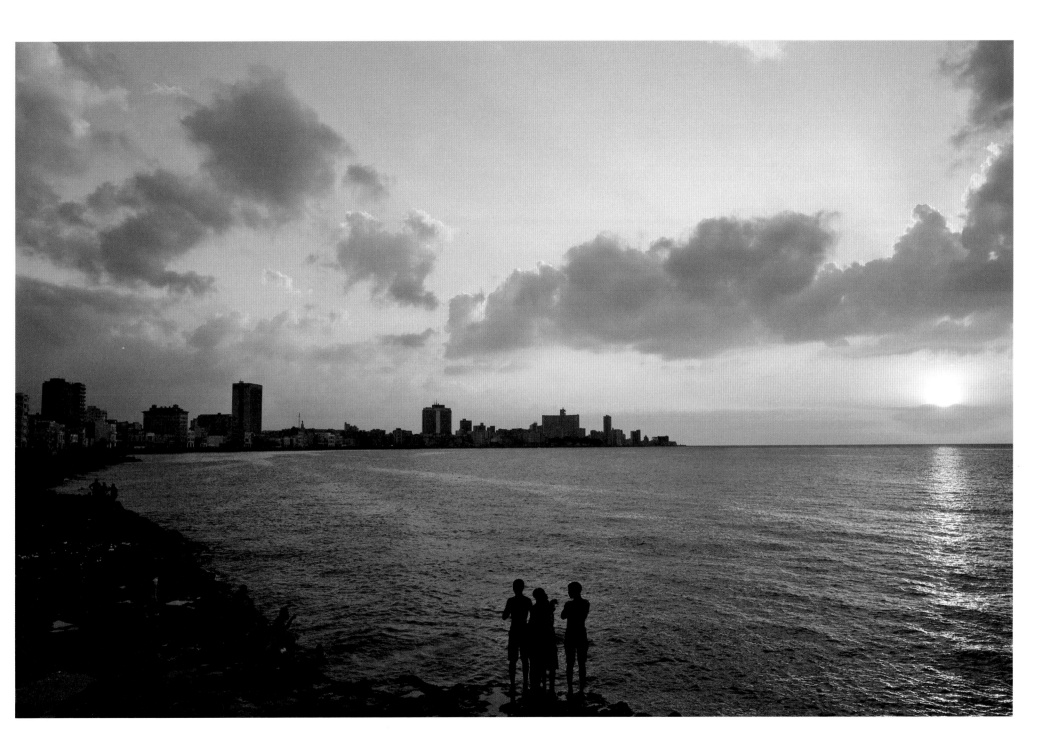

... no hay tierra como la mía,
tierra de tabaco y ron.

. . . there is not a country like mine,
country made of tobacco and rum.

BENY MORÉ

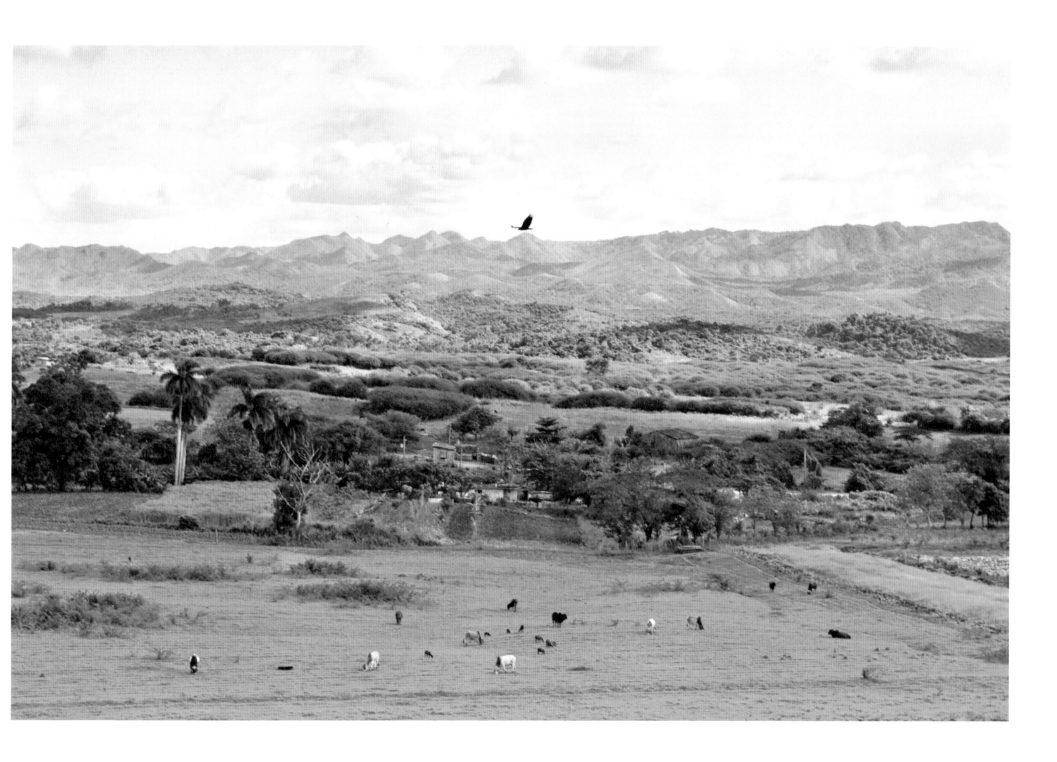

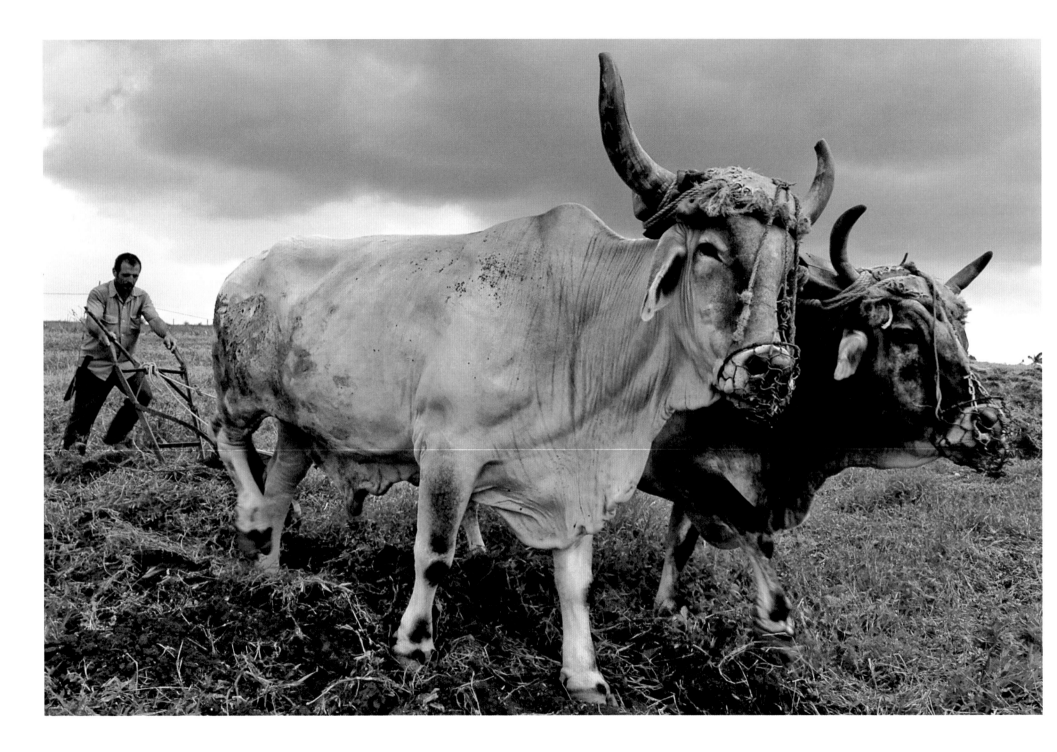

USE OF RUSSIAN TRACTORS was abandoned when the withdrawal of Soviet support brought on the economic disaster of the Special Period. Money that had been used for diesel fuel and parts was then re-directed to ensure the continuation of the social programs of free education, medical care and the individual stipends that guarantee basic necessities. Farmers now generally turn their field with a yoke of oxen and a bull-tongue plow.

Los tractores rusos dejaron de usarse con la retirada de la ayuda soviética que originó un desastre económico; el Periodo Especial. El dinero que antes se destinaba al combustible diesel y las piezas de repuesto, se utilizó, en su lugar, para continuar programas sociales como la educación y la atención médica gratuitas, y los estipendios individuales para cubrir las necesidades básicas. Los campesinos en la actualidad aran la tierra con una yunta de bueyes y un arado.

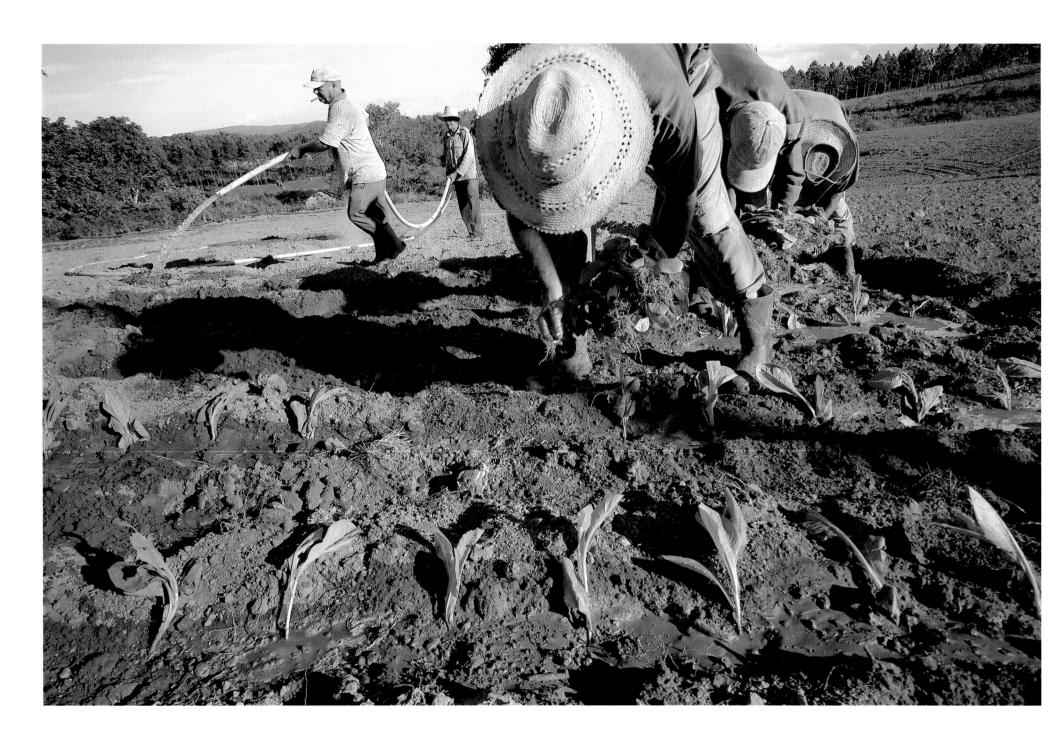

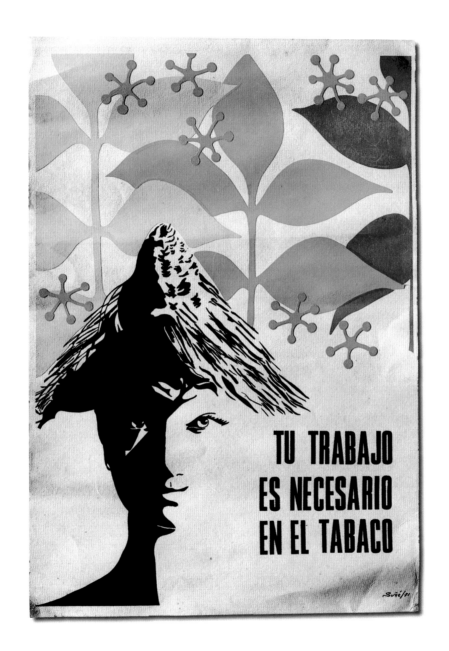

"Your effort is necessary in the tobacco fields."

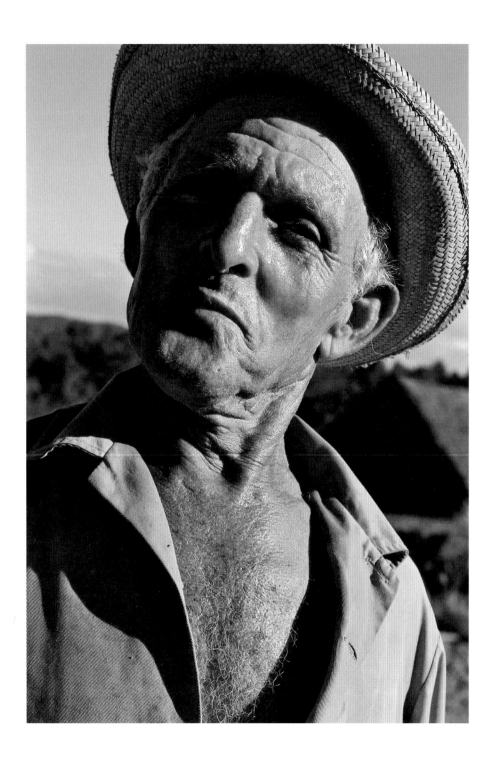

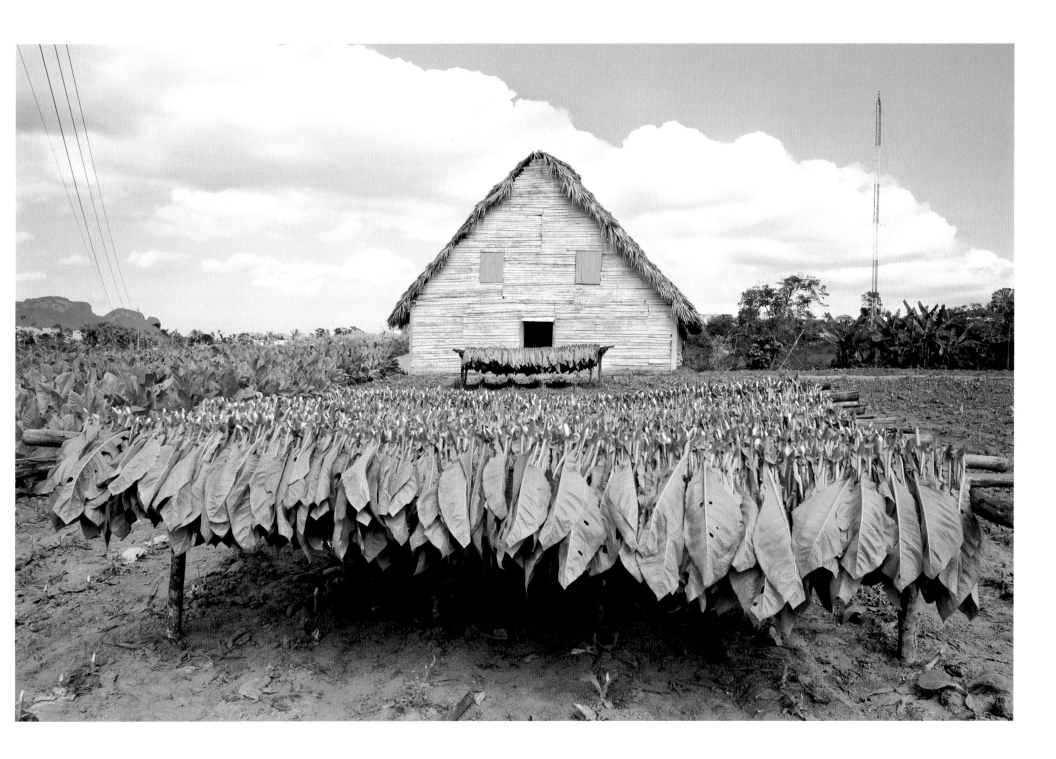

MACHETEROS MILLONARIOS. For 450 years the lives of Cubans and their economy relied on the products of sugar cane, which was grown and harvested by hand, and made into sugar or rum. Today, most sugar mills are closed, but for a time—a very long time—the men who cut cane during each annual three-month season did so with a dedication and pride that those who know only brute labor can comprehend. Cane cutters were divided into crews of ten macheteros—a brigade. An experienced cane cutter normally averages less than 4 tons per day. "Macheteros millonarios" were members of a brigade that cut 1,000,000 "arrobas," a unit of measure of approximately 25 pounds, which meant that the brigade cut and gathered 25 million pounds during one season. For each machetero of the brigade that meant cutting and moving 1,250 tons of cane—more than 10 tons per day, every day. Those macheteros whose brigade met this number—and very few did—were called "Macheteros Millonarios," which brought them pride and respect.

Macheteros Millonarios. Durante 450 años la vida de los cubanos y su economía ha dependido de los productos de la caña de azúcar, cultivo que se sembraba y cosechaba a mano y se convertía en azúcar o ron. En la actualidad la mayoría de los centrales azucareros están cerrados, pero durante un periodo muy largo los hombres que cortaban la caña durante 3 meses cada año, lo hacían con una dedicación y un orgullo que solo los que conocen el trabajo bruto pueden entender. Los macheteros trabajaban en brigadas de 10 hombres cada una. Un machetero experimentado cortaba un promedio de menos de 4 toneladas diarias. Los macheteros millonarios eran los miembros de una brigada que cortaba 1,000,000 de arrobas, unidad de medida que equivale a 25 libras aproximadamente. Esto significa que dicha brigada tenía que cortar y recolectar 25 millones de libras durante una zafra. Para cada uno de los macheteros de la brigada, esto significaba cortar y trasladar 1,250 toneladas de caña, más de 10 toneladas diarias, cada día de la zafra. Los macheteros miembros de las brigadas que alcanzaban esta cifra, y muy pocos lo lograban, eran llamados "macheteros millonarios", lo que los hacía acreedores de orgullo y respeto.

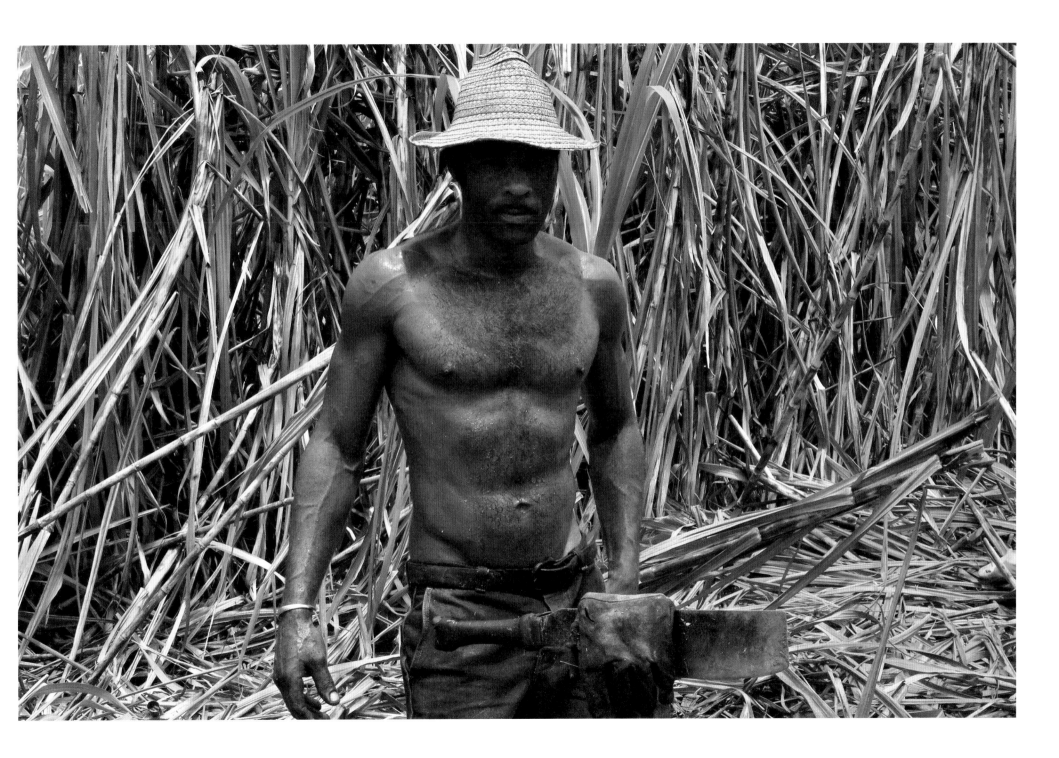

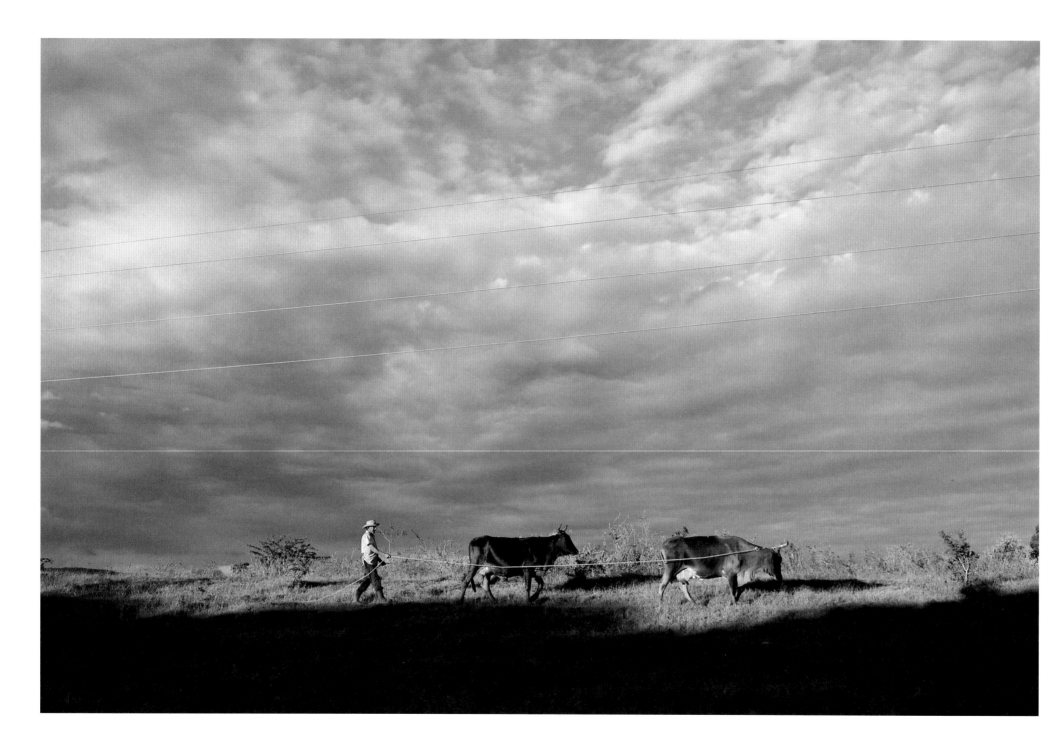

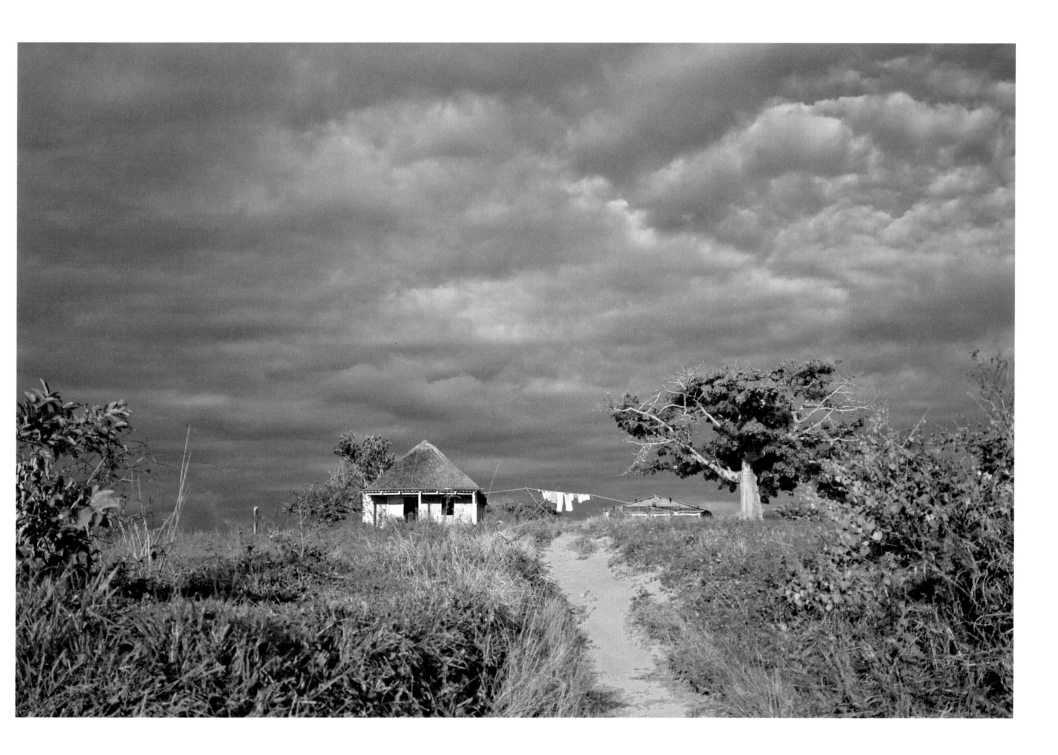

Soy guajiro

Soy guajiro, soy guajiro,
Yo campesino he nacido,
y ahora vivo en el poblado,
por eso no he olvidado,
que en el campo yo he vivido,
el maíz del que he comido,
la malanga que he sembrado,
los guateques que he formado,
como allá me he divertido.

I Am A Guajiro

I'm a guajiro, I'm a guajiro.
Guajiro, I was born,
and now I live in the town,
that's why I have not forgotten,
that in a farm I had lived,
the corn I had eaten,
the malanga that I had sowed,
the guateques that I had played,
how I have had a good time

BENY MORÉ

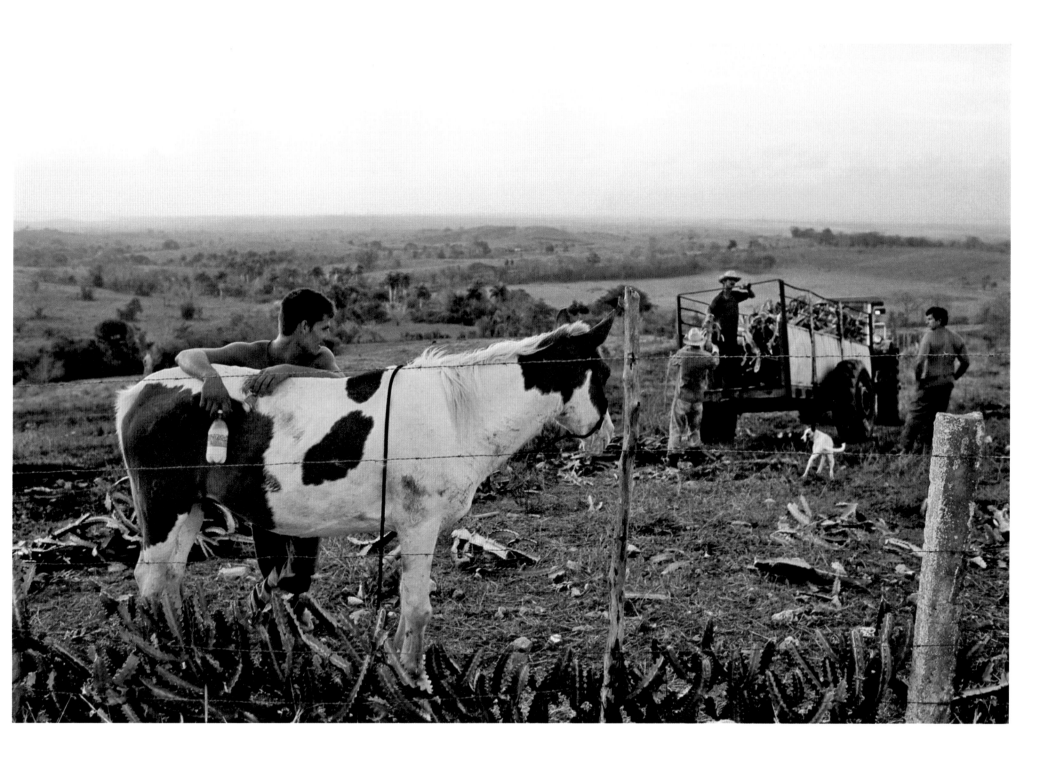

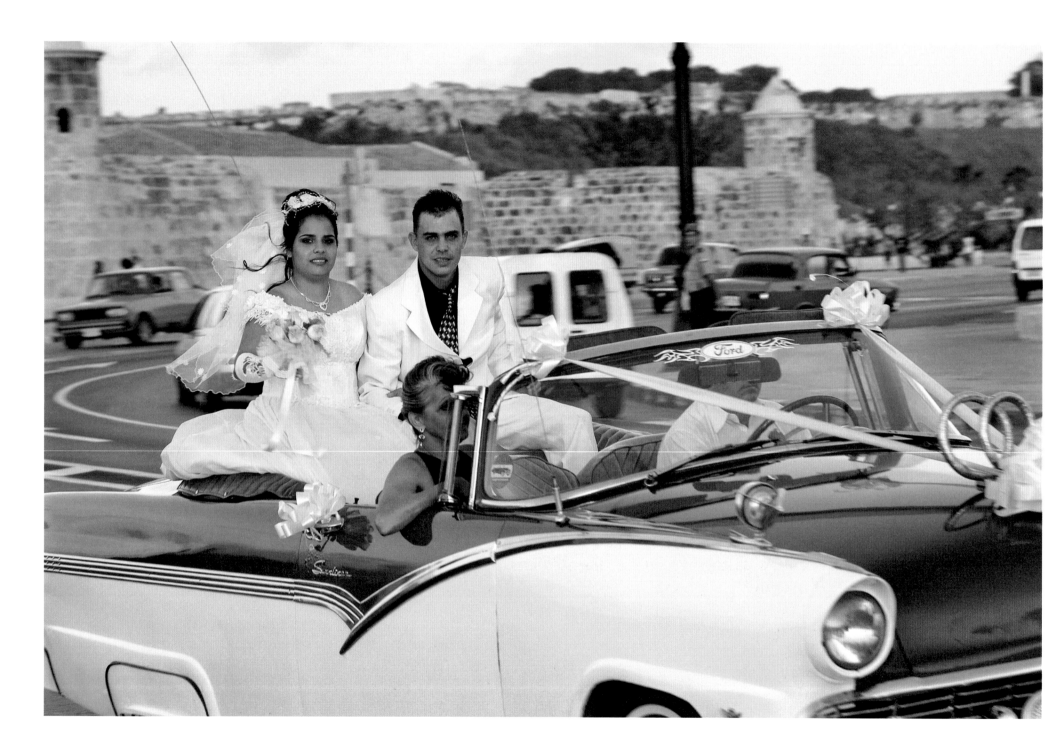

No matter the distractions, CUBANS GENERALLY ARE "LOCAMENTE ENAMORADOS" (CRAZY IN LOVE). Cubans refuse to let deprivation stop them from the rest of life. Love is not regulated, and sex is not rationed.

A marriage is official only if performed in a civil service. Some couples also choose to have a traditional wedding ceremony. But the number of marriages (and births) is declining. This is in contrast with other Latin countries and the difference is remarkable. The Revolution included the sexual revolution, and sex is openly discussed between parent and child, between teacher and child, and information is openly available from doctors as well as displayed by signs, written materials and posters. There are very few cases of HIV/AIDS in Cuba; condoms are freely available and openly distributed, and prevention of unintended pregnancies is similarly treated. Cuba barely has sufficient resources for its current population and as a society actively advocates prevention rather than abstinence.

Sin importar las preocupaciones, los cubanos por lo general viven locamente enamorados. Ellos no permiten que la escasez les impida continuar su vida. El amor no está controlado ni el sexo racionado.

Un matrimonio sólo se hace oficial mediante una ceremonia civil. Algunas parejas eligen casarse mediante una ceremonia tradicional. Cada día hay menos matrimonios y nacimientos. En comparación con otros países latinoamericanos, la diferencia es notable. La Revolución trajo consigo una revolución sexual; los temas de sexo son abiertamente discutidos entre padres e hijos, profesores y alumnos, y la información al respecto está explícitamente disponible a través de consultas médicas, letreros, material impreso y carteles. En Cuba hay muy pocos casos de VIH/SIDA; los condones están disponibles de forma gratuita y son distribuidos libremente; de manera similar se ofrece tratamiento preventivo para evitar los embarazos no deseados. Cuba tiene el mínimo necesario de recursos para toda su población y promueve de forma activa la prevención en lugar de la abstinencia.

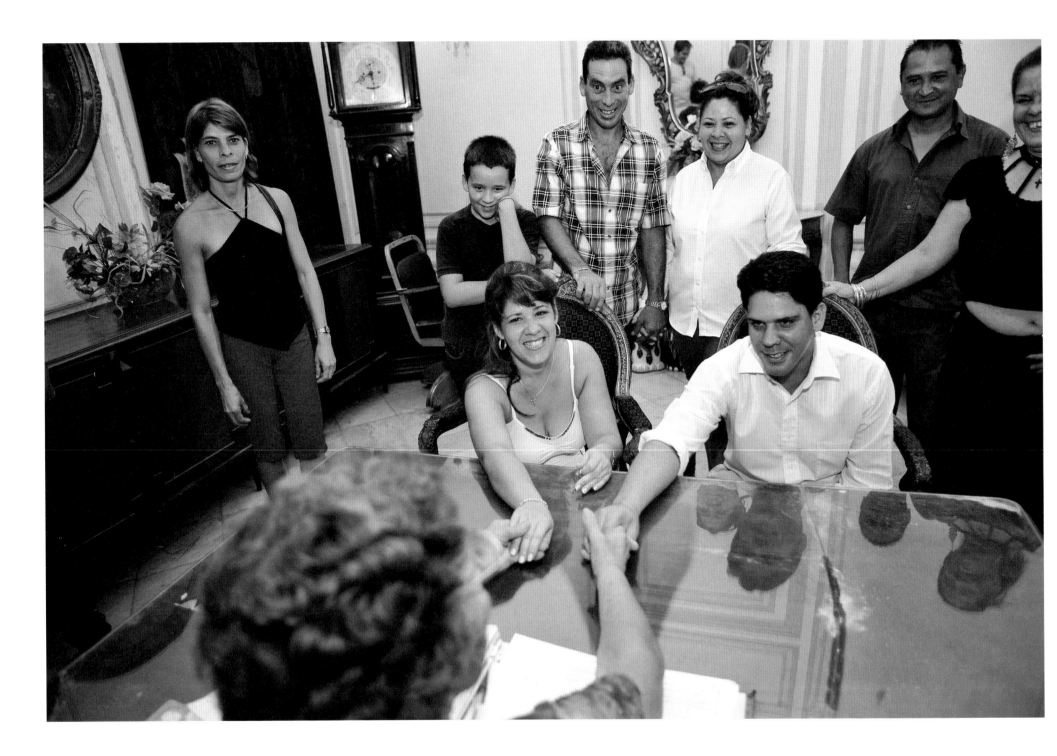

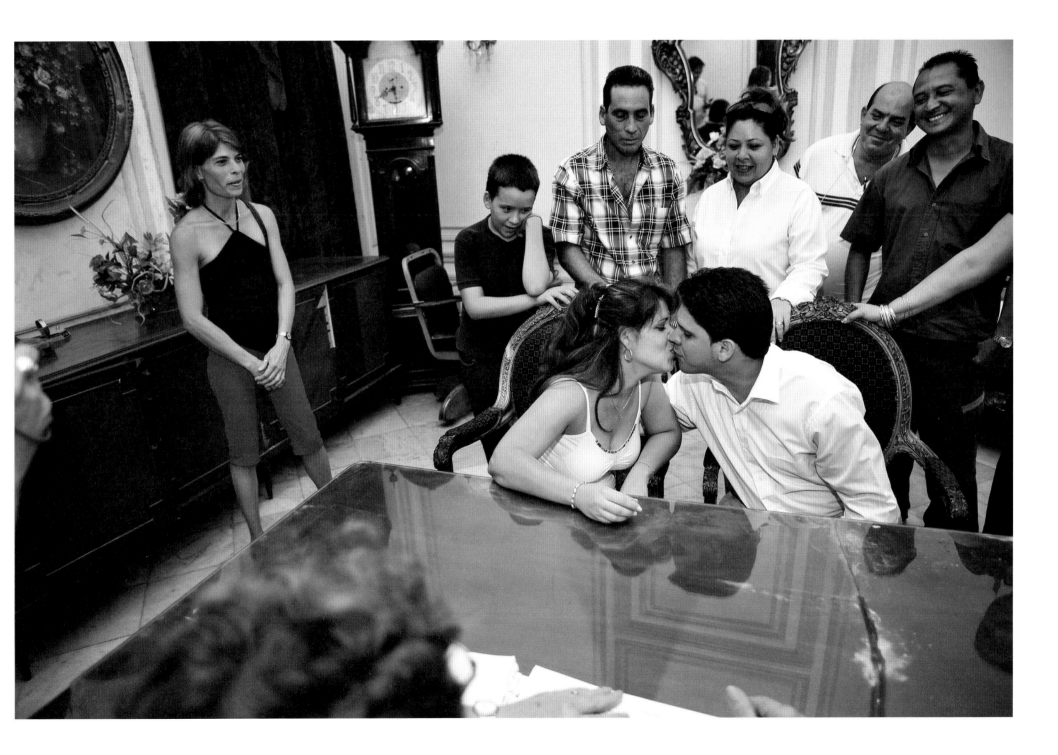

THE REVOLUTION PARTIALLY SUCCEEDED in addressing gender inequality. This was accomplished by putting women in jobs traditionally reserved for men (such as in law enforcement and the military). There was also an effort to achieve social and personal equality through education and through organizations like the Federation of Cuban Women. State-controlled television and radio once broadcast songs that bragged "How proud is the father that works in the home: "¡Qué maravilla es ese papá!" But centuries of cultural habits continue to hinder these efforts. While women are equal for purposes of jobs and pay—the salary for the same job category is the same without regard for gender or race—Cuba remains a Machista society. Many Cuban men find it difficult to grasp the concept of treating women equally. Men seldom, if ever, share in household duties like laundry, cooking, and cleaning—even if both spouses work or the woman is the only worker in the union. Similarly, a man may leave the house without telling his spouse of his destination or when he will return. Wives are not expected to ask for this information and don't. Women may drive, and many do, but not if there is a man in the same vehicle.

La Revolución en parte tuvo éxito en su intento de resolver las desigualdades de género. Esto se logró al permitir que las mujeres accedieran a puestos de trabajo tradicionalmente ocupados por los hombres (por ejemplo, policías y soldados). También se trató de lograr una igualdad social y personal mediante la educación y organizaciones como la Federación de Mujeres Cubanas. La televisión y la radio, controladas por el estado, transmitieron durante una época canciones que presumían del orgullo de ver a los papás trabajar en los hogares: "¡Qué maravilla es ese papá!" Pero siglos de hábitos culturales continúan entorpeciendo estos esfuerzos. La sociedad cubana continúa siendo machista a pesar de la igualdad que existe entre mujeres y hombres por concepto de empleos y salarios. El salario para quienes realizan el mismo trabajo es igual, sin importar género o raza. Para muchos hombres cubanos es difícil entender la idea de tratar a las mujeres con igualdad. Los hombres comparten en muy pocas ocasiones, si es que lo hacen alguna vez, labores domésticas como lavar la ropa, cocinar y limpiar, aun si ambos trabajan o es la mujer la única que trabaja. De la misma forma, un hombre puede salir de su casa sin decirle a la esposa a donde se dirige ni cuando regresa. No se supone que las mujeres pregunten estas cosas, y de hecho, no lo hacen. Las mujeres pueden conducir, y muchas lo hacen, pero no si hay un hombre en el vehículo.

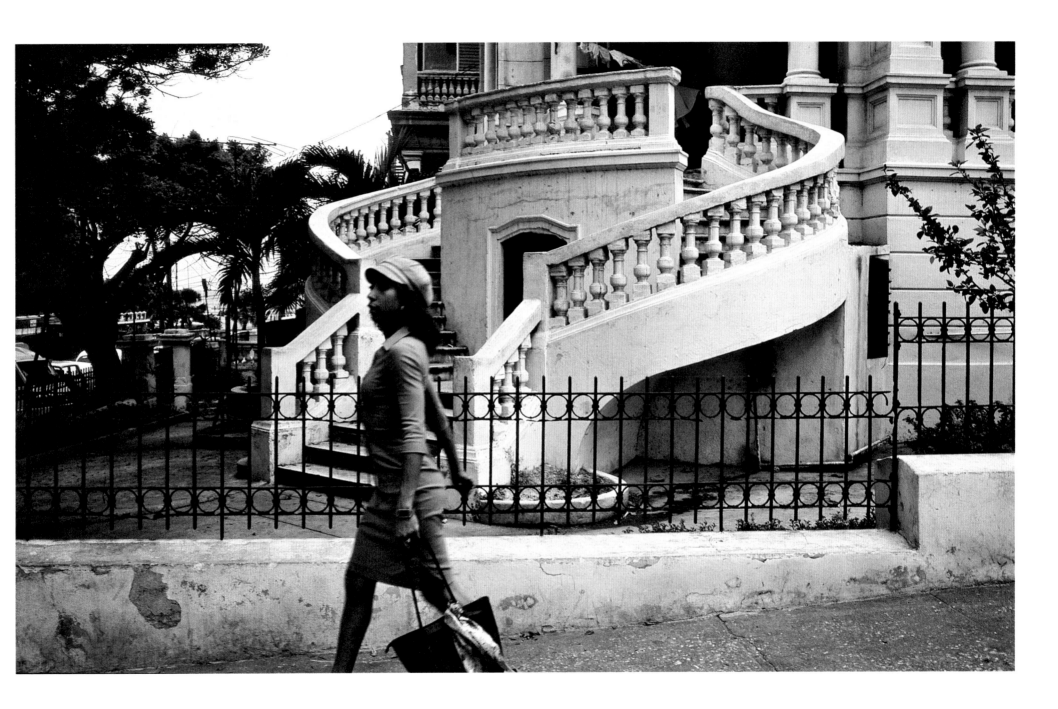

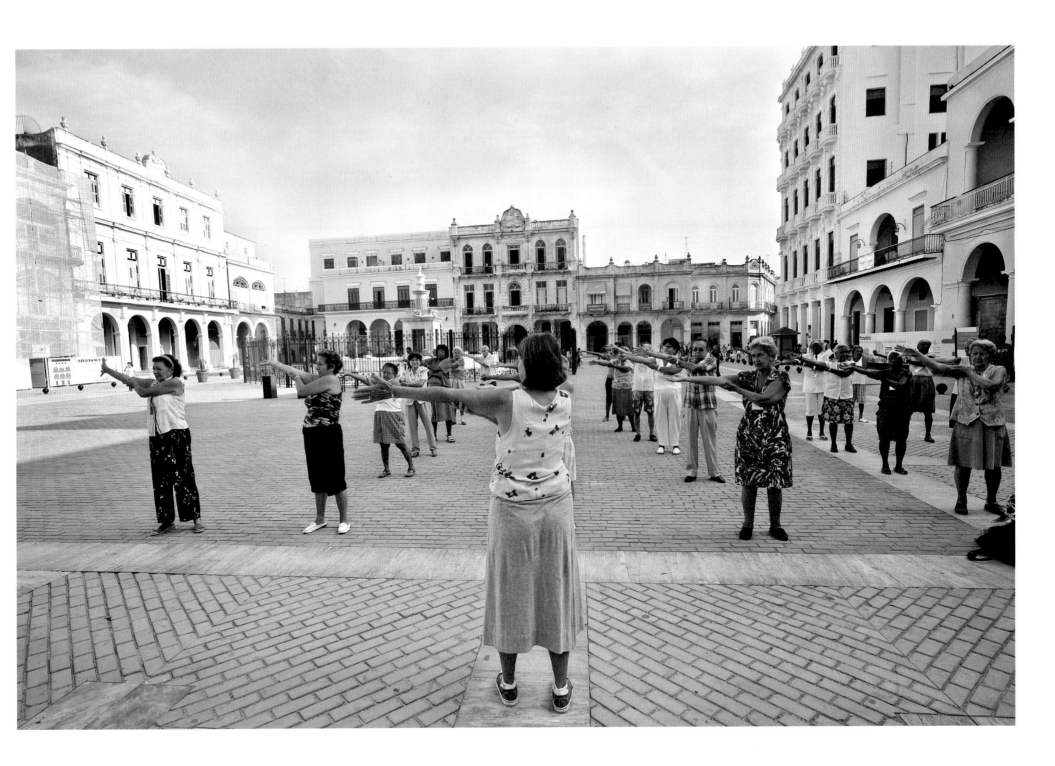

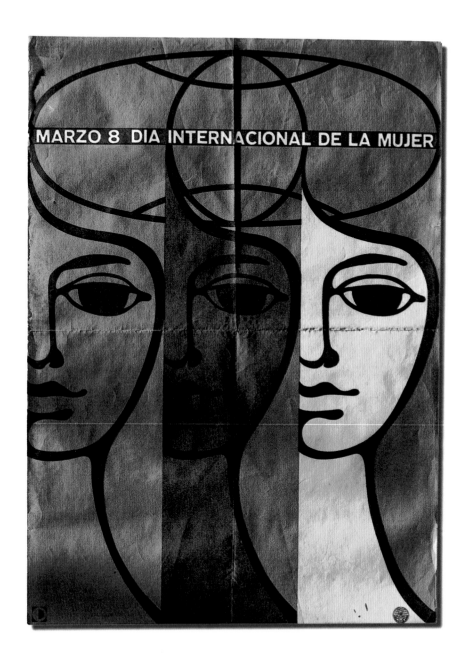

"March 8 International Day of the Woman" Poster by The Federation of Cuban Women

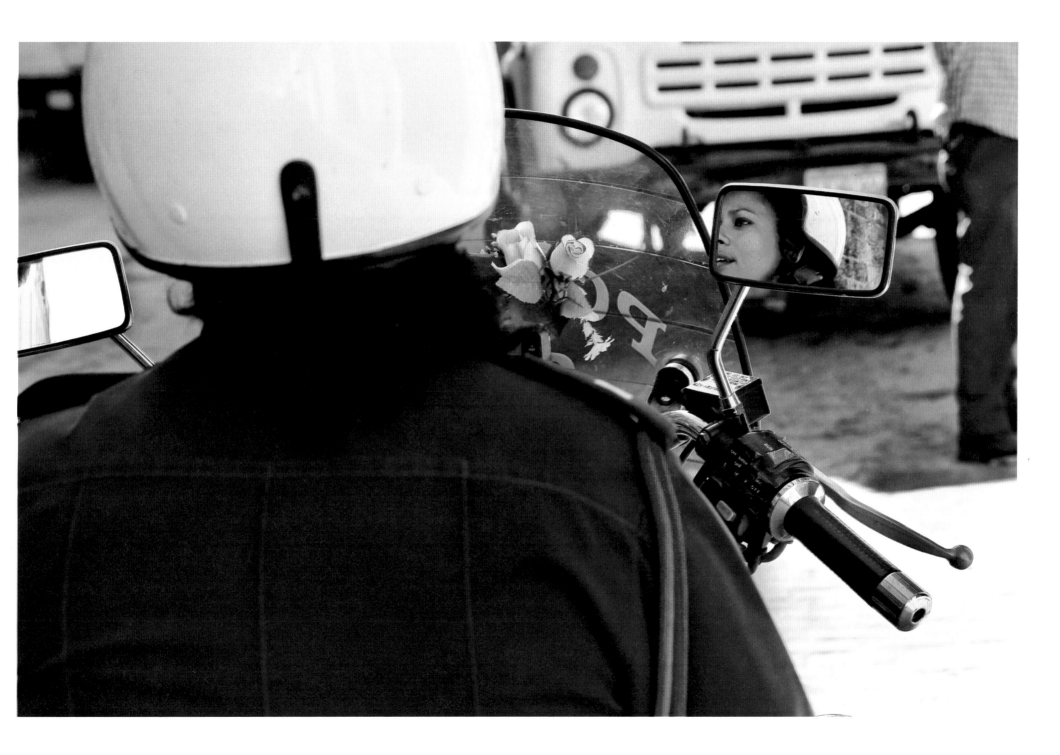

Ya llega la bailarina:
Soberbia y pálida llega:
¿Cómo dicen que es gallega?
Pues dicen mal: es divina.

La bailarina española

Verso X
Versos sencillos

The Spanish dancer enters then,
Looking so proud and so pale:
"From Galicia does she hail?"
No, they are wrong: she's from heaven.

The Spanish Dancer

Verse X
Simple Verses

José Martí

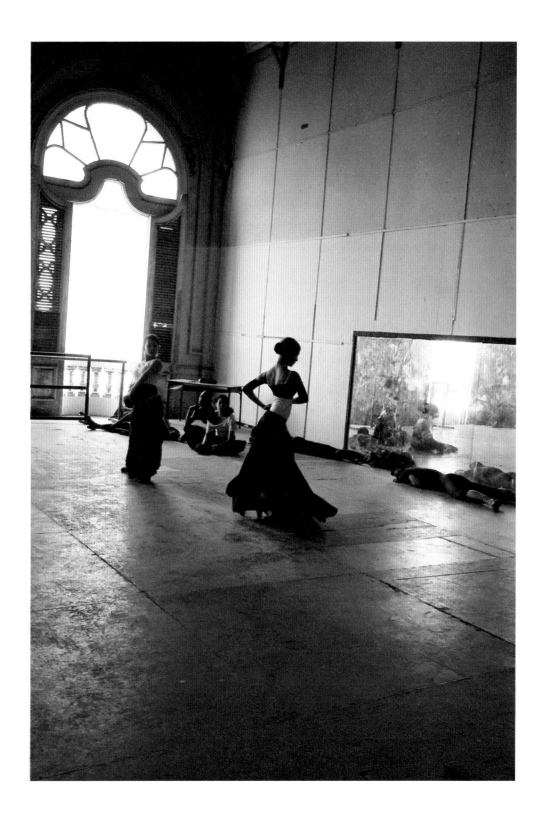

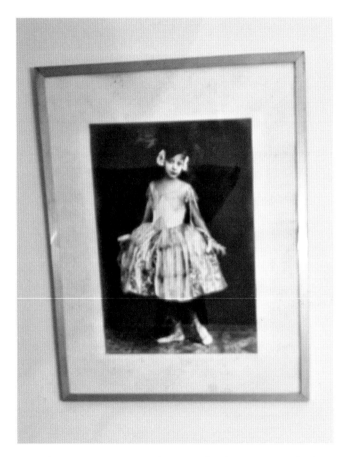

Alicia Alonso at age 9 in a picture hanging in her dressing room at the Gran Teatro, Havana.

"I DREAMED OF HAVING LONG HAIR so I'd dance around with towels on my head pretending it was my hair streaming out behind me. When I was eight my father, who was a military man, was sent to Spain and my Spanish grandfather suggested I learn Spanish dancing. I loved it so much that when we returned to Cuba the following year I joined a private ballet school that had just opened.

From the very moment I put my hand on the barre I was enthralled."

ALICIA ALONSO, *beloved founder of the National School of the Ballet of Cuba.*

"Soñaba con tener el pelo largo, por lo que me enrollaba toallas en la cabeza y me creía que era mi pelo moviéndose detrás de mí. Cuando yo tenía 8 años, mi padre, quien era militar, fue enviado a España, y mi abuelo español sugirió que yo aprendiera baile español. Me gustó tanto que a mi regreso a Cuba al año siguiente, me incorporé a una escuela privada de baile que había acabado de abrir.

Desde el momento en que puse mi mano en la barra, el baile me cautivó".

ALICIA ALONSO, *estimada fundadora de la Escuela del Ballet Nacional de Cuba.*

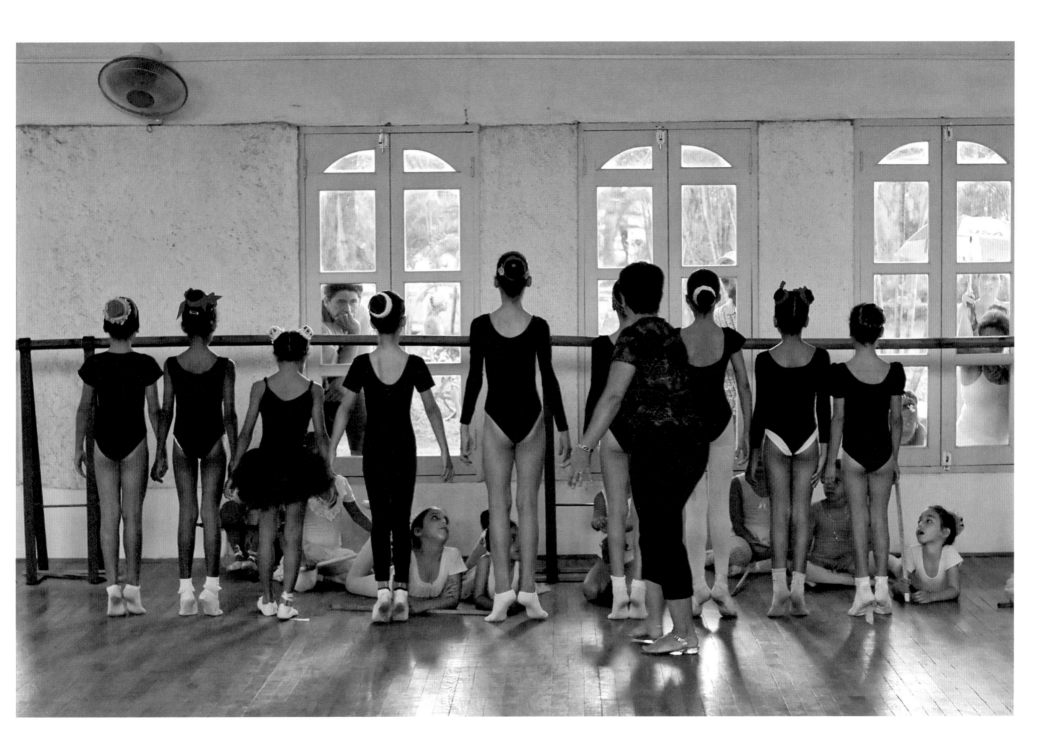

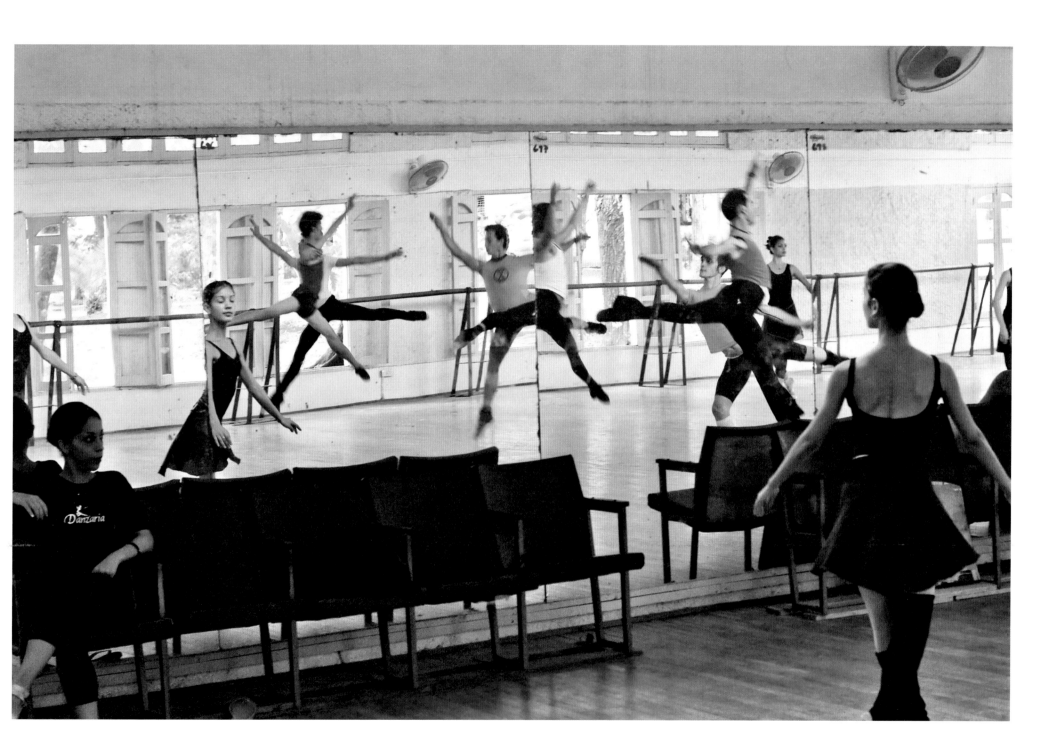

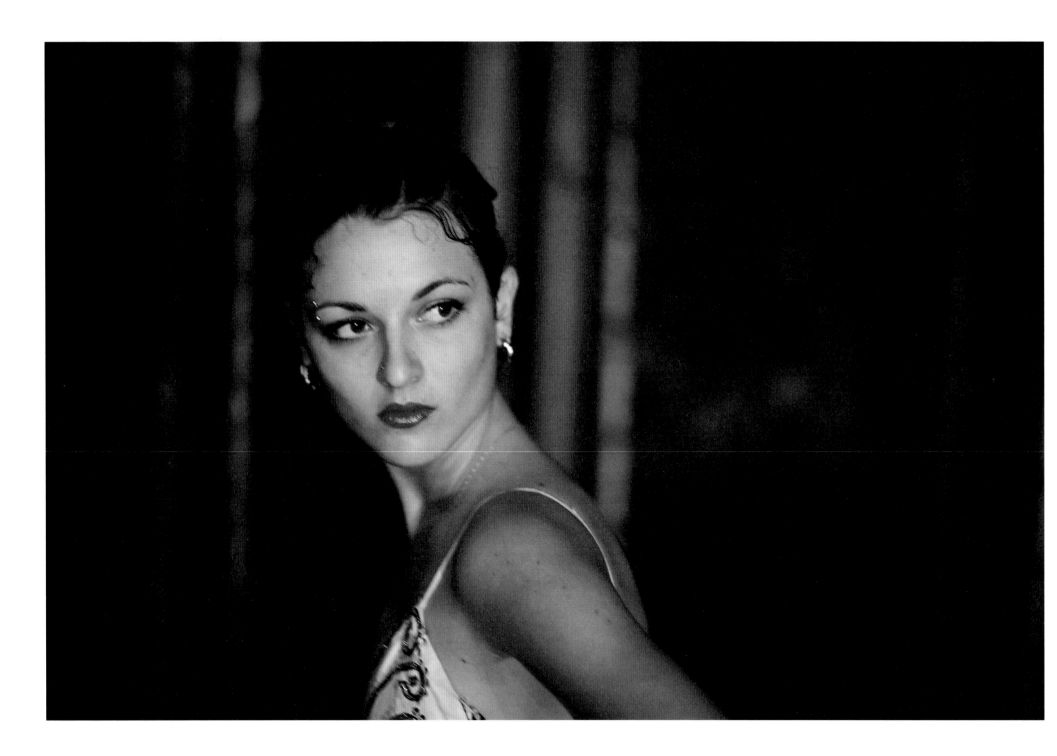

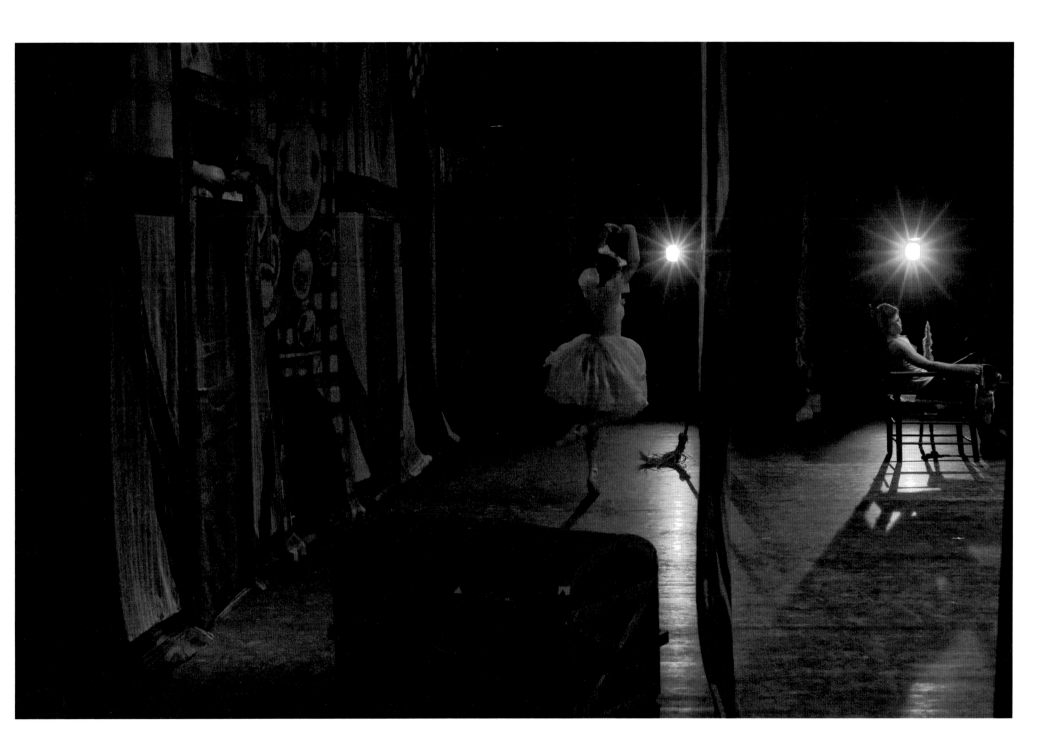

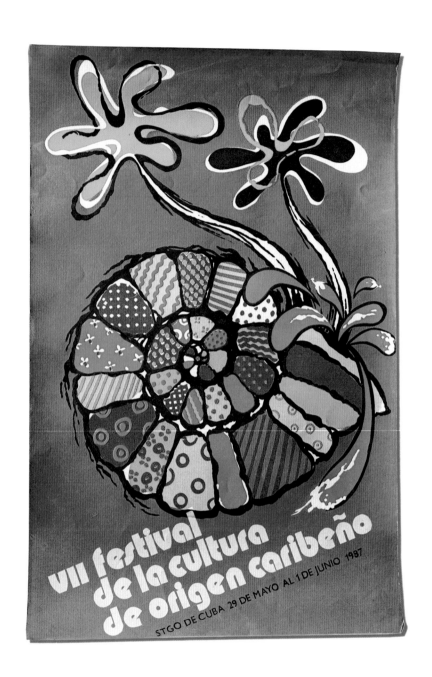

Seventh Festival of the Culture of Caribbean Origin. Santiago, Cuba: May 29 to June 1, 1987.

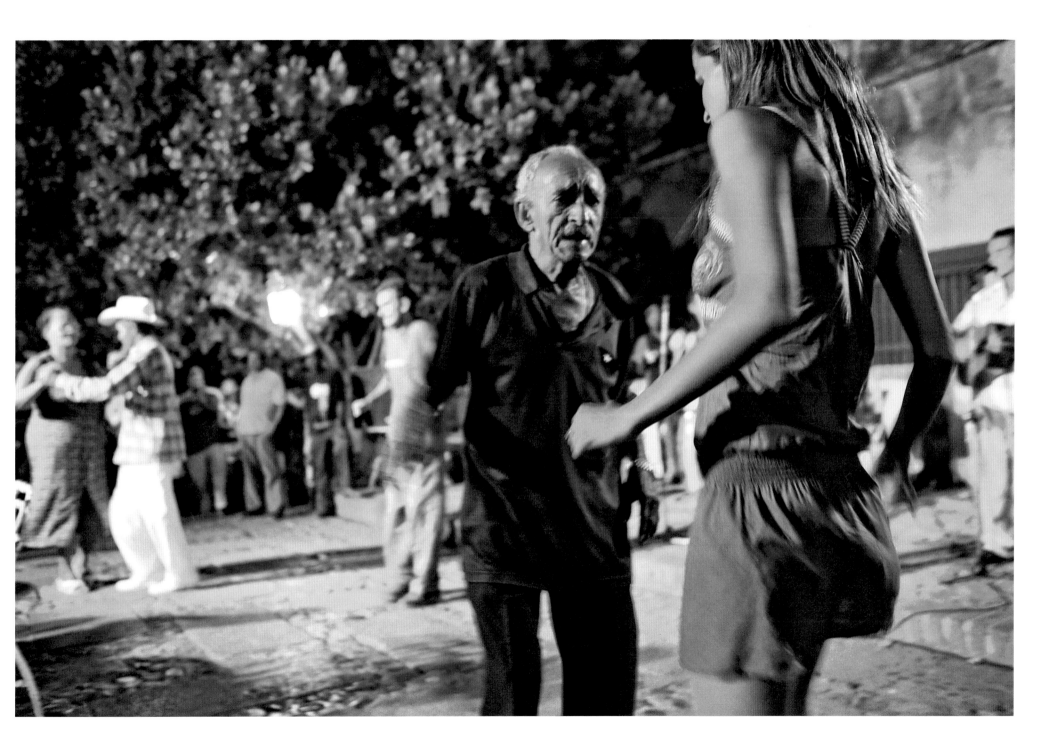

Hoy parece que no es así,
El oficial me dice a mí, "No puede estar
allá, mucho menos salir de aquí".
En cambio al turista se la trata diferente.
¿Será posible gente que en mi país yo no cuente?

A Veces

ANÓNIMO CONSEJO

You think it's not the same today,
The official tells me, "You can't go
there, much less leave here."
In contrast, they treat tourists differently,
People, is it possible, that in my country I don't count?

Sometimes

ANÓNIMO CONSEJO

IN THEIR PROTEST SONGS YOUNG CUBANS, like youth elsewhere, address perceived and real grievances. They take the form of rap music, hip hop, punk, whatever the name, in order to communicate with their contemporaries, but also to send their message out. In this song the rapper is using his blackness to relate to the Africans brought to Cuba as slaves. His message springs from his vision of himself as a disobedient or runaway slave—a "cimarrón desobediente." The Revolution officially ended race discrimination, but personal beliefs and the question of race remain unresolved in everyday life. Nonetheless, with the passing of half a century and the interaction between the races, discrimination is quickly, but not altogether quietly, fading.

En sus canciones de protesta los jóvenes cubanos, al igual que la juventud en culaquier otro lugar, pronuncian sus quejas de males reales o subjetivos. Toman la forma de rap, hip hop, punk o cualquier nombre que se le quiera dar y lo hacen para comunicarse con sus contemporáneos y también para mandar su mensaje al mundo. En esta canción el rapero usa su raza negra para establecer una semejanza con los esclavos africanos traídos a Cuba. Su mensaje surge de la visión que tiene de sí mismo como cimarrón desobediente. La Revolución eliminó oficialmente la discriminación racial, pero las creencias personales y las cuestiones de raza aún no han sido resueltas en la sociedad de hoy. Sin embargo, el paso de medio sigo y la interacción entre las razas ha hecho que la discriminación disminuya de forma rápida pero sin pasar inadvertida.

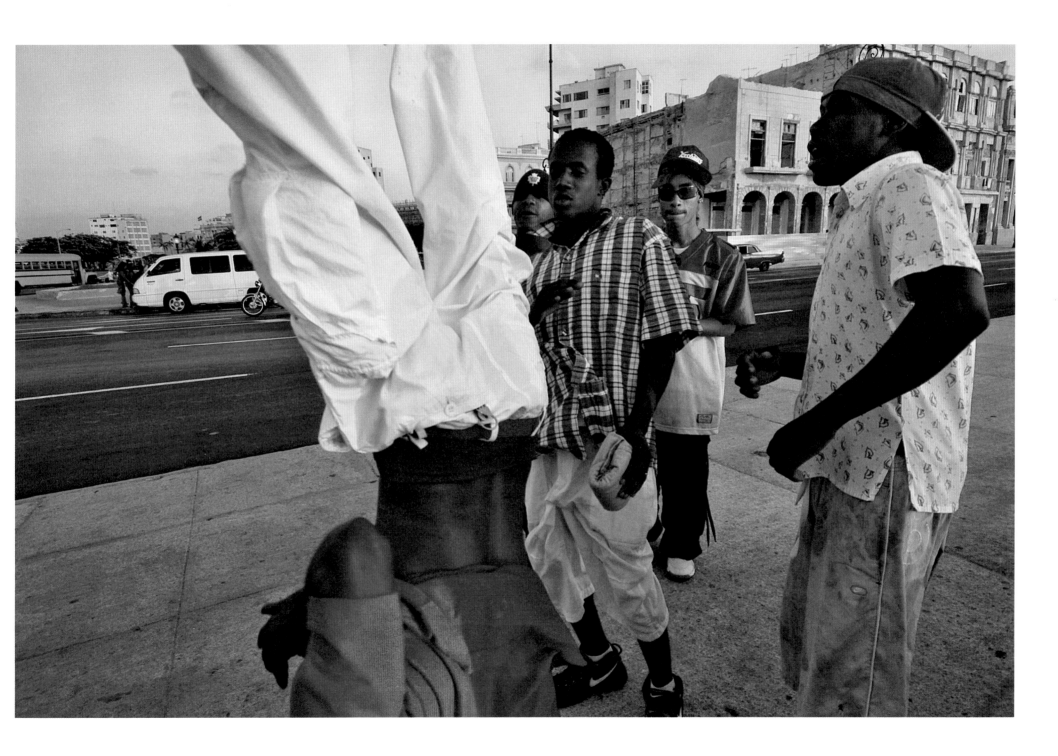

IN CUBA TODAY EDUCATION IS VALUED and literacy is universal. Shortly after the Revolution a million high school and university students were sent into the countryside to bring education and literacy to the guajiros. In the towns, schools were established for all citizens. In those schools careers have been formed and lifelong friendships forged. These educational accomplishments have been achieved with little more than a basic but durable desire to teach and to learn. But the program has worked. It continues to work. The Revolutionary promise of literacy and free schools has become the star in the Cuban flag and the signal achievement of the Revolution.

En la Cuba actual la educación tiene valor y la alfabetización es universal. Poco después de la Revolución, un millón de estudiantes de bachillerato y de universidad fue enviado a zonas rurales para llevar la educación y la alfabetización a los guajiros. Se establecieron escuelas para todos los ciudadanos en los pueblos. En esas escuelas se han formado carreras y amistades para toda la vida. Estos logros educacionales se alcanzaron con poco más que un simple, pero duradero, deseo de enseñar y de aprender. El programa ha funcionado y continúa funcionando. La promesa de alfabetización hecha por la Revolución y las escuelas gratuitas se han convertido en la estrella de la bandera cubana y el logro más notable de la Revolución.

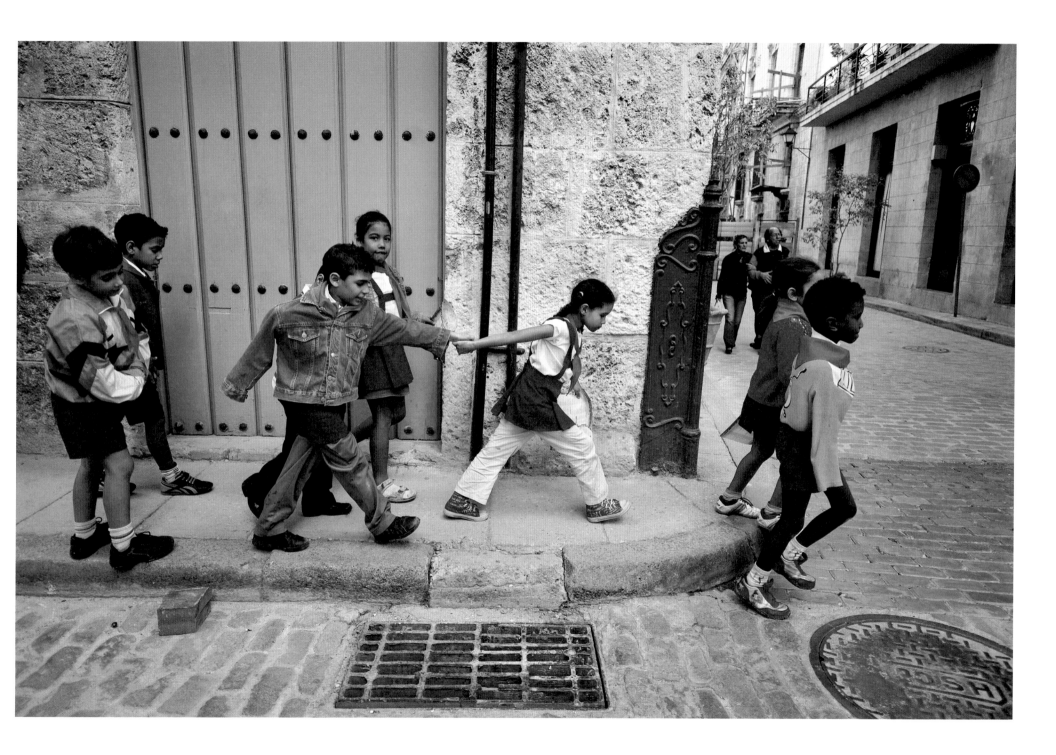

Yo no digo cree, sino lee.
Leer es crecer.

1961 Lema de la campaña de alfabetización

I don't say believe, but read.
To read is to grow.

1961 Literacy campaign slogan

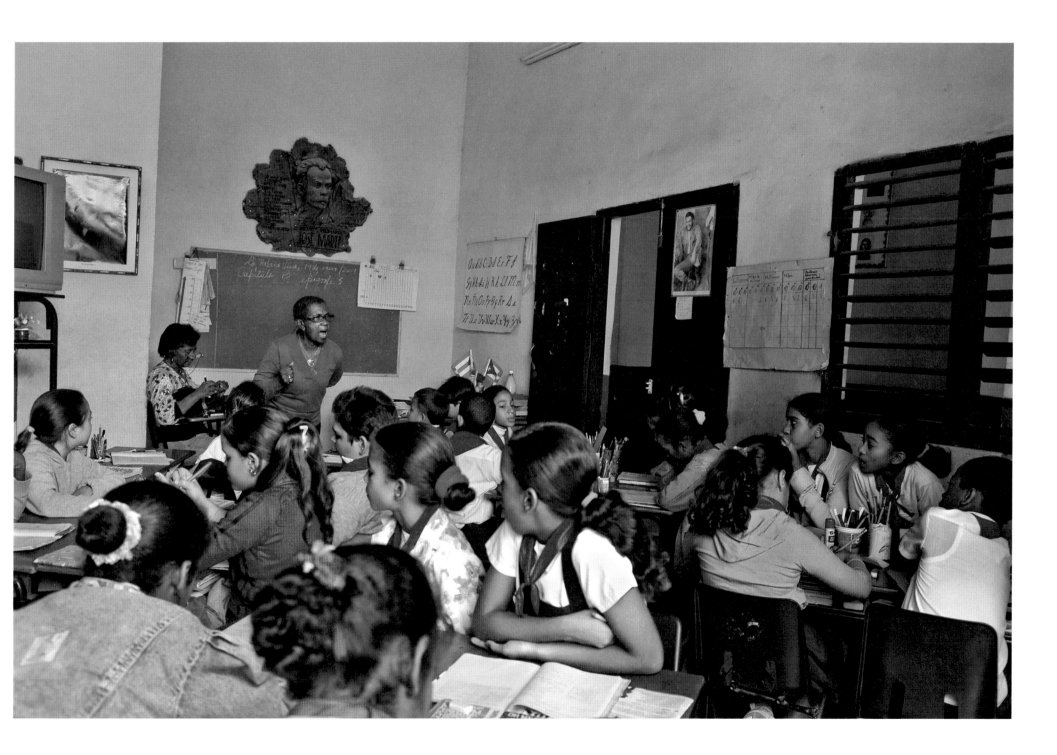

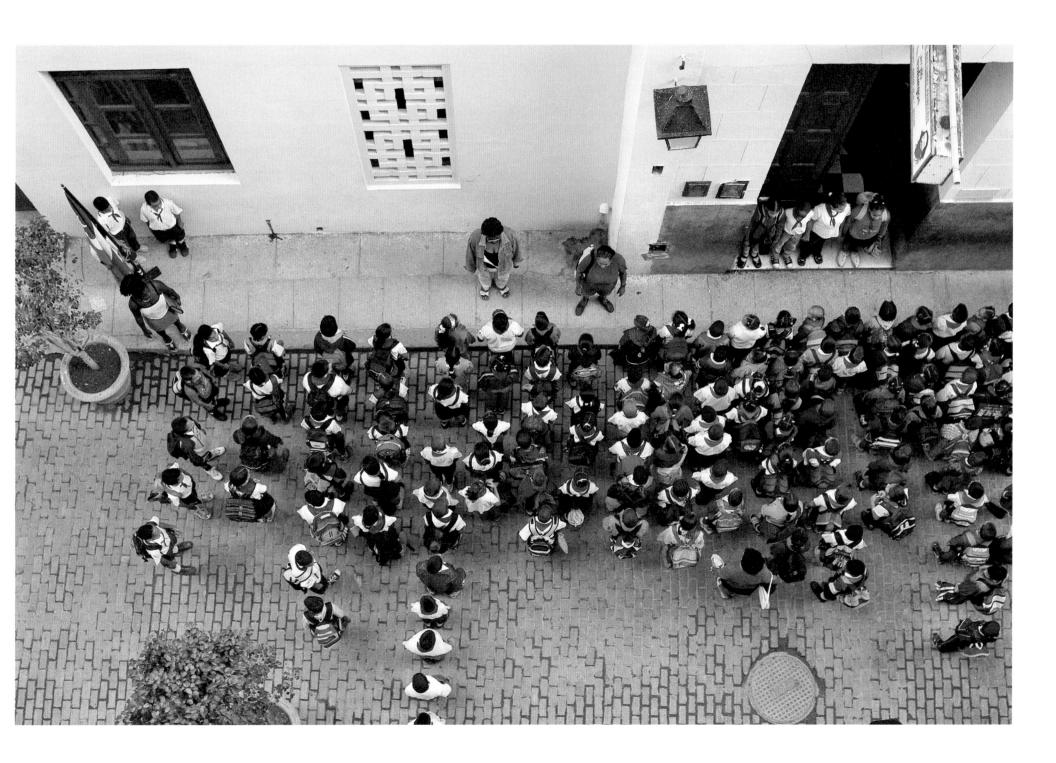

CUBANS AND THEIR GOVERNMENT STRONGLY SUPPORT SPORTS participation, both for individuals and also to place Cubans among the elite athletes of the world. Sports are universally available to all citizens on a local level. Beyond that the government plays a large role in the individual development of the best athletes in the country with the goal of competing successfully on the international stage. As a consequence, Cuba is consistently among the top countries in medals won at the Summer Olympics—a remarkable feat for a country of its size.

Los cubanos y su gobierno apoyan firmemente la práctica del deporte no sólo de manera individual, sino también con el objetivo de llevar a los cubanos a competir junto a los atletas de la élite mundial. Los deportes están disponibles para todos a nivel nacional; en cuanto al nivel internacional, el gobierno juega un papel fundamental en el desarrollo de los mejores deportistas del país. Cuba siempre se sitúa entre los países con más medallas en los Juegos Olímpicos, una hazaña impresionante teniendo en cuenta el tamaño del país.

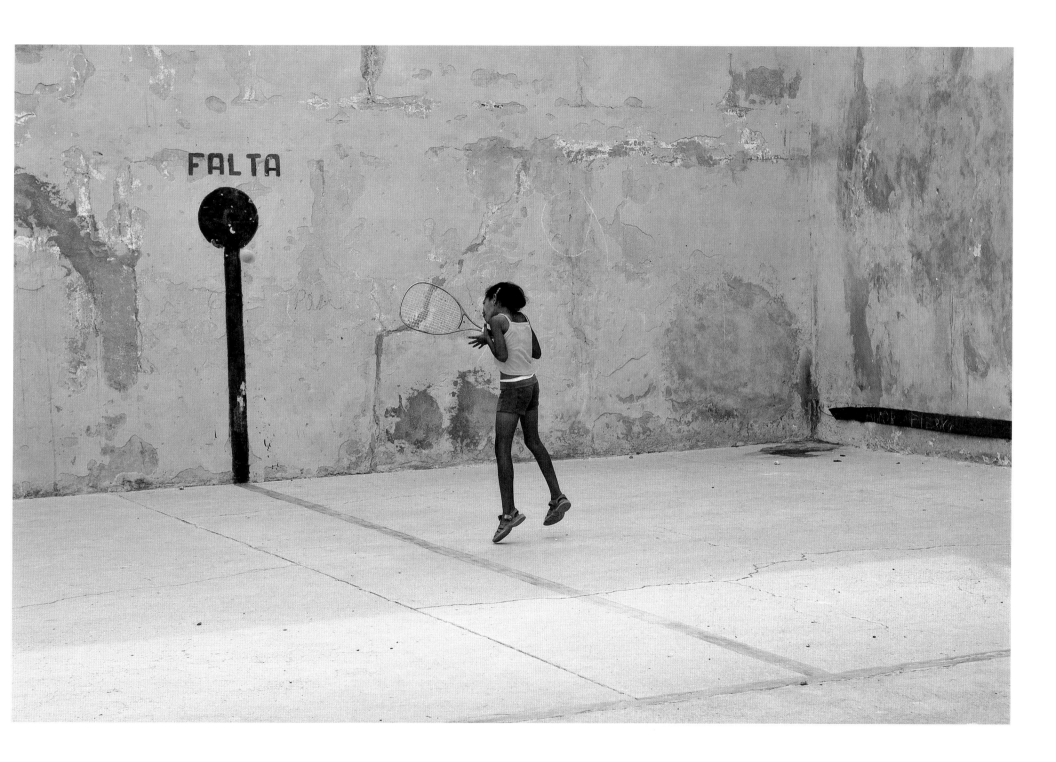

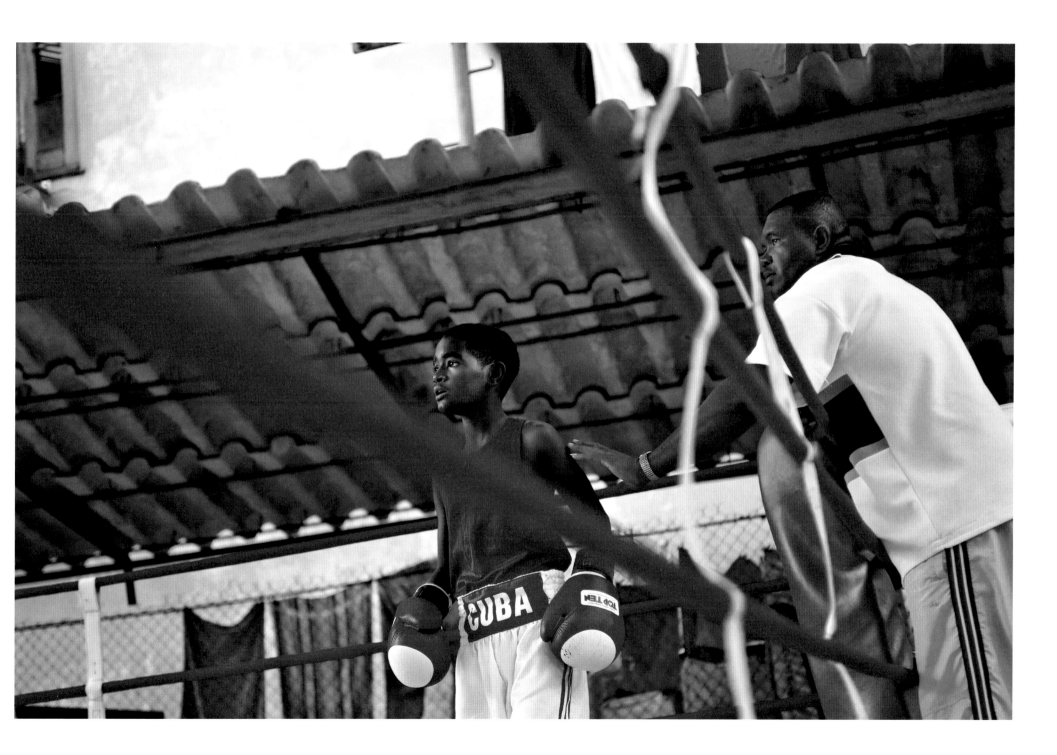

FANS OF "LA PELOTA" MEET DAILY in Havana's Parque Central, known as "Esquina Caliente" (The Hot Corner) to discuss, as one participant said, "serious matters of baseball." Each team, manager and player, each pitch, swing and play is rehashed and argued among these most ardent aficionados. The arguments go on throughout the day and often into the late evening. But the arguments don't end then—the participants return the next day to continue 'the conversation.' These informed but emotional arguments are evidence of Cuban pride and passion about their baseball teams. In these exchanges loyalty is demanded and must be expressed. At any moment it appears that fists will fly but only words and gestures do. The arguments are won by the participant with an encyclopedic knowledge of statistics and the ability to hit home runs with those numbers to his opponents singles and strikeouts.

Los fanáticos de la pelota se reúnen diariamente en un área del Parque Central de La Habana, conocida como La Esquina Caliente, a discutir, como diría uno de los participantes "asuntos serios de la pelota". Cada equipo, cada manager, cada jugador, cada jugada, cada "swing", cada picheo es analizado y discutido por los más fervientes aficionados. Estas discusiones ocurren durante todo el día, con frecuencia se extienden hasta avanzada la tarde y los participantes regresan al día siguiente para continuar la conversación. El orgullo es evidente y la pasión fuerte. La lealtad es requerida y debe ser expresada. Parece que en cualquier momento se irán a los puños, pero las palabras, y los gestos bastan. Gana la discusión el participante con conocimiento enciclopédico de las estadísticas y con la habilidad para dar un jonrón con dichas estadísticas y de así contrarrestar los sencillos y los strikes del oponente..

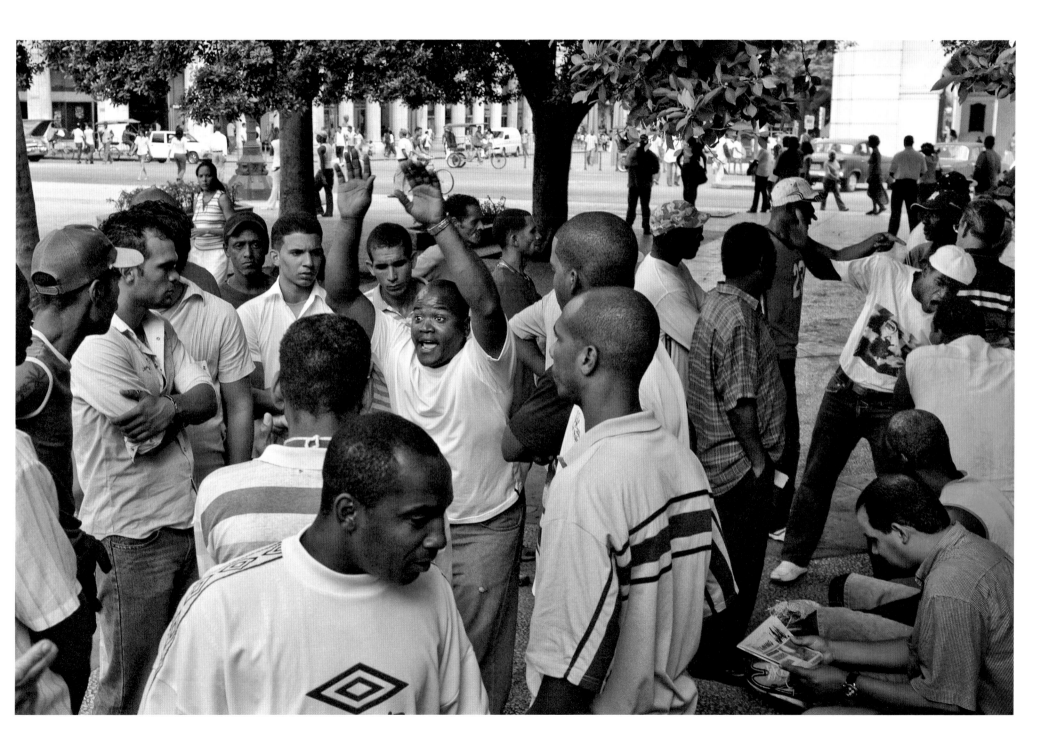

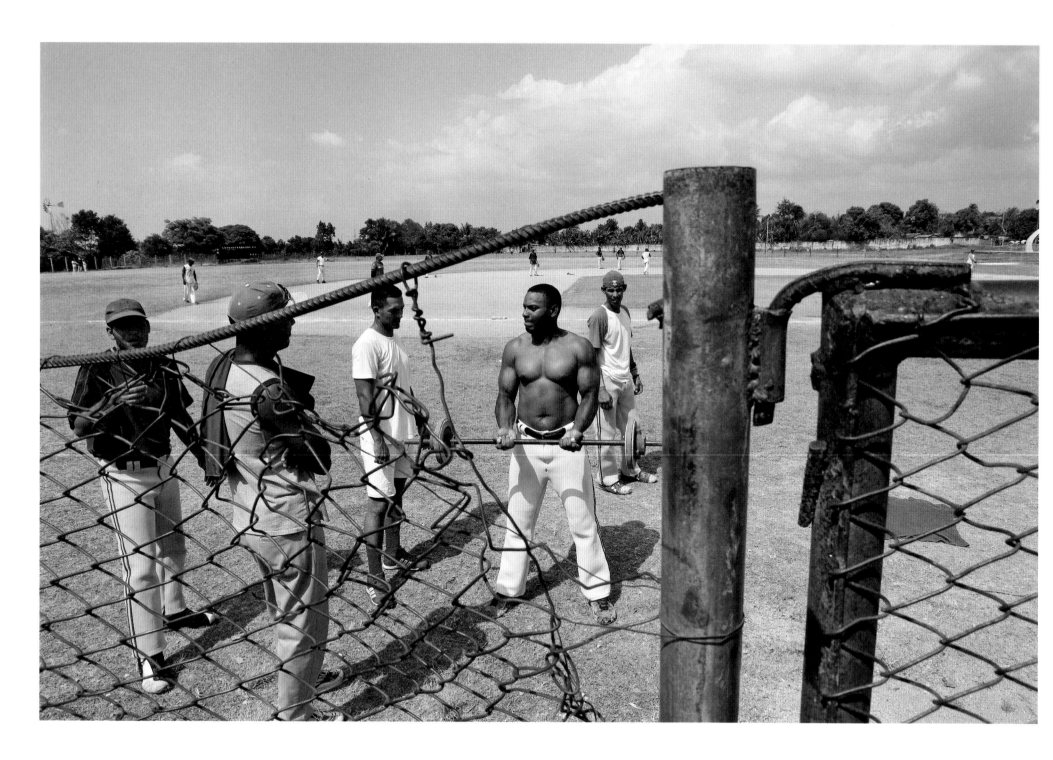

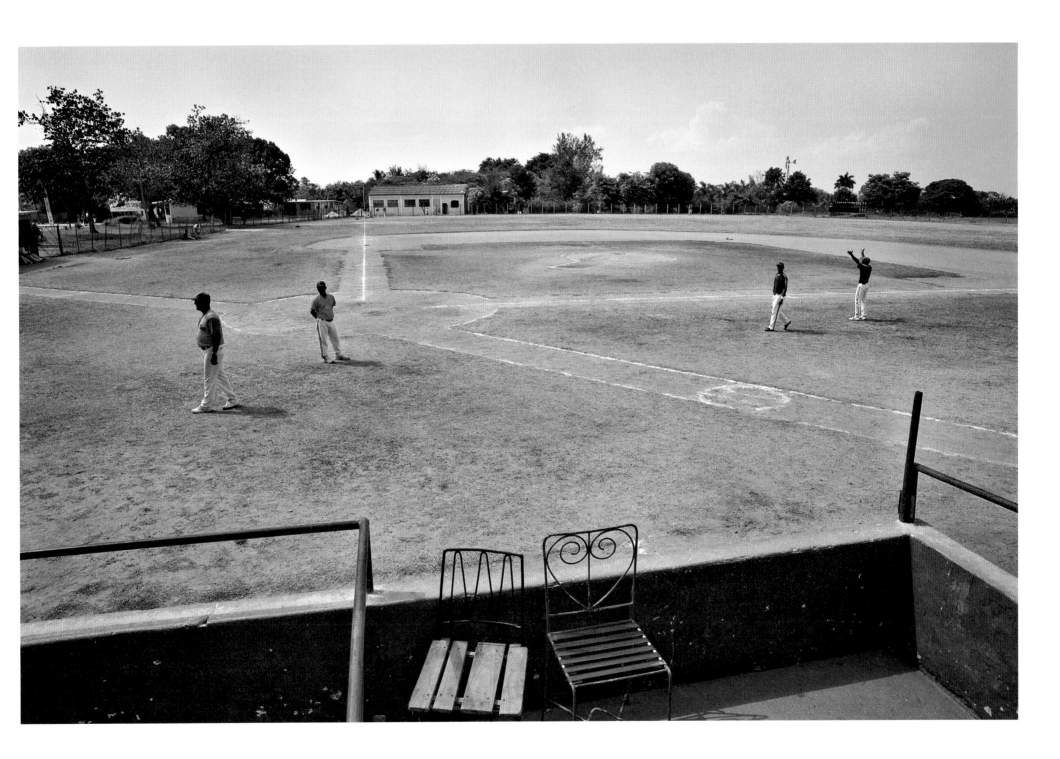

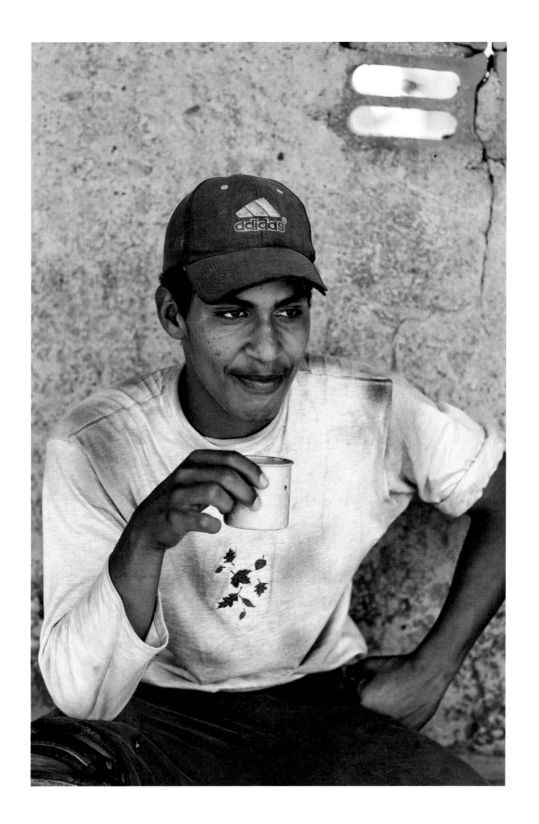

"I had heard that Cubans were a deeply religious people.
In two days here I have learned that baseball is their religion."

SAM LACY
(1903–2003)
The Baltimore Afro-American, circa 1947;
pioneering Black sportswriter.
Inducted into Baseball Hall of Fame in 1998

"Yo había escuchado que los cubanos era muy religiosos.
En dos días que he estado aquí me di cuenta que el béisbol es su religión".

SAM LACY
(1903–2003)
The Baltimore Afro-American, alrededor de 1947;
Uno de los primeros escritores y reporteros deportivos afroamericanos
Admitido en el Salón de la Fama del Béisbol en 1998

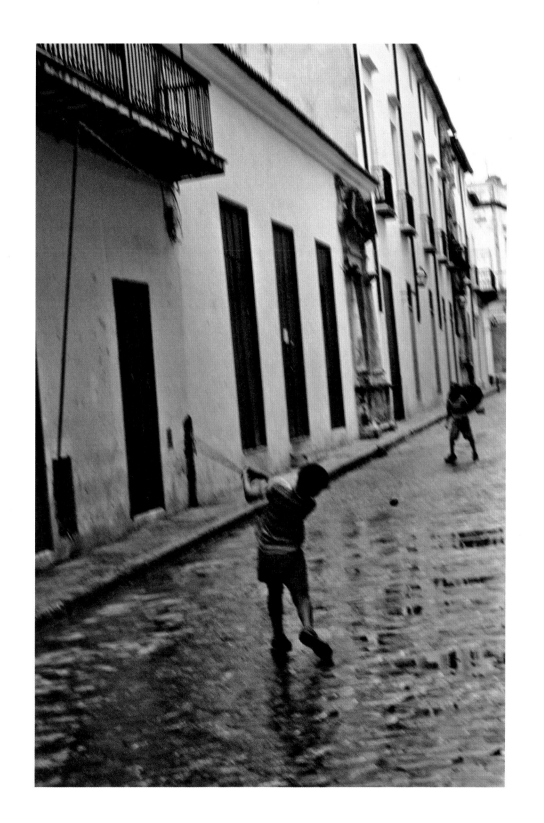

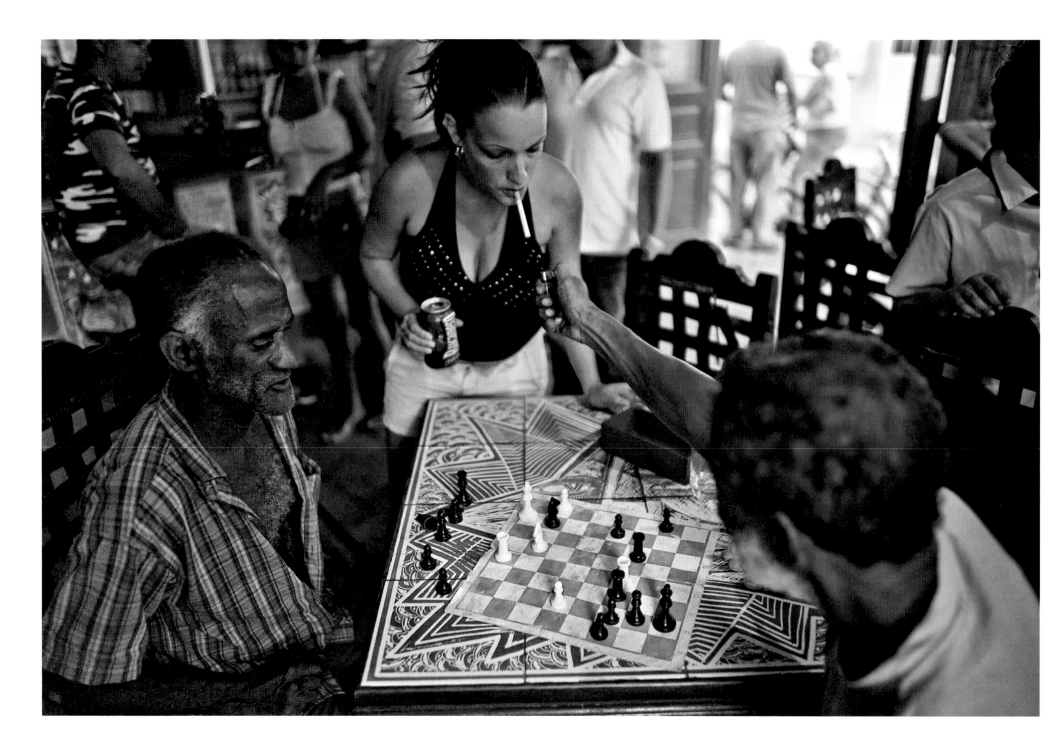

BOARD GAMES like chess and dominoes are portable and require little equipment. There are numerous chess clubs where young and old meet to compete. Cuba has developed many national and international grandmaster players and one world champion. Chess playing is a highly respected endeavor and those with promise are encouraged and developed just like outstanding junior baseball players.

Dominoes, second in popularity only to baseball, is played everywhere. Youngsters play against those their own age but do not attempt to intervene in a game among old men. Domino games are played with spirit and enthusiasm and not taken lightly. If one wants to play without passion one plays checkers.

Los juegos de mesa como el ajedréz y el dominó son portátiles y no necesitan muchos recursos. Existen muchos clubes de ajedrez donde las personas de diferentes edades compiten unos contra otros. Cuba ha producido muchos grandes maestros nacionales e internacionales, además de un campeón mundial. Estos esfuerzos son muy respetados, y quienes demuestran ser buenos son alentados y ayudados a desarrollarse tal y como sucede con los excelentes jugadores de béisbol de la categoría junior.

El dominó, segundo en popularidad después del béisbol, se juega en todas partes. Los adolescentes juegan con los de su misma edad y no se atreven a intervenir en los juegos de sus mayores. Estos juegos se celebran con alegría y entusiasmo, sin ser tomados a la ligera ni por lo jóvenes ni por los de más edad, si alguien desea jugar sin apasionarse puede jugar damas.

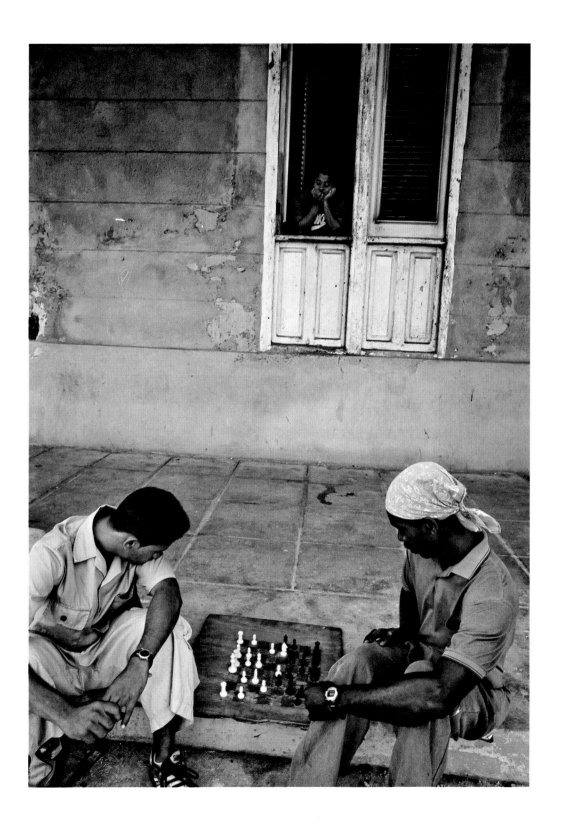

¡¡Cuidao, es un dominó!!
De tres, cinco sobreviven a la situación, el doble diez destinado
a la protección. De diez, cuatro pasan ficha de la información,
los medios controlados, su deber
¿una interrogación?
En blanco seis se fugaron en una embarcación, de seis,
tres se murieron por hidratación
De tres, siete han dejado atrás su profesión, he visto a un
ingeniero con mis ojos:
¡¡Vaya, el maní...!!
no es sólo dominó, dominó, es sólo un juego del destino,
cosas del destino

Dominó

Careful, it's a domino game.
Out of three, five survived the situation, double ten dedicated
to the protection. Out of ten, four pass record of the information,
the controlled media, their duty.
An interrogation?
In white six escaped in a raft; out of six,
three died of hydration.
Out of three, seven have left their profession behind,
With my eyes I have seen an engineer crying out:
Peanuts!!
It isn't only domino, domino, it isn't only a game of destiny,
it is a thing of destiny.

Domino

X Alfonso

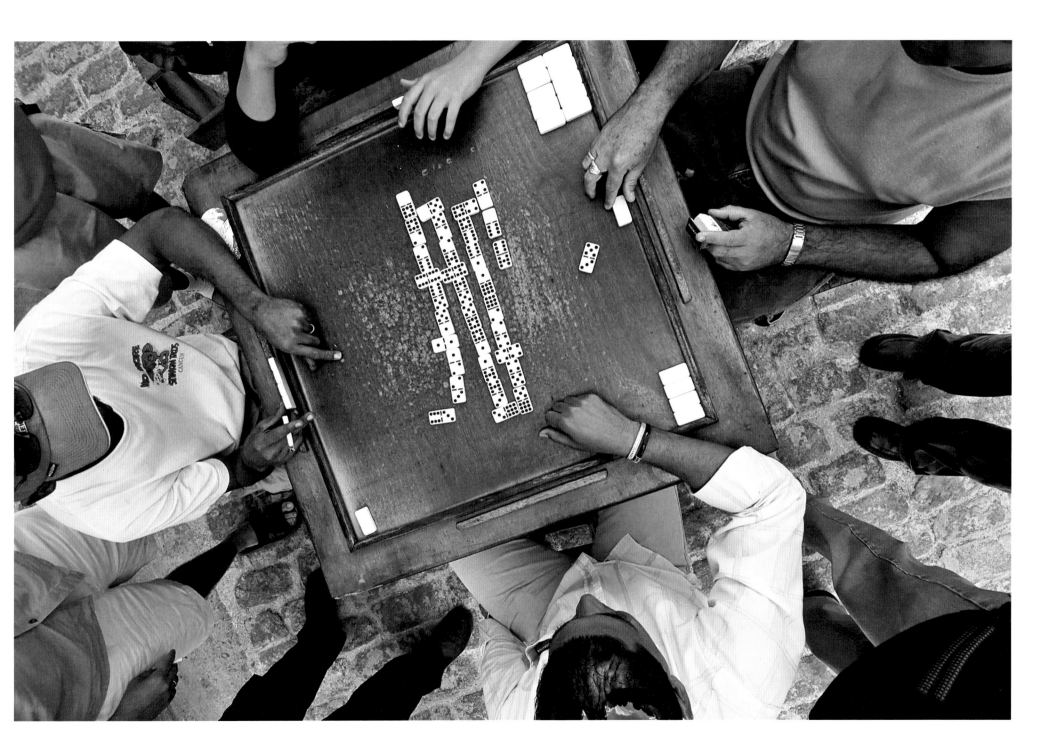

RAISING FIGHTING ROOSTERS is popular throughout Cuba. Cockfighting, in which the birds are matched by weight class and fight to the death, is not illegal in Cuba. It is only the wagering at cockfights that, like all gambling, is illegal.

La cría de gallos de pelea es común en Cuba. Las peleas de gallos, en las que los gallos se clasifican de acuerdo a su peso y pelean hasta la muerte, no son ilegales. Apostar en dichas peleas, al igual que todas las apuestas, sí es ilegal en Cuba.

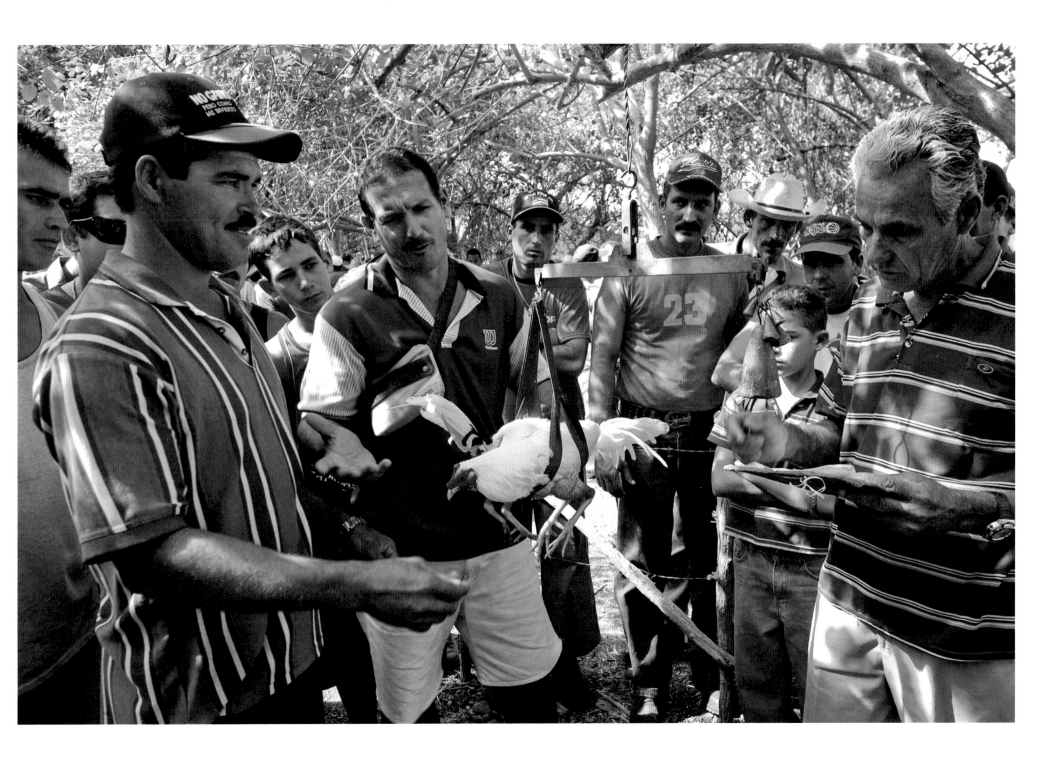

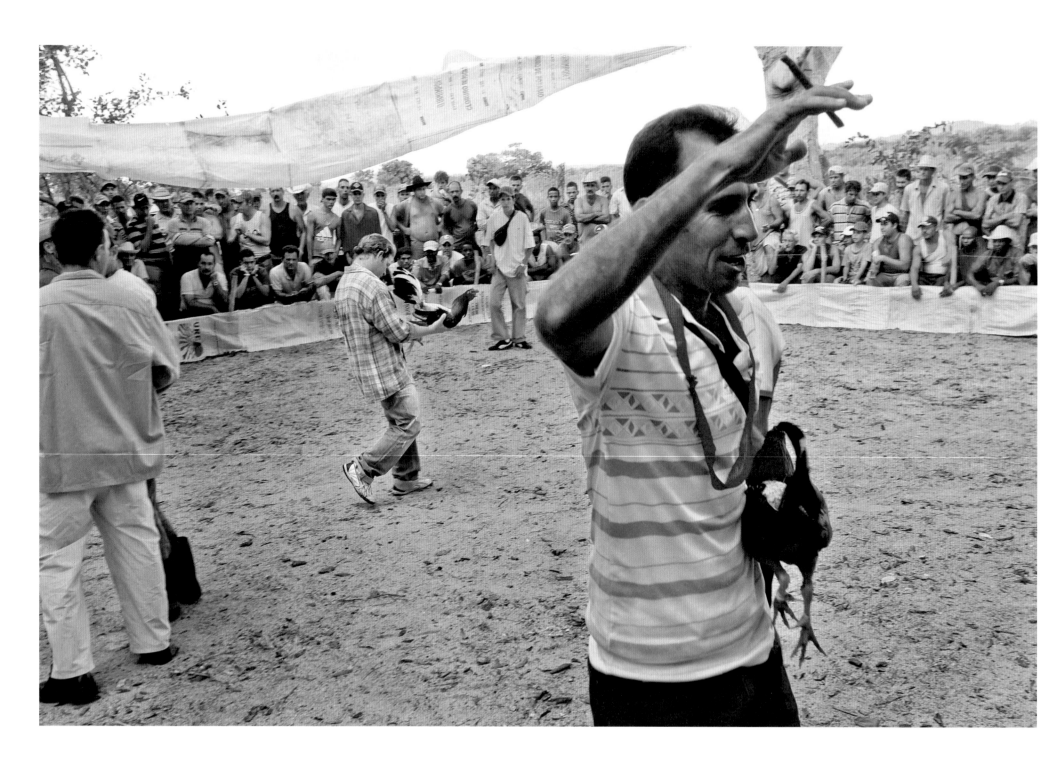

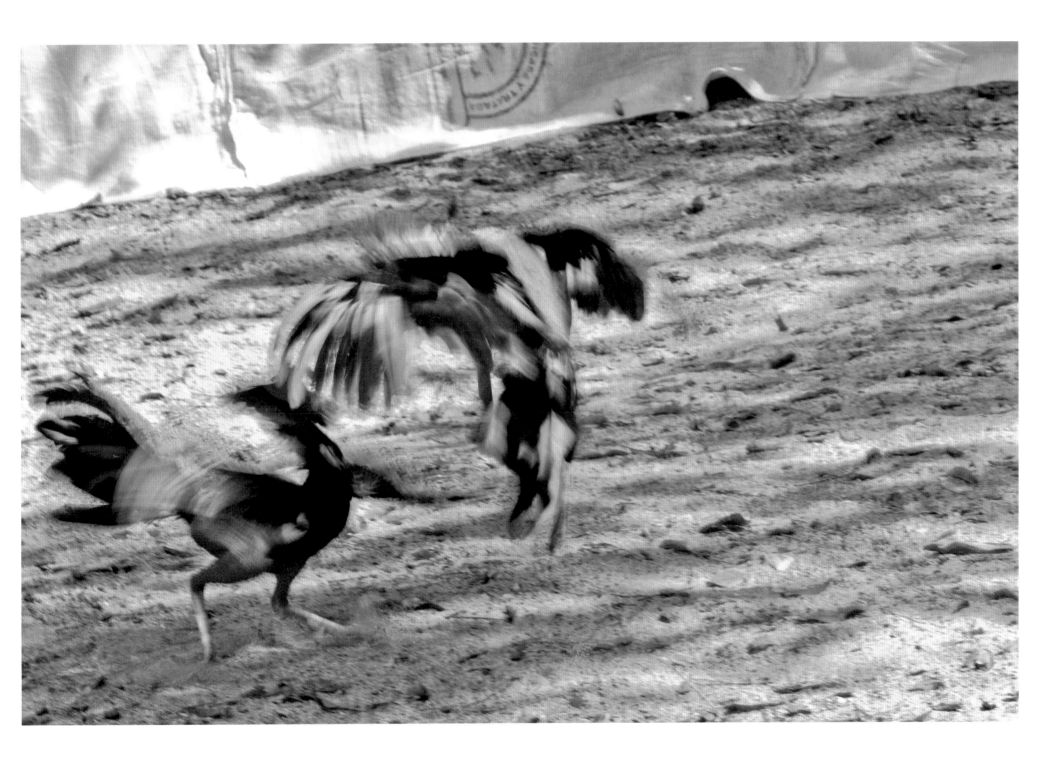

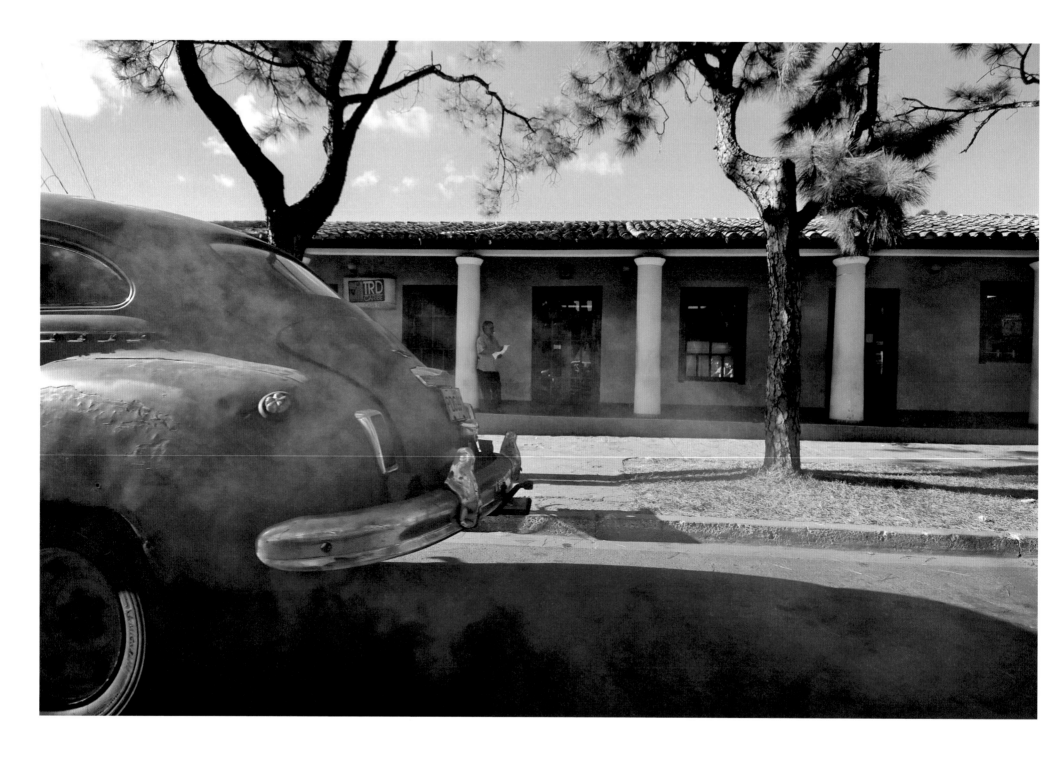

THE ONE AND ONLY TANGIBLE OBJECT that a Cuban may still call private property, and even sell, is a pre-Revolution car. These cars are an invaluable means of transportation and sometimes provide extra income as they often double as taxis. Most of the cars have been modified, and it is not uncommon to find Chevrolet fins, Cadillac brake lights, a Russian tractor engine, a Ford Continental Kit and mirrors from an anonymous truck all on the same vehicle. The vehicles get about 12 miles for every liter of oil.

Los únicos objetos tangibles que los cubanos aún pueden llamar propiedad privada e incluso venderlos son los carros de antes de la Revolución. Estos autos son un medio de transporte de valor incalculable, y una fuente de dinero, ya que con frecuencia sirven como taxis. Casi todos los carros han sido modificados y no es raro encontrar alerones de un Chevrolet, luces de frenos de un Cadillac, espejos de camiones, un motor de tractor ruso y una caja de Ford Continental, todo esto en un solo vehículo. Rinden aproximadamente 12 millas por cada cuarto de aceite.

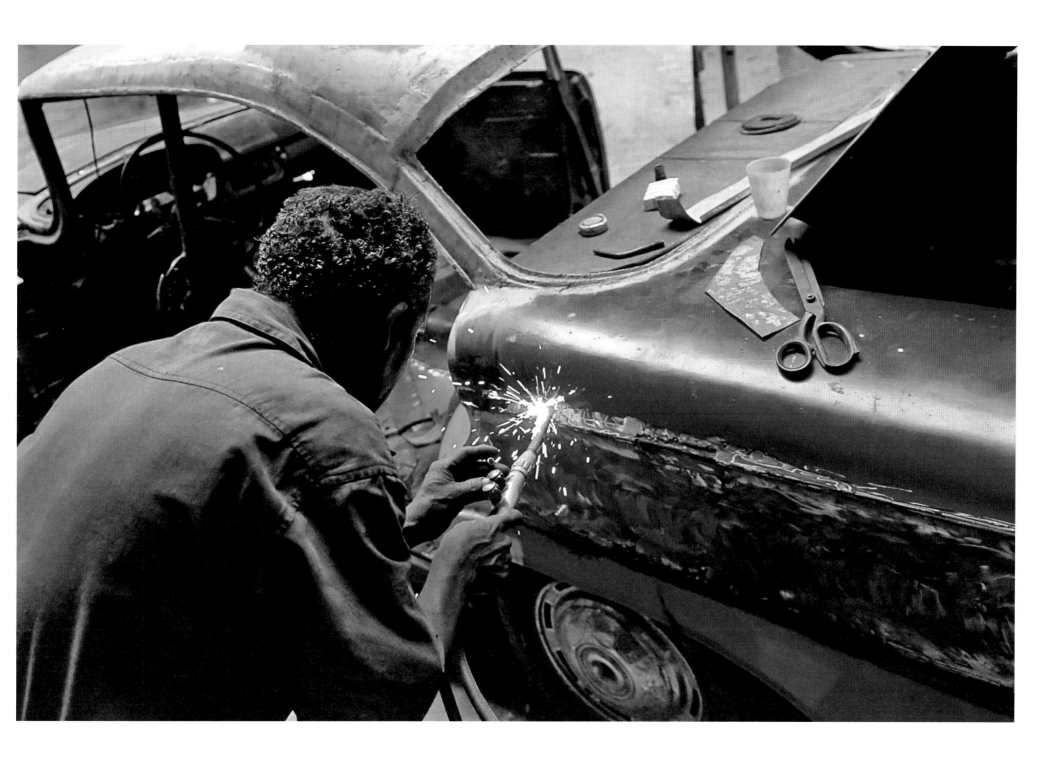

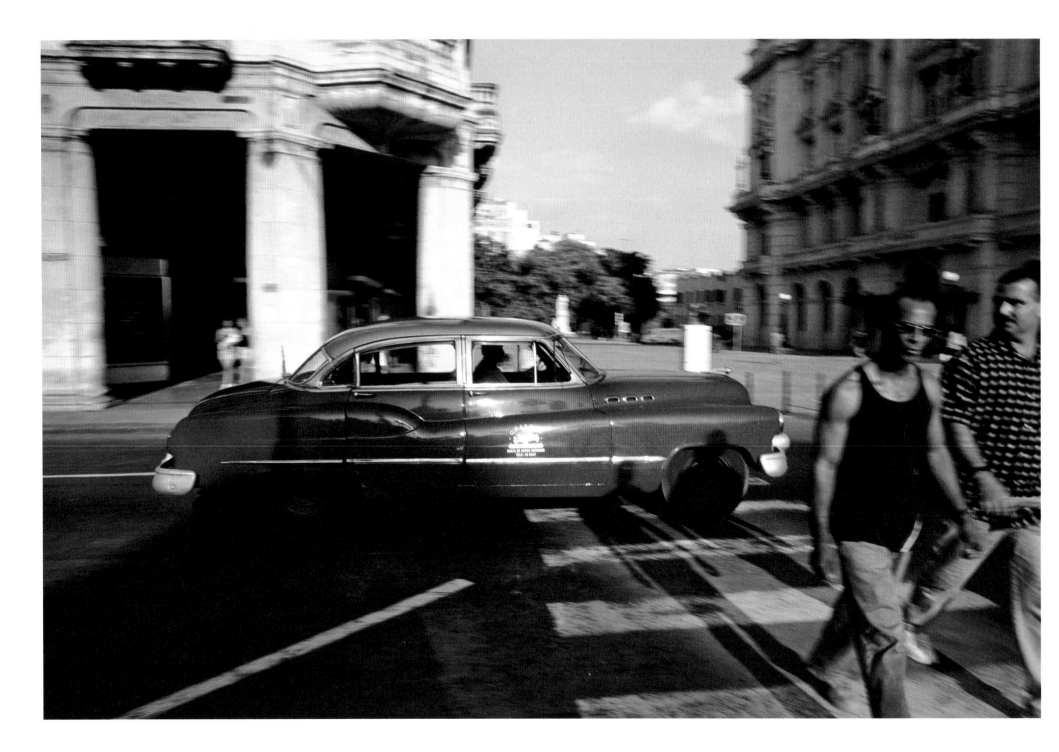

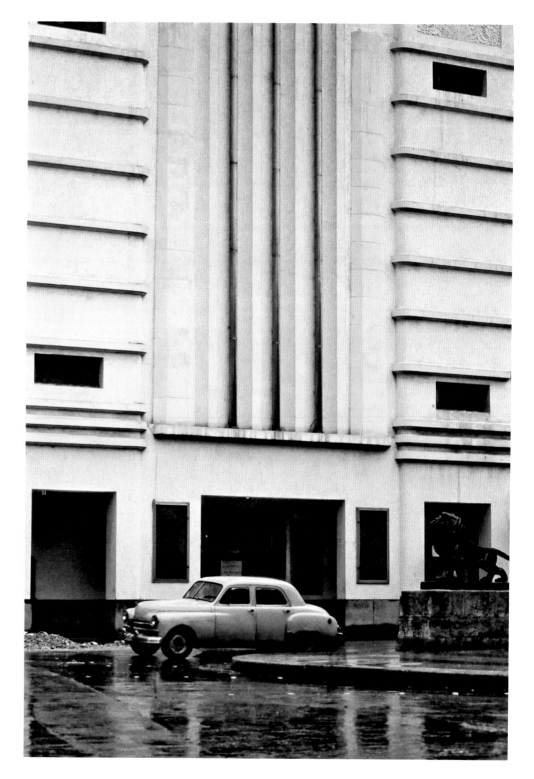

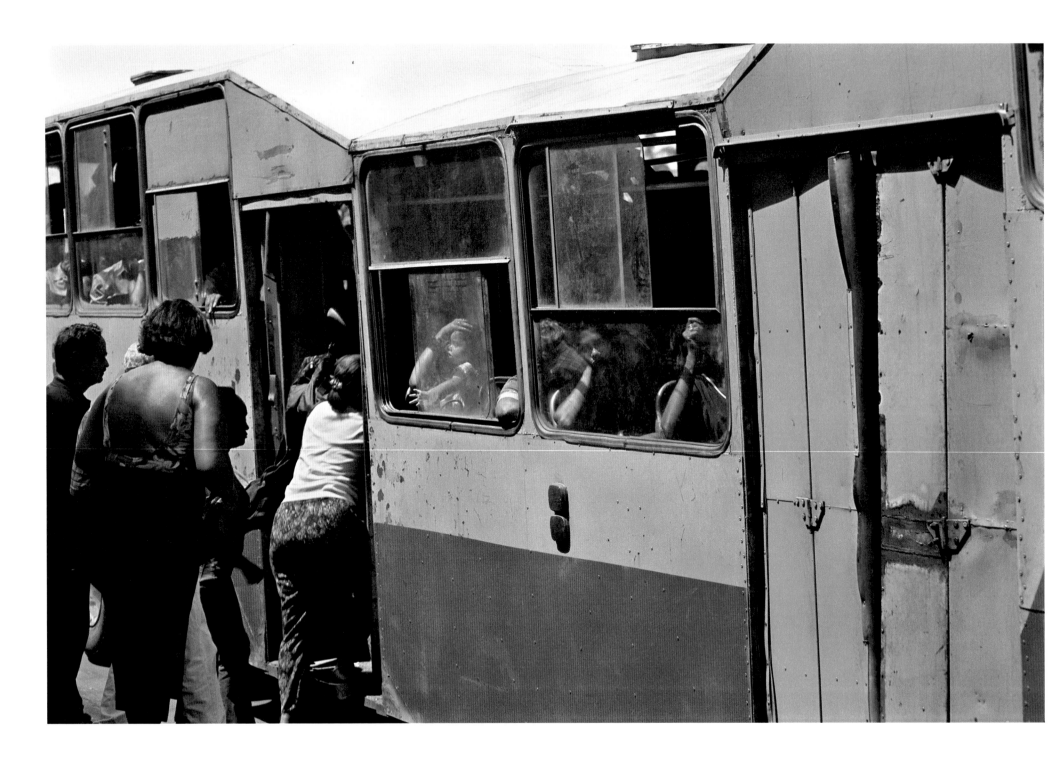

142

BUSES IN CUBA ARE INFREQUENT AND JAMMED with hot, hungry humanity. And they are no longer cheap. In Havana, with its population of two and a half million, a round trip commute can frequently take four to six hours. For trips between cities there are government-owned tourist buses as well as regularly scheduled buses. But the fares are unaffordable. Because of this—and the rarity of privately owned vehicles—most people have no alternative but to hitchhike. "Coger botella" (get the bottle) is the term for hitchhiking. It makes no sense in either inglés or español. Neither does Cuban transportation.

Los autobuses escasean en Cuba, están llenos de humanidad acalorada y hambrienta, y ya no son baratos. En La Habana, con su población de dos millones y medio de habitantes, el viaje de ida y vuelta con frecuencia toma de cuatro a seis horas. Para viajes fuera de La Habana, existen autobuses que antiguamente fueron destinados al turismo, y otros con horario programado. El precio está fuera del alcance de los cubanos. Tampoco abundan los vehículos privados. Esto deja casi una sola alternativa: pedir aventones. "Coger botella" es el término usado para esta actividad. Esta frase no tiene sentido ni en español ni en inglés, como tampoco el transporte en Cuba.

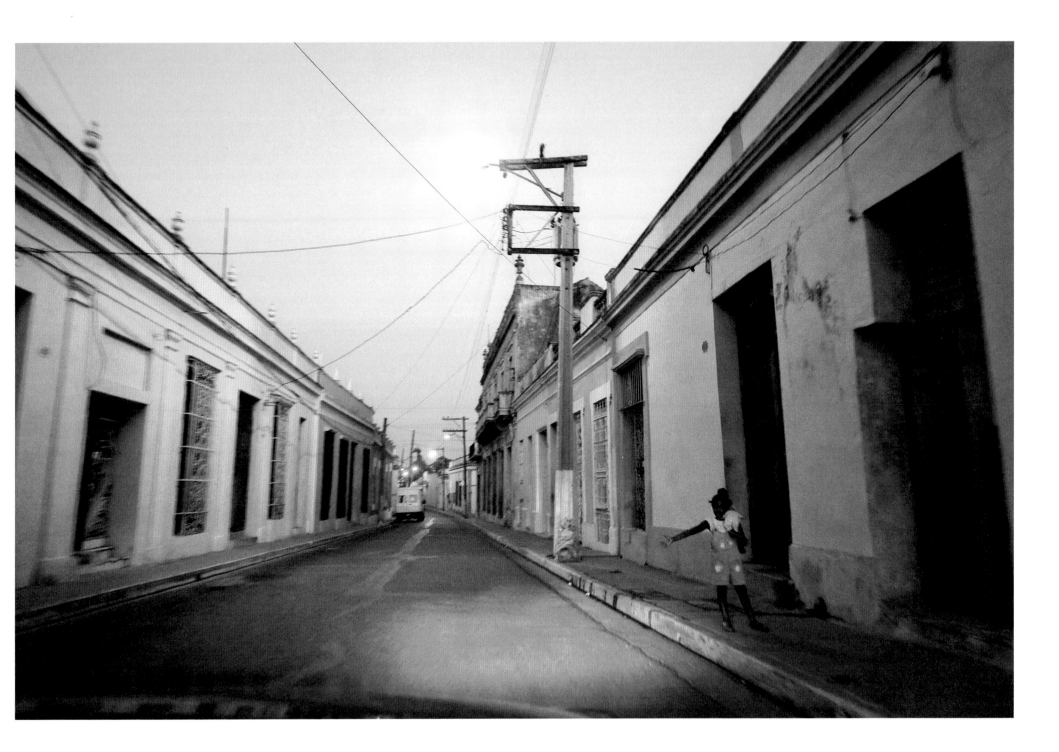

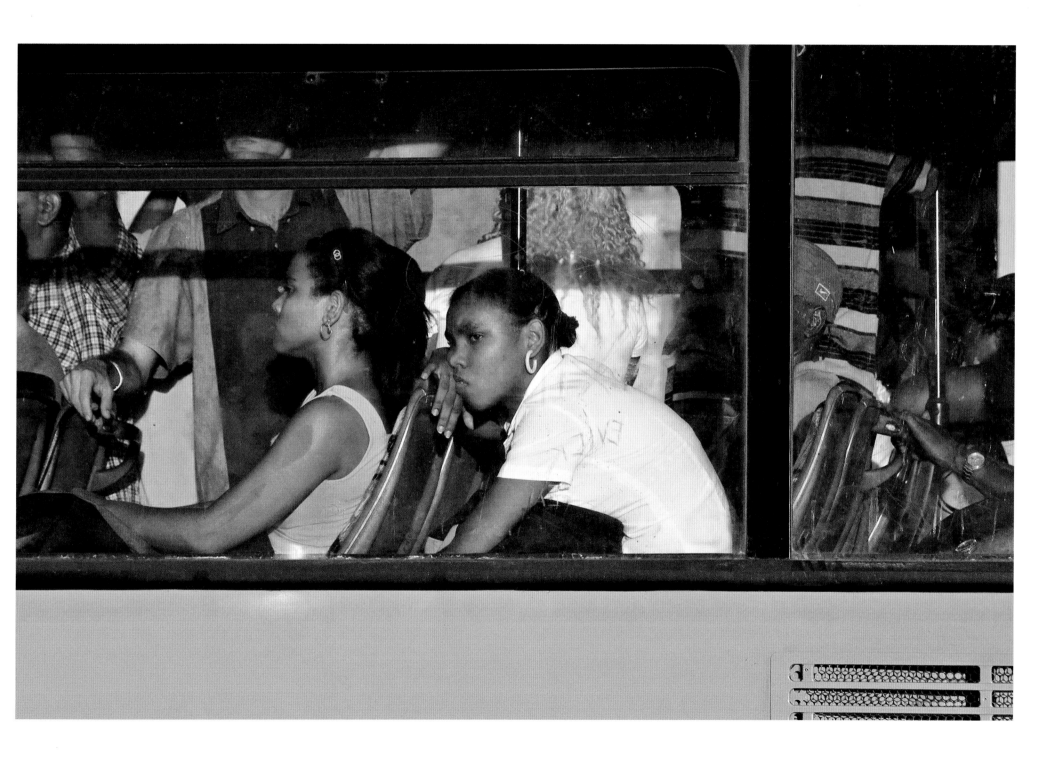

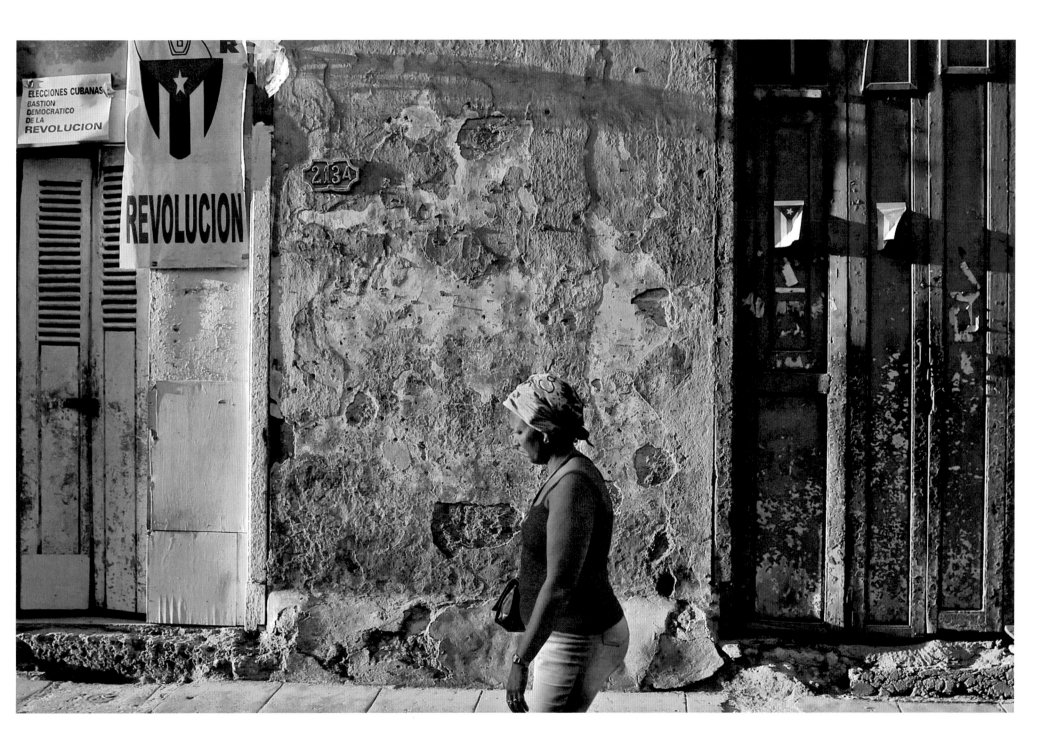

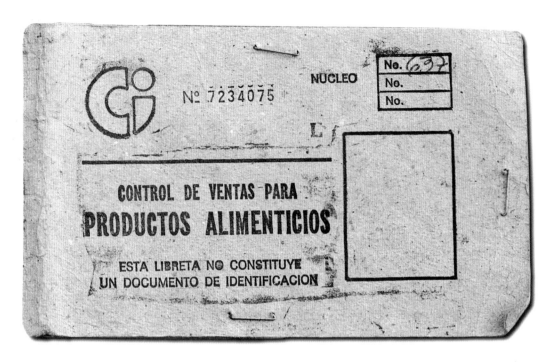

Rations per month for each Cuban:

1 lb of cooking oil

6 pounds of rice

7 eggs

39 ounces of beans

6 pounds of sugar

1 small pkg (150 grams) of coffee twice a month

1 liter of milk every other day for each child
until age 7 (15 liters month)

1 lb of chicken twice a month

Raciones mensuales para cada cubano:

1 libra de aceite

6 libras de arroz

7 huevos

39 onzas de frijoles

6 libras de azúcar

1 paquete pequeño (150 gramos) de café, 2 veces al mes

*1 litro de leche en días alternos, para niños menores de 7 años
(15 litros mensuales)*

1 libra de pollo, 2 veces al mes

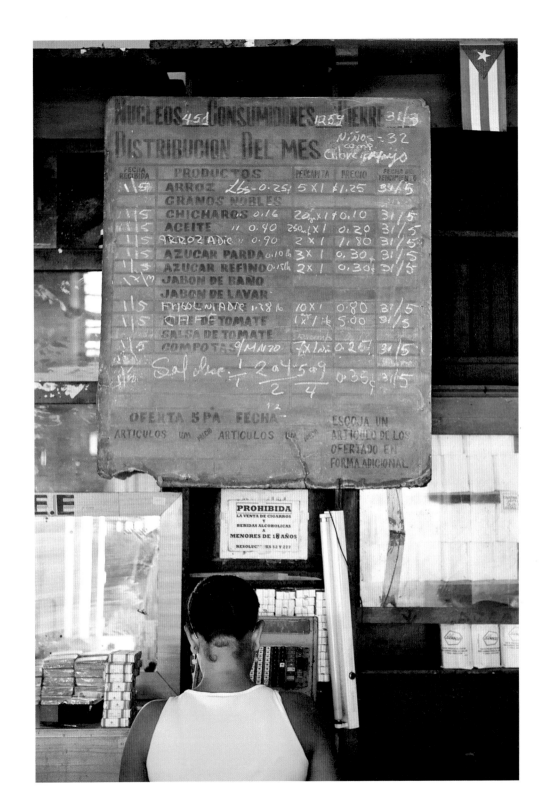

A chalkboard at a neighborhood rations store shows what is available.

Pizarra que muestra lo que está disponible en una bodega.

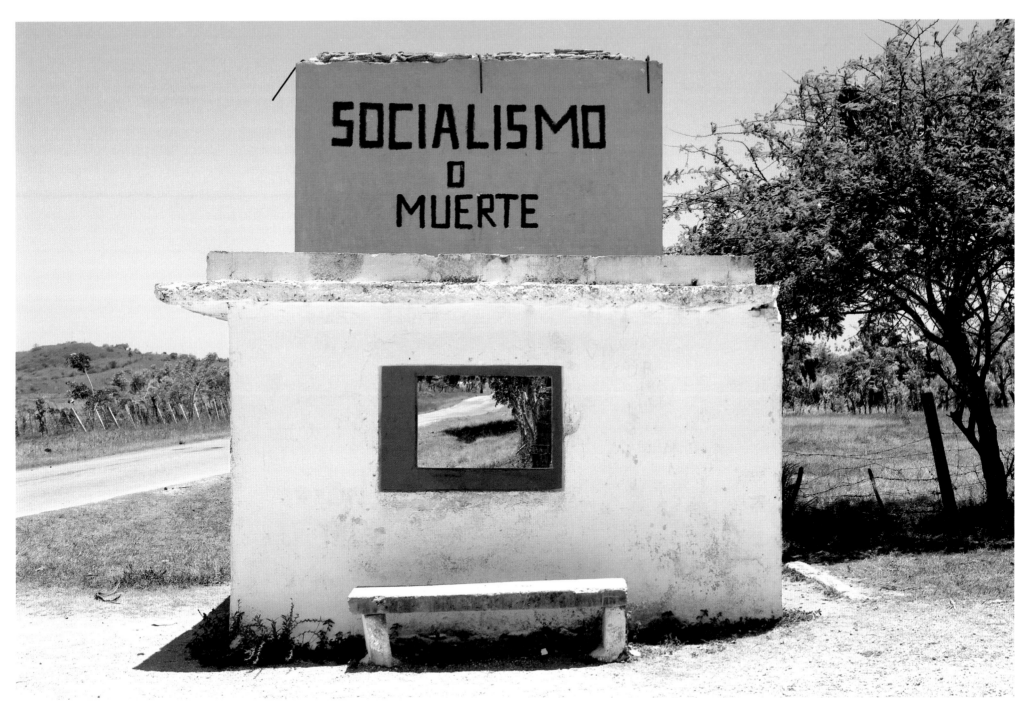

Socialism or Death

THE COLLAPSE OF THE SOVIET UNION had enormous economic, political and social impacts on Russia and Soviet-bloc countries. But none suffered as much or was as devastated as Cuba.

For thirty years Cuba relied on the support of the Soviet Union. When it collapsed, the resident Soviets working in Cuba immediately and without warning dropped their tools where they were and left. Their presence is now apparent only in remnants of pre-formed concrete housing and other partially completed buildings throughout the island that have fallen into disrepair.

El derrumbe de la Unión Soviética afectó a Rusia y a los países del bloque soviético, pero ninguno sufrió las consecuencias como Cuba.

Durante treinta años Cuba dependió de la ayuda de la Unión Soviética. Con el colapso de la misma, la ayuda a Cuba fue suprimida de inmediato, pararon todo lo que estaban haciendo en Cuba y se fueron sin previo aviso. Su presencia en la actualidad es sólo evidente en lo que queda de las construcciones prefabricadas y los edificios sin terminar que abundan por toda la isla y que se encuentran en estado de deterioro.

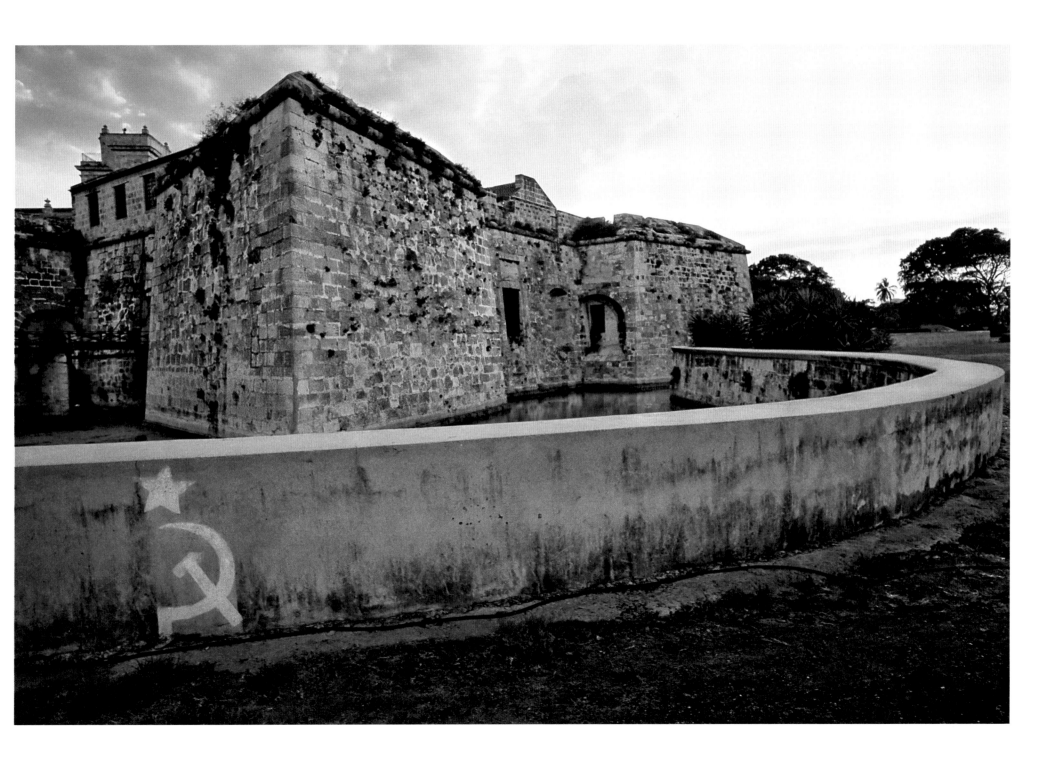

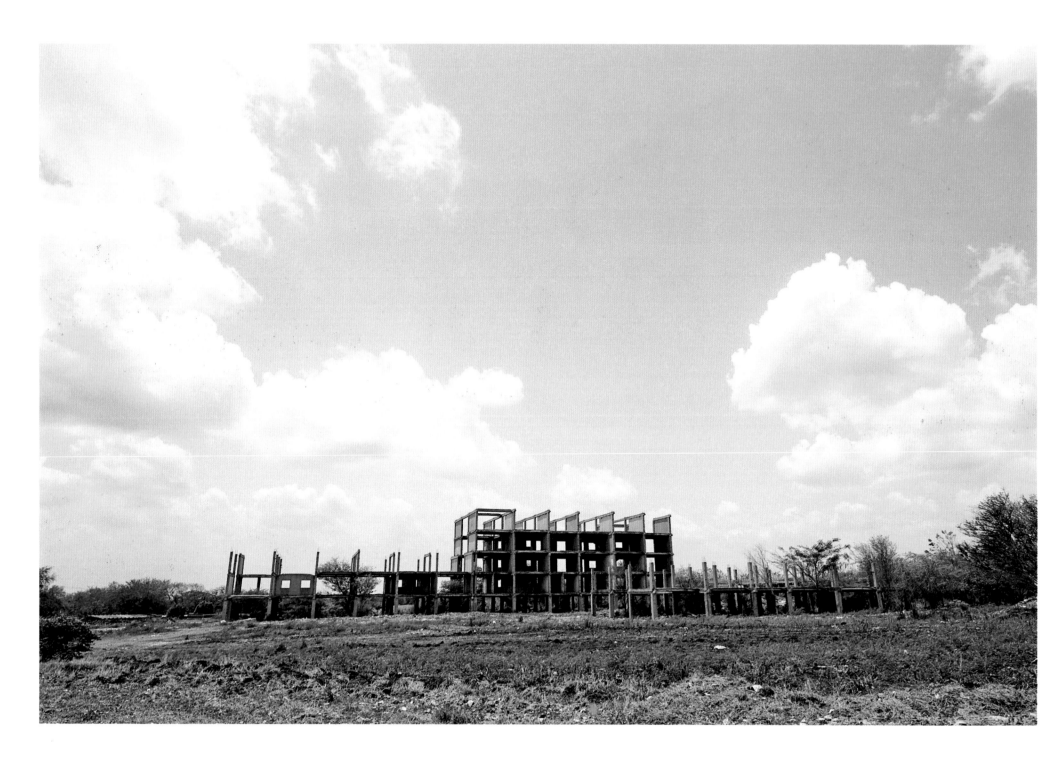

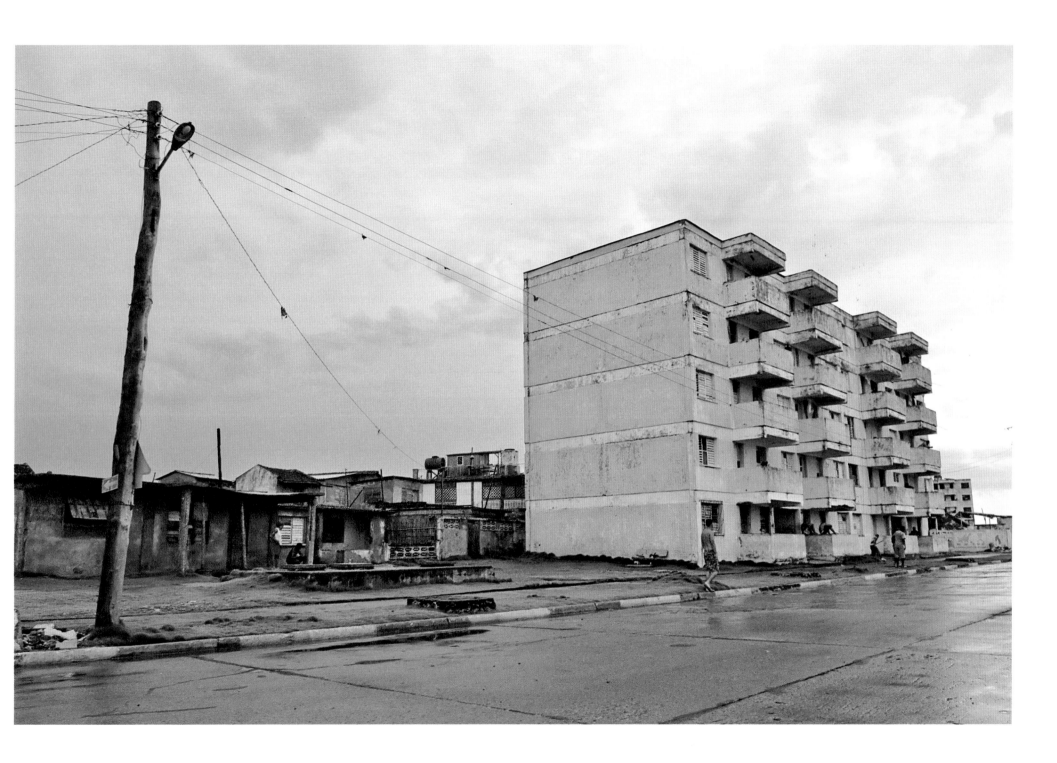

Por eso te llevo en mi cartera como un buen resguardo
o como la casera, estampita de un santo,
para que me proteja y me hale las orejas
si algún día malo me olvido del Che.

Che

I carry you in my wallet as a good protection
or as the homey image of a saint
so that it protects me or talks to me
if in a bad day I forget about Che.

Che

FRANK DELGADO

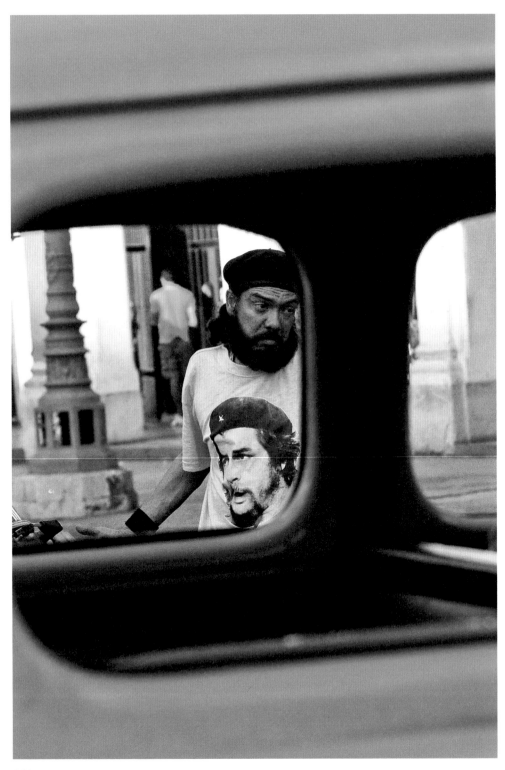

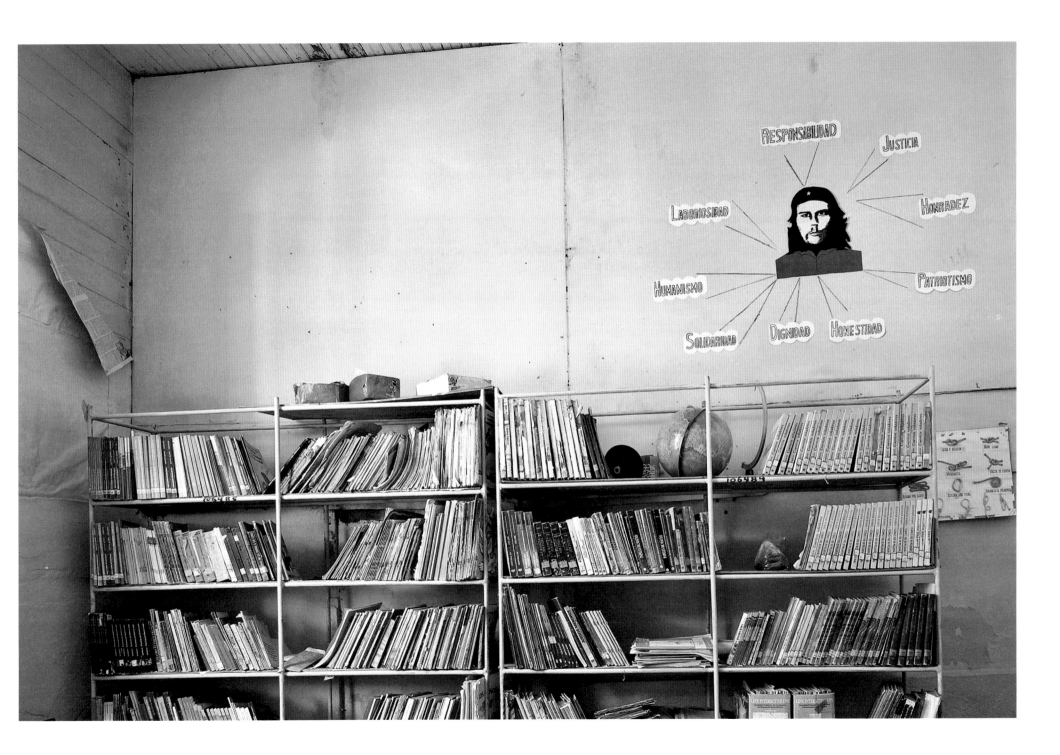

SANTERIA IS A RELIGION that survived Spanish persecution and thrives in Cuba today. Its historical roots derive from the black slaves brought by the Spanish from western Africa to Cuba. The slaves brought with them their own religion and managed to keep its tenets alive even while melding it with Catholicism. This enabled them to escape religious re-education and conversion by the Spanish sword of Catholicism.

Those who wish to become Santera priests are called lyawos. They must spend the first three months eating from a mat on the floor and from the same bowl, which only they may use and which they must keep meticulously clean. They spend one year cleansing, wearing only white and remaining indoors from dusk until dawn. During this year they do not cut their hair, engage in sex, drink alcohol or smoke. They also must avoid mirrors and photographs of their faces. The high priest, Babalao, oversees the purification process. After one year the lyawo becomes a Santero, a member of the religion.

Santera dancers celebrate their religion by wearing identifying colors: Yellow and white represent Oshun, the goddess of fertility; blue and white are Yemaya, the goddess of water; multi colors are Oya, the priestess at the door of the cemetery; and white is Obbatala, the goddess of mankind, the head of all Santeria gods and goddesses.

La Santería es una religión que sobrevivió la persecución de los españoles. Casi todos los esclavos africanos introducidos en Cuba por los españoles provenían del oeste de África, región conocida hoy como Nigeria. Ellos trajeron consigo su propia religión y lograron mantenerla viva al sincretizarla con el Catolicismo, lo que les permitió escapar de la evangelización católica impuesta a la fuerza.

Aquellos que desean convertirse en sacerdotes de la santería son llamados Iyawos. Ellos deben pasar los tres primeros meses comiendo sentados sobre una estera en el piso y utilizando siempre el mismo plato, el cual solo debe usar el Iyawo y debe mantenerse limpio de una forma meticulosa. El primer año es de limpieza, deben vestirse de blanco y permanecer dentro de sus casas durante la noche. No pueden cortarse el cabello, tener sexo, consumir alcohol ni fumar. Deben evitar los espejos y ser fotografiados. El sacerdote de más alta jerarquía, el Babalao, está a cargo de la purificación y después de un año, el Iyawo se convierte en un santero, miembro de la religión.

Los bailarines de la Santería celebran la religión vestidos con trajes de diferentes colores. Amarillo y blanco para Oshún, orisha de la fertilidad. Azul y blanco para Yemayá, orisha del mar. Todos los colores para Oyá, orisha guardiana del cementerio. Blanco para Obbatalá, orisha de la humanidad y cabeza de todos los orishas de la Santería.

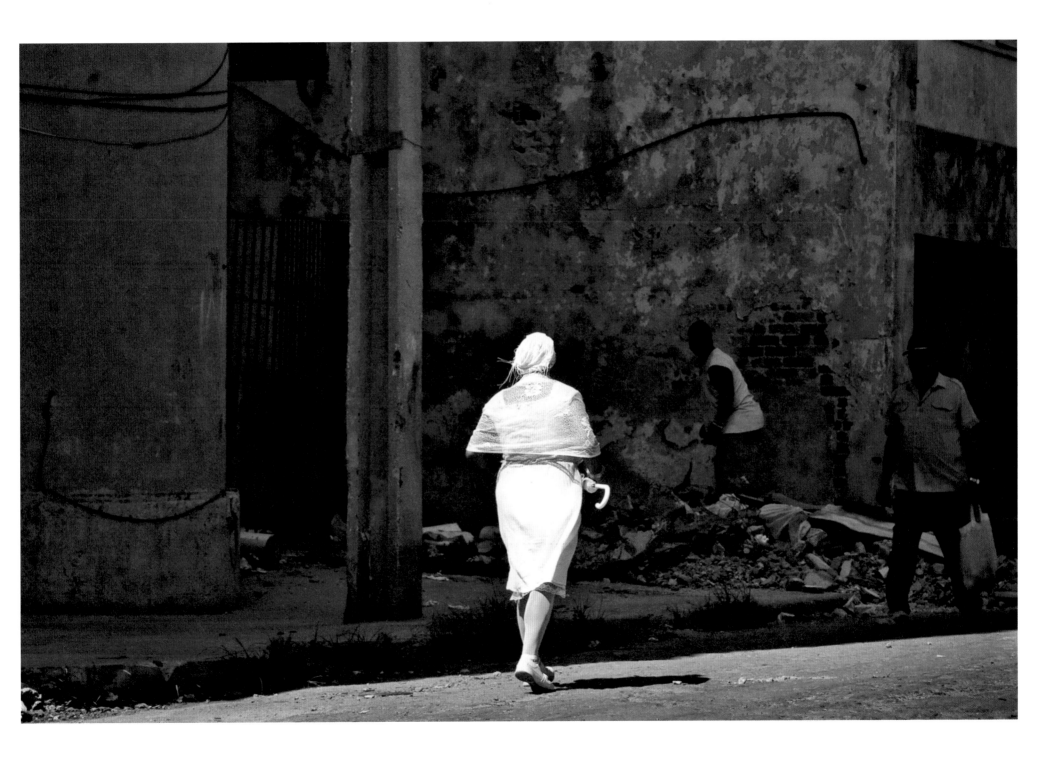

Bracelet of Orula: green and yellow beads indicate the goddess Orula; the clear beads indicate water, the source of all life.

Idde de Orula: las cuentas verdes y amarillas representan al orisha Orula, las transparentes representan el agua, la fuente de la vida.

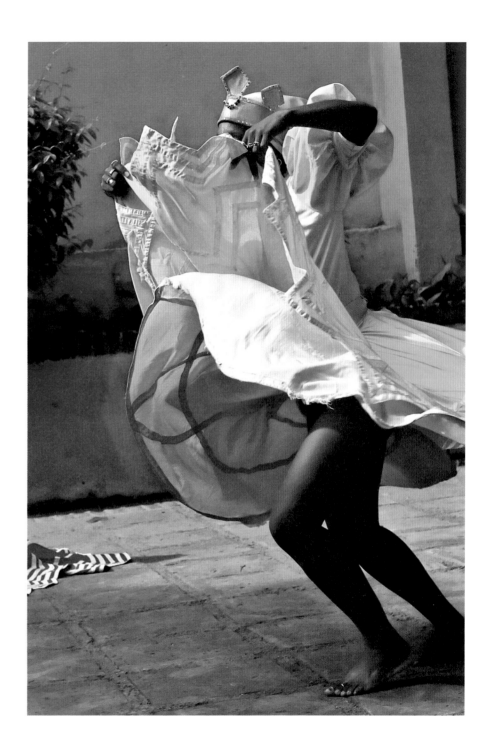

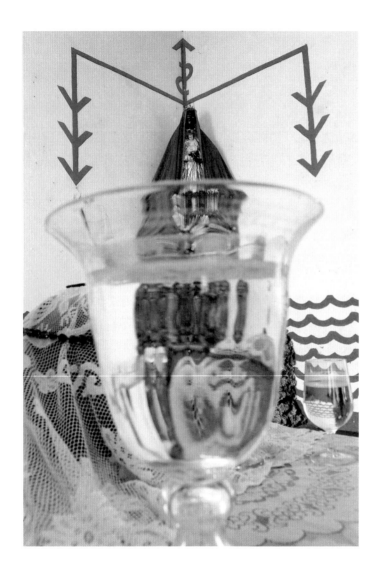

Traza la vida un color que siempre llore su huella.
Yemayá, acúname en tu lecho
trae la paz por la oreja y enciérrala
busca en los sonidos
sondea el empeño de esa falda azul
que sólo encubre libertad.

A las doce

Life traces a color that weeps its own wake
Yemayah—rock me in your cradle
Draw peace through my ear and lock it in
Sift through the sounds
Measure the effort of that blue skirt
Which hides only freedom

Twelve O'Clock

YUSA

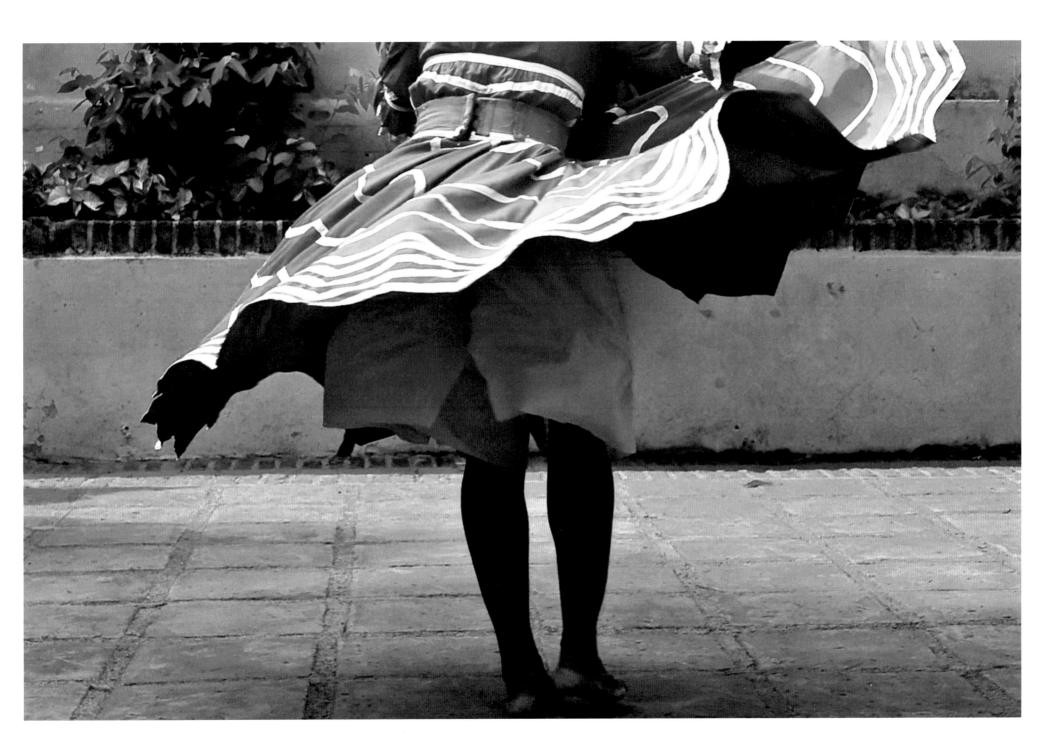

LIFE IS NOT EASY IN CUBA, but the Cubans have a resourcefulness that is much more than remarkable. They shrug their shoulders and say "no es facil" (it isn't easy). They do the difficult without hesitation and the impossible simply takes a bit longer. Cubans do not throw away anything that might be used for any conceivable purpose. They recycle, resuse, and restore everything. The metal fan has a broken blade? Replace it with a hand-carved wooden one. No spare parts to repair the car? Do the repair with ingeniously invented fabrications from found and saved bits and pieces. Finding food when it is not available through the government ration stores simply takes longer and may involve three-way "negocios" (negotiations) through a private (black) market. Sometimes a goal, like having running water in an apartment in Habana Vieja, is truly impossible because there is no water system in the area. In that case the expression changes to "es Cuba" (it's Cuba) and water is just hauled to the apartment. The job is accomplished.

La vida no es fácil en Cuba, pero los cubanos tienen un ingenio mucho más que extraordinario. Ellos se encogen de hombros y dicen: "no es fácil". Ellos hacen cosas difíciles sin dudarlo, y lo imposible solo les toma un poco más de tiempo. No botan nada a lo que se le pueda dar cualquier uso imaginable. Ellos reciclan, reutilizan y reparan todas las cosas. ¿El ventilador de metal tiene un aspa rota? Sustitúyela por una hecha manualmente de madera. ¿No hay piezas de repuesto para reparar un automóvil? Repáralo con piezas inventadas a partir de pedazos encontrados y guardados. Encontrar alimentos no disponibles en las bodegas del sistema de racionamiento implica dedicar más tiempo y pudiera involucrar negocios tripartitos a través de un mercado negro privado. En ocasiones, tener agua corriente en un apartamento de La Habana Vieja se convierte en algo imposible por no contar con un sistema de acueducto en el área. En ese caso, la expresión cambia a: "Es Cuba" y el agua es cargada al apartamento. Logran su objetivo.

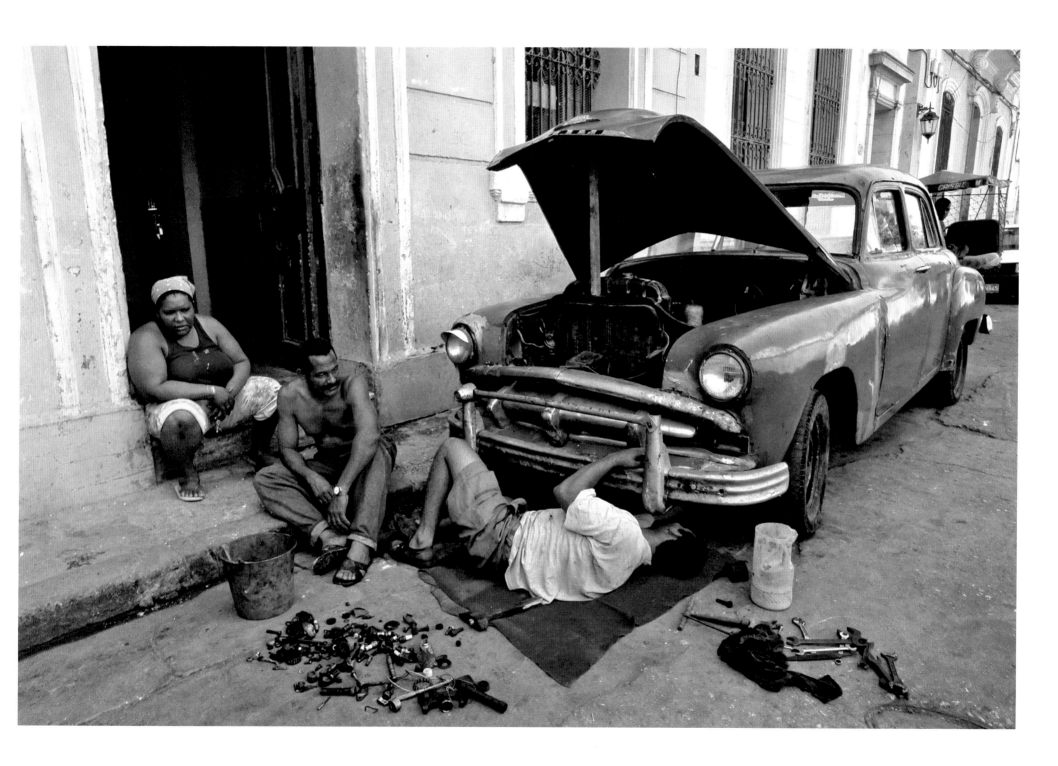

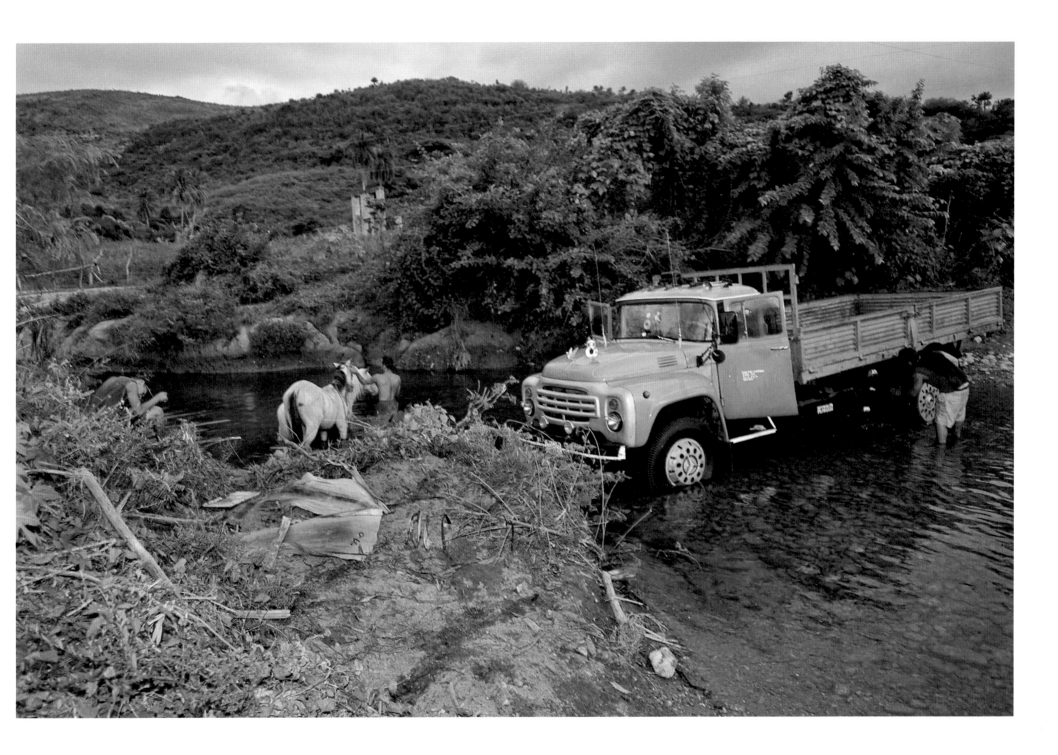

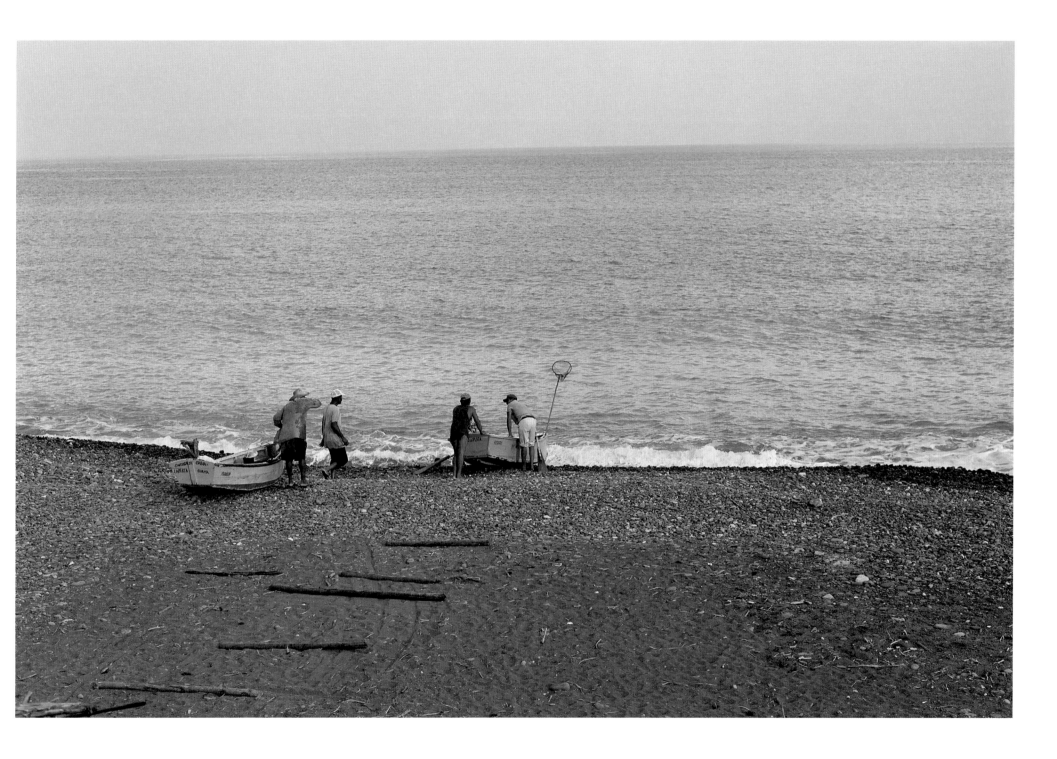

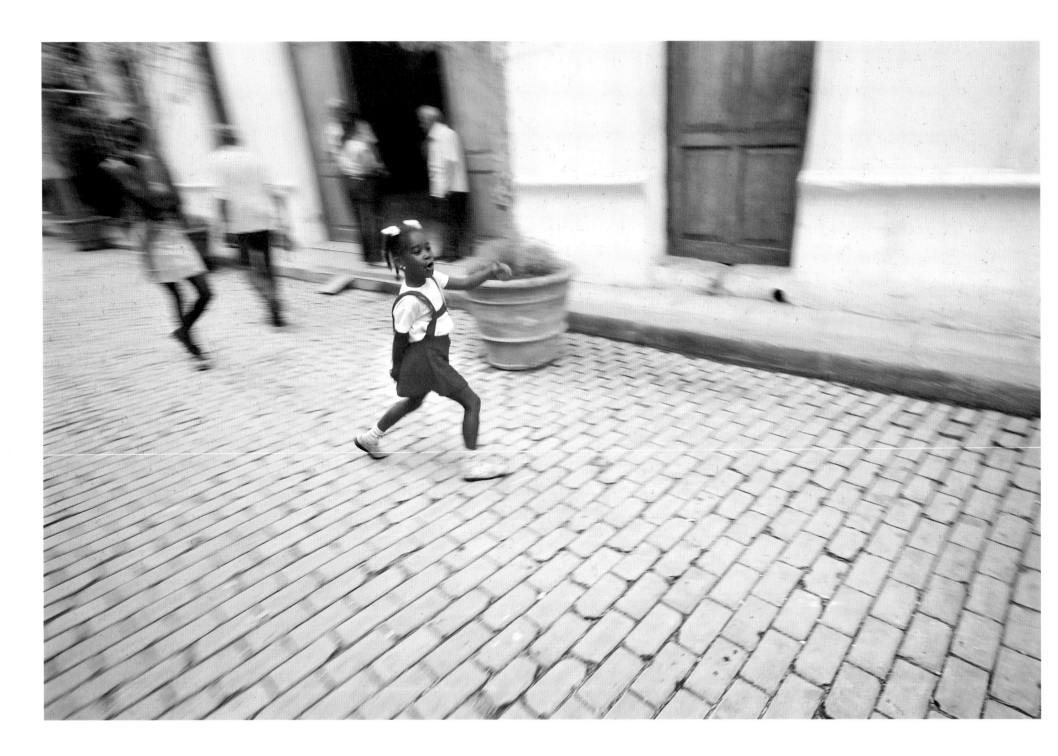

CUBAN OPTIMISM is a resourcefulness borne out of necessity, desire and mostly attitude. This attitude is innate and is not diminished by hardship. Cubans are never defeated.

El optimismo de los cubanos es un recurso nacido de sus necesidades, sus deseos y su actitud. Esta actitud es innata y no disminuye ante la adversidad. Nunca se dejan vencer.

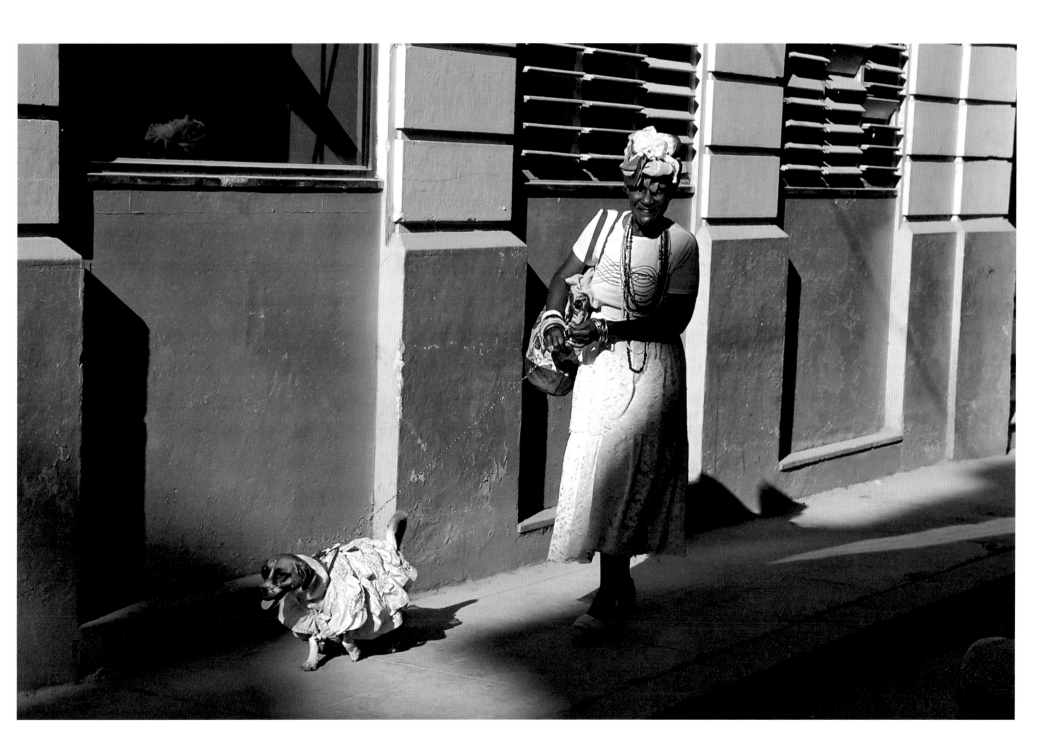

THE ANATOMY OF A CUBAN: head, trunk, extremities and a bag. The Cuban always carries a plastic bag as if it were part of his/her body. They never know where they might "solve" the basic needs, and shopping bags are not usually available. Cubans—both men and women—carry bags in a pocket, in a wallet or inside a book. They are perfectly folded and ready to carry anything purchased on the way home.

Anatomía de un cubano: cabeza, tronco, extremidades y una jaba. Los cubanos siempre llevan consigo una bolsa de plástico como si fuera una parte más de su cuerpo. Nunca saben donde pueden resolver algunas de sus necesidades básicas y las bolsas de compra no siempre están disponibles. Los cuabnos, tamto hombres como mujeres, guardan bolsas en bolsillos, billeteras o incluso dentro de un libro. Las doblan de manera perfecta y siempre están listas para cargar cualquier cosa que pueden comprar en el camino a casa.

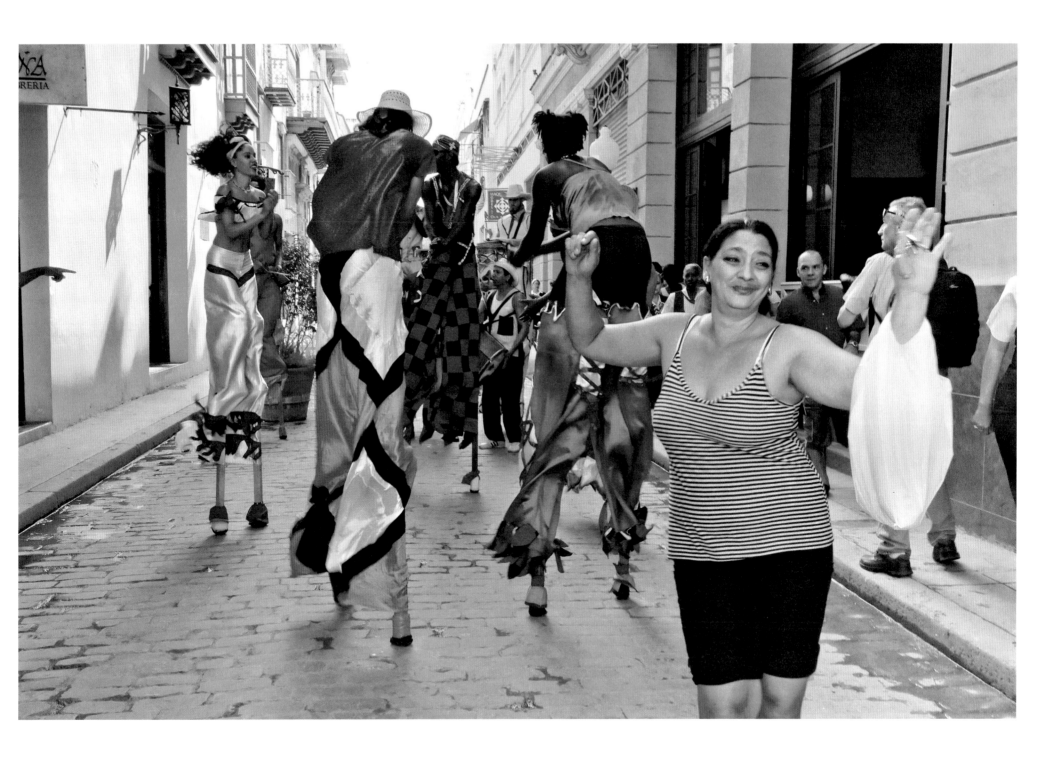

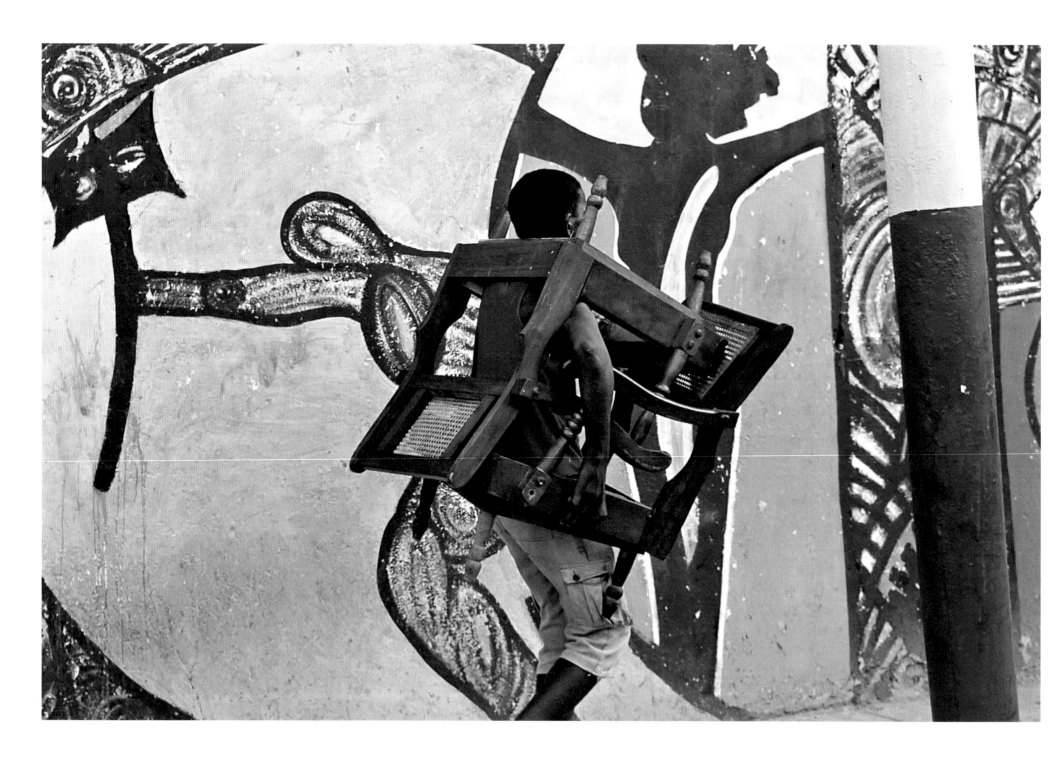

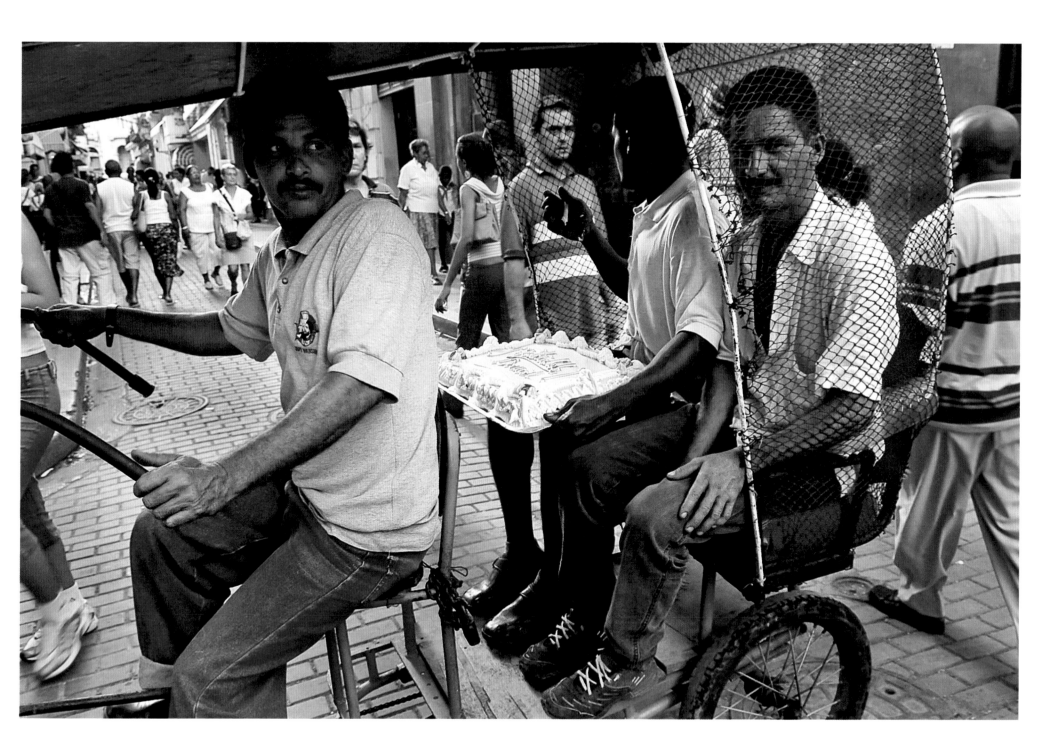

"But man is not for defeat," he said.
"A man can be destroyed but not defeated."

The Old Man and the Sea

Pero el hombre no está hecho para la derrota—dijo—.
Un hombre puede ser destruido, pero no derrotado.

El viejo y el mar

Ernest Hemingway

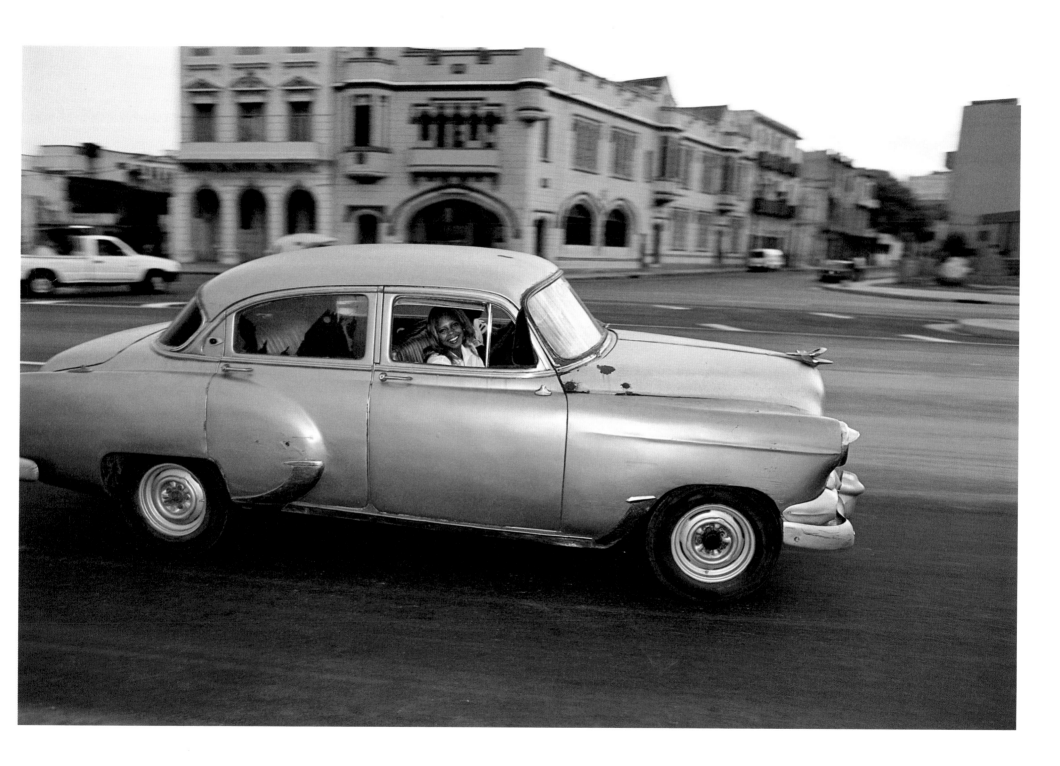

ACKNOWLEDGEMENTS

I wish it were possible for me to list everyone who helped me in the creation of this book. I am indebted to all. I am especially grateful to the "dream" team who helped me show, through my photographs, the innate and indomitable spirit of the Cubans.

When it became clear that I wanted to publish my photography book, I immediately turned to Brenda Kelley to be my collaborator and project editor. She is a teacher and a master of image making and printing in her own right, but she is far more: She is caring and concerned; she bonds quickly with people and ignores language barriers. On trips to Cuba she quickly assimilated the color of the country and the culture of its people. Moreover, she proved herself profoundly insightful—she understood the Cubans' soul. Brenda played an important role in choosing images and sequencing them to successfully convey the message of the photographs.

World-renowned photographer Sam Abell challenged me to raise the level of acceptable photographs to those which were memorable. He is a premier photographer and teacher because he can articulate what makes a photograph, and a photographic book, memorable. His continued confidence in me as I went through the painful editing process was most welcome, and his wit, precision, and insight continued to be the motivator I needed. I invited Leah Bendavid-Val to the project to focus on text. Leah brought her experience as Director of Photography Publishing, National Geographic Books. Her calm demeanor and incisive questions tried to ensure I knew where I was, and, more importantly where I was going. Hopefully I made it to the right finish line. Mim Adkins, who taught with Sam and Leah in the Santa Fe Photo Workshops, brought her wonderful sense of design, talent as a photographer, and a willingness to make the design work with the message of the photographs. These three people taught "Publishing the Photographic Book," the course that led ultimately to the volume you hold in your hands. It was in that workshop that I learned my life's plan for the past three years.

I also wish to thank the two people who took the time from extraordinarily active schedules and made the effort to provide a Foreword and an Essay (Cuba In Limbo): Jennifer McCoy of the Carter Center in Atlanta, and Julia Sweig at the Council on Foreign Relations in Washington, D.C. These are the true experts on Cuba and the Cubans, and they have expressed beautifully what I wanted my photographs to convey.

I would also like to thank for their contributions to this book: St. Clair Newbern III and Beth Reynolds, professional photographers whom I met in Cuba, for their personal friendship, contributions and support. They insisted I show my images to them, and later to David Alan Harvey. Harvey, a member of the world's most prestigious photography agency, Magnum, saw my photographs, including the cover of this book. Harvey is a raconteur, a dedicated elite teacher with a well earned reputation as one of the world's best photographers. His book, "Cuba" (National Geographic Society, 1999), was and remains the definitive photography book on the Cuba of the last decade of the 20th century. I sincerely hope I have approached that work with the Cuba of the subsequent decade.

And my thanks go out to the following people: Richard McCord, Anne Price Mitchell Gilbert, Anne Muller, and Reid Callanan. I am grateful.

There is one person who was a constant intellectual influence from my early childhood until his death, who taught me how to read for excitement and to write to truly express: James Still at the Hindman Settlement School. I hope all those you wanted in heaven, if there is such a place, are there with you.

I would particularly like to thank Danay and Tati, two wonderful friends without whose help this book would simply not exist. I also wish to thank Rey, María Elena and family, Oscar, Arletys, Lorenna, Raúl, Victor, Carlos, Tayme, Alejandro, Teresita, Danay's parents, Mario, Lucy, Ronal, and the Raquel Hotel staff. There are many more who know who they are and how they helped in countless and invaluable ways to make this book a reality. And more importantly, gave to me the pleasure and privilege of their friendship.

I wish to thank the University of Virginia Press, and Mark Saunders in particular, for getting involved early on and encouraging the publication of this book. The book's announcement in the Spring Catalogue of this prestigious University Press was a milestone in its publication.

Most of all I extend my thanks to the people of Cuba for their generosity of spirit and their unfailing hospitality and grace. By permitting me into their world, their lives and their homes they have enlarged my life. I have tried to live up to their gift by the honesty of my work. Unfortunately, there are those who may be offended by this book because I have tried to be candid; it may not serve those who have assisted me if they are identified. For that reason only I have omitted their full names.

CREDITS

I wish to thank the numerous Cuban writers, lyricists, and artists for their kind permission to quote their words. They are assets to my photographs, and their lyricism and beauty express cogently the innate spirit of the Cuban people.

Desearía agradecer a muchos escritores, compositores y artistas de Cuba por su amabilidad al permitirme citar sus palabras. Realzan el valor de mis fotografías y su poesía y belleza expresan, de forma convincente, el espíritu innato del pueblo cubano.

p6 Tienta paredes (Wall Groping), © Yusa (Tumi Music 2001); **p32** Cuestión de ángulo (Question of Angle). © Yusa (Tumi Music 2001); **p10** Con pies de gato (On Cat's Feet) © Miguel Barnet (Bolsilibros Unión 2003); **p21** ISLANDS IN THE STREAM (Islas en el golfo) by Ernest Hemingway, Reprinted (and translated) with the permission of Scribner, a Division of Simon & Schuster, Inc. © 1970 by Mary Hemingway. Copyright renewed © 1998 by John, Patrick, and Gregory Hemingway; **p42** Ibrahim Ferrer, Buena Vista Social Club, a documentary film, used with permission of Rosa Bosch, Producer; **p46** Sinfonía urbana (Urban Symphony) © Rubén Martínez Villena; **p54** Habáname (Havana) © Carlos Varela, Como los peces, (1995 RCA Intl); **p58** Lluvia (Rain) © José Abreu Felippe, translated by Lori Marie Carlson © Lori Marie Carlson; **p62** Beny Moré (pD); **p76** Soy guajiro (I Am A Farmer) Beny Moré (pD); **p92** [La Bailarina Española] Verso X, Versos sencillos ([The Spanish Dancer] Verse X, Simple Verses) José Martí (pD); **p94** Interview, Alicia Alonso, 1998 Culturekiosque; **p102** A veces (Sometimes), Anónimo Consejo; **p122** Sam Lacy, circa 1947, used with permission of the Baltimore Afro-American. John Gartrell, Archivist; **p128** Dominó (Domino) © X Alfonso, CD: Revoluxion (ApA-EGREM 200799); **p160** Che © Frank Delgado; **p168** A las doce (Twelve O'Clock) © Yusa (Tumi Music 2001); **p186** Reprinted (and translated) with the permission of Scribner, a Division of Simon & Schuster, Inc., from THE OLD MAN AND THE SEA, by Ernest Hemingway. Copyright 1952 by Ernest Hemingway. Copyright renewed © 1980 by Mary Hemingway; Reprinted with the permission of Random House Mondadori, S.A., from El viejo y el mar by Ernest Hemingway, translated by Lino Novás Calvo. Copyright © Hemingway Foreign Rights Trust

PHOTOGRAPHS

Cover: near Cienfuegos on road to Trinidad, guajiros (cowboys) planting a cactus fence; **p1** Trinidad; **p5** leaving Santa Clara province on road to Ciego de Avila, Ciego de Avila province; **p7** Escuela de baile Rosaliá de Castro, School of Dance Rosaliá de Castro, Habana Vieja/Old Havana; **p9** The Malecón, Havana; **p12** The Prado, Havana; **p15** Centro Habana; **p16** Camagüey; **p17** Plaza Vieja, Old Plaza, Habana Vieja/Old Havana; **p18** La playa, the beach, Cienfuegos; **p21** La playa, the beach, Trinidad; **p23** The Malecón, Havana; **p24** Habana Vieja/Old Habana; **p29** Centro Habana; **p31** Habana Vieja/Old Havana; **p33** Centro Habana; **p35** Una casa particular; **p37** Habana Vieja/Old Havana; **p38** Holguin province; **p39** Vedado, Havana; **p41** Cayo Granma, Santiago de Cuba province; **p43** Centro Habana; **p44** Pinar del Rio province; **p45** Baracoa; **p46** The Prado across from the Capitolio, Havana; **p49** Habana Vieja/Old Havana; **p51** Centro Habana; **p52** Santiago; **p53** Habana Vieja/Old Havana; **p55** Gran Teatro, La Habana; **pp56-57** Habana Vieja/Old Havana; **p59** Calle Obispo, Bishop's Street, La Habana; **p61** The Malecón, Havana; **p63** Ancon Valley between Trinidad and Sancti Spiritus; **p64** Havana province; **p66** Near Viñales, Pinar del Rio province; **p68** Near Viñales, Pinar del Rio province; **p69** Viñales; **p71** Palma Soriano, Santiago de Cuba province; **p72** Pinar del Rio province; **p73** Pinar del Rio province; **p75** Santa Clara province; **p77** Cienfuegos province; **p78** The Malecón, Havana; **p80** Habana Vieja/ Old Havana; **p81** Kilometer 120, Road from Havana to Pinar del Rio; **p82-83** Palacio de los Matrimonios, Prado promenade, Havana; **p85** Vedado, Havana; **p87** Plaza Vieja, Old Plaza, Habana Vieja/Old Havana; **p89** Plaza de la Catedral near centro Wifredo Lam; **p91** Behind the Capitolio, Havana; **p93** Gran Teatro, La Habana; **p94** photograph of Alicia Alonso hung in her dressing room, Gran Teatro, Havana; **p95** School of Ballet, Camagüey; **p97-99** Teatro Principal, Ballet de Camagüey; **p101** Casa de la Musica, Trinidad; **p103** The Malecón, Havana; **p105** El Turquino Cabaret, La Habana; **pp107, 109,** and 111 Habana Vieja/Old Havana; **p113** Rodas, Cienfuego province; **pp114-115** Gimnasio de Boxeo Rafeal Trejo, Calle Cuba, Habana Vieja/Old Havana; **p117** Parque Central, La Habana **pp118-121** Rodas, Cienfuegos province; **pp122-123** a national junior baseball training camp, Las Tunas province; **p125** Habana Vieja/Old Havana; **p124** Camagüey; **p127** The Malecón, Havana; p129 Camagüey; **pp131-133** Villa Clara province; **p134** Viñales; **p137** Centro Habana; **p138** Habana Vieja/Old Havana; **p139** El "Fausto" teatro, Prado Promenade, La Habana; **p141** Granma province; **p142** "Camelo" autobus, La Habana; **p145** Camagüey; **p147** Miramar, Havana; **p149** Centro Havana; **p151** Trinidad; **p152** Calle Obispo, Bishops Street, La Habana; **p153** Cienfuegos; **p155** Road between Cienfuegos and Trinidad; **p157** Castillo de la Real Fuerza, La Habana; **p158-159** Baracoa; **p161** Habana Vieja/Old Havana; **p162** The Prado in front of the Capitolio; **p163** Centro Habana; **p165** Habana Vieja/Old Havana **p166** Habana Vieja/Old Havana; **pp167-169** Santiago; **p171** Habana Vieja/Old Havana; **p173** Rio de Agabama outside Trinidad; **pp174-175** South Coast of Granma province between Pilón and Marea del Portillo; **pp178, 181, 183, 184** Habana Vieja/Old Havana; **p185** Centro Habana; **p187** The Malecón, Havana; **Back cover:** The Malecón, Havana.

Published by Documentary Photography Press
Santa Fe, NM 87501
www.documentaryphotographypress.com

ISBN: 978-0-9842432-0-4
Slipcase Edition ISBN: 978-0-9844213-0-5
Limited Slipcase Edition ISBN: 978-0-9844213-1-2

Printed and bound in Verona, Italy by Mondadori.
First Edition
First Printing, April 2010

Distributed by the University of Virginia Press; P.O. Box 400318; Charlottesville, VA 22904

Cataloging-in-Publication Data is available from the Library of Congress

Information on the Slipcase Edition and Limited Slipcase Edition is available from
Documentary Photography Press at www.documentaryphotographypress.com

Project Team: Sam Abell (Charlottesville, VA); Leah Bendavid-Val (Washington, D.C.); Mim Adkins (Boston, MA);
Brenda Kelley, Project Editor (Santa Fe, N.M.); Translations, unless otherwise indicated, by Danay Gil (Spanish Editor),
Tatiana Méndez, and Mario.

Book Design by Mim Adkins and Brenda Kelley

Counsel:
Warner Norcross & Judd LLP, 900 Fifth Third Center, 111 Lyon St. NW; Grand Rapids MI 49503
Darsi Fernández Maceira, Oficina 3A Lonja de Comercio, Plaza San Francisco de Asís, Habana Vieja CP 10100,
Cuidad de la Habana, Cuba